나오시마에 대체 뭐가 있는데요?

나오시마에 대체 뭐가 있는데요?

어느
건축가의
예술 섬
순례기

차현호 지음

아트북스

　　일본 혼슈와 시코쿠 사이의 좁고 긴 바다와 이를 둘러싼 해안지역을 세토내해瀬戸内海라고 부릅니다. 이곳 바다는 내해라는 말에서도 느껴지듯이 태평양에서 몰려오는 거친 파도와 동해를 흐르는 거센 조류를 시코쿠와 혼슈가 막아주어 마치 어머니 품에 안긴 듯 평온하고 잔잔합니다.

　　호수처럼 고요한 바다, 수많은 섬, 해안가와 푸른 숲으로 어우러진 풍경이 유명한 이 지역은 역사적으로도 나라의 물자를 실어 나르거나, 조선통신사 사절단이 교토에 가기 위해 지나는 등 교역과 문화의 통로였다고 합니다.

　　바다는 수많은 섬들을 품고 있어 우리나라 다도해를 연상시키는데, 섬들 중 세토대교 동쪽과 서쪽 열두 군데 섬에서 2010년부터 3년에 한 번씩 '세토우치 트리엔날레'라는 국제예술제가 열립니다. 우리나라에서도 광주 비엔날레, 청주 국제공예비엔날레 등 2년에 한 번 열리는 국제 예술제가 적지 않습니다만, 이곳 트리엔날레는 바다를 배경으로 작은 시골 섬에서 열리는 덕에 난해한 현대미술

과 일본의 시골 풍경이 충돌, 갈등, 조화를 이루며 주변에서 볼 수 없는 독특한 분위기를 만들어냅니다. 덕분에 전 세계 여행객들의 발길이 끊이지 않아 3회째를 맞이한 2016년에는 100만 명이 넘는 이들이 이 예술제를 찾았다고 합니다. 또한 예술을 주제로 한 지방 소도시 재생의 성공 사례로 사회·도시·건축 전문가들의 주목을 끌고 있기도 합니다.

저 역시 처음 예술제 기사를 접했을 때 궁금하더군요. 섬들이 어떤 모습을 하고 있을지, 예술작품은 어떨지, 두서너 개의 섬을 제외하면 주민수가 많으면 300명, 적은 곳은 50명 정도에 불과하고, 이마저도 대부분 노인들뿐이라는데, 10여 년 뒤에 섬은 무인도가 되는 건 아닌지, 아니면 다시 살아날 수 있을지, 주민들은 예술제를 어떻게 받아들이고 있을지 등등.

2016년 예술제의 주제는 '바다의 복권復權'이었습니다. '복권'이라는 말에는 뭔가 긍정적인 의지가 강하게 느껴집니다. '예전에는 좋은 시절도 있었는데 지금은 좀 그렇네. 앞으로는 잘해보자'라는 긍정의 호연지기랄까. 실제로 섬들은 과거 저마다의 호시절이 있었습니다. 수천 명이 살았다는 건 기본이고, 제충제가 없던 시절 벌레를 쫓는 꽃을 재배했던 어느 섬은 멀리서 보면 산머리가 하얗게 보일 정도로 꽃이 만발해 수백 명의 일꾼들이 꽃을 따서 항구로 날랐나는 이야기도 있고, 또 다른 섬은 석재 산업이 어찌나 번창했던지 땅이 파인 자리에 물이 고여 커다란 연못이 만들어질 정도였다고 합

5

니다. 하지만 몇몇 섬들은 현재 믿기지 않을 정도로 한산하고 적막하기까지 합니다.

섬 내에 일자리가 없다는 게 쇠퇴의 가장 큰 원인이었지만 중공업이 발전하던 시절, 세토우치 지역의 환경오염도 한몫했습니다. 『꿈의 섬 — 일본의 환경 비극』이라는 책은 1960~70년대 세토우치 지역의 바다 오염 상황을 이렇게 전합니다.

수정처럼 맑았던 이 지역은 공장 배출물과 처리되지 않은 생활하수, 폭포처럼 쏟아져 들어오는 농약 때문에 거대한 화학물질의 뻘탕이 되고 있었다. 과거 뛰어난 맛과 청정함을 자랑하는 생선으로 가득했던 이곳은 이제 폐플라스틱 제품과 쓰레기로 범벅이 되었고, 그나마 잡히는 생선은 PCB와 수은 오염의 혐의를 짙게 받고 있었다. 매년 생업을 포기하고 인근 공장으로 취직해 가버리는 어민들의 수는 늘어만 가고 있었다. 전에는 그 바다를 '일본의 해양 보물 창고'라고 자랑스레 말하던 주민들은 이제 '일본 해안 하수구'라는 차마 웃지 못할 이름을 새로 지어붙였다.

물론 40~50년이 지나면서 바다는 회복되었습니다. 배를 타고 다니며 하얀 포말로 갈라지는 푸른 바다를 보고 있으면 이 바다가 한때 붉은 조류로 몸살을 앓았다는 사실이 믿어지지 않습니다.

2016년 세토우치 트리엔날레는 봄·여름·가을 모두 세 차례에 걸쳐, 108일 동안 열두 군데의 섬과 두 곳의 항구에서 열렸습니다. (주최 측에서 최종 발표한 방문객 수는 104만50명으로 2013년도에 이어 또다시 100만 명을 넘겼습니다.) 이중 가가와香川현 동쪽 섬들인 나오시마直島, 데시마豊島, 이누지마犬島, 오기지마男木島, 메기지마女木島, 오시마大島, 쇼도시마小豆島, 이렇게 일곱 개 섬에서 세 차례 행사가 모두 열렸고, 샤미지마沙弥島는 봄 회기에만, 가가와현 서쪽 섬들인 이부키지마伊吹島, 혼지마本島, 다카미지마高見島, 아와시마粟島는 가을 회기에만 열렸습니다.

가가와현 동쪽의 섬들은 남쪽의 다카마쓰高松라는 항구도시, 또는 북쪽의 우노항宇野港을 이용해서 접근하면 되는데, 우리나라에서 갈 때는 서울에서 직항편이 있는 다카마쓰를 이용하는 게 편리합니다. 항구가 도시에 바짝 붙어 있어 섬들을 다니기 편한 장점이 있지요. 우노항을 통해 가실 분들은 직항이 있는 오카야마岡山라는 도시에 일단 들어간 뒤 우노항으로 버스를 타고 이동하여 배를 타면 섬에 닿을 수 있습니다.

가가와현 서편의 섬들은 이보다 조금 더 복잡합니다. 일단 다카마쓰까지 비행기를 타고 가서 다시 기차로 갈아타야 합니다. 다카마쓰에서 가가와현 서편으로 가는 배편이 없는 탓이지요. 요즘에는 다카마쓰 공항에서 서편의 섬들 중 혼지마에 닿을 수 있는 마루가메丸亀까지 공항버스가 다녀 조금 수월해졌습니다. 일단 마루가메에서 혼지마에 가면 예술제 기간에만 운영하는 배들이 이웃 섬으로 관람

객들을 옮겨주거든요. 하지만 이런 방법이 아니라면 각 섬으로 출발하는 항구를 찾아다녀야 합니다. 다도쓰多度津항에서 다카미지마로, 스다須田항에서 아와시마로, 간온지観音寺항에서 이부키지마로, 차례차례 이동하며 섬에 갔다가 다시 항구로 와서 옆의 항구로 이동해 다른 섬으로 가는 고행 길이 기다립니다. 이런 수고를 마다하고 섬을 찾는 사람들을 보면 예술제의 성격이 '예술 순례'에 있지 않나 하는 생각마저 듭니다.

예술제의 작품들은 이미 잘 알려진 나오시마의 지추미술관地中美術館이나, 물방울 모양을 한 데시마의 데시마미술관처럼 고급스러운 건축물에서부터 화장실 같은 일상의 공간, 젤라토나 지역 식당이 제공하는 먹거리까지 200여 점에 이릅니다. 여기에 3년마다 예술제가 열리면서 축적된 것들을 새로 보수하거나 자리를 옮겨 전시하는 것 외에 공모를 통해 선정한 작업들이 새로 더해집니다.
작품들은 대부분 작가들이 섬에 미리 와서 주민들과 함께 작업하며 만들거나, 아트 레지던시를 통해 만들어진 것들입니다. (2016년 예술제에는 이런 작품들의 수가 적어서 아쉽다는 의견도 있었다고 합니다.) 이렇게 예술가들과 지역 주민들이 함께하면서 주민들은 자신들이 살고 있는 장소에 대해 새로운 시선을 갖게 되고 찾아오는 손님들을 맞이하면서 섬의 주인으로서 자부심도 생겼다고 합니다. 예술제가 궁극적으로 바랐던 것이 섬의 부흥이라면 주민들 스스로가 주인으로서 미래를 고민하는 작은 시작점을 만들어낸 셈입니다.

아무튼 작품 수도 수이지만, 섬 생활에서 모티프를 딴 다양한 범주를 아우르는 작품들을 보면 주최 측에서 이곳을 그저 훑어보지 말고 섬 생활을 한번 경험해보라고 강하게 권하는 느낌이 듭니다.

사실 세토우치 트리엔날레는 체험을 빼고 말할 수 없습니다. 직접 가서 봐야 그 맛을 제대로 느낄 수 있지요. 주변에 이곳 섬 이야기를 들려주면 대부분 꽤 호기심이 동한다는 표정으로 바뀝니다. 특히 땅속에 묻힌 미술관과 물방울 모양의 미술관 이야기에 이르면 도대체 공간이 어떻게 생겼다는 건지 상상의 나래를 펴기 시작하는데, 여기서 저는 '거기는 말이지, 가봐야 알아. 세상에서 본 적 없는 그런 공간이거든'이라고 강조해 말합니다. 과장이라고 하실 분들도 계실지 모르겠지만, 몇몇 공간은 세상에 하나밖에 없는, 새로운 개념을 보여줍니다. 그러니 제아무리 훌륭한 사진이라 할지라도 이곳을 전부 보여주기란 역부족입니다.

'여행 중 맛있는 음식은 충분히 즐기자!'라고 느낌표까지 붙여가며 강조합니다만, 여행을 다녀오고 나면 '나는 과연 충분히 맛있는 음식을 먹었는가' 하는 후회가 밀려옵니다. 예술제는 섬에서 나는 식재료로 만든 건강한 음식을 즐길 것을 당부하고 있으니 사정없이 즐겨야겠습니다. 특히 그곳에는 사누키 우동, 간장과 소면, 올리브, 문어, 도미, 맥주 등 지역의 신선한 재료로 만든 맛깔스런 음식들이 넘쳐나고, 식낭 자체가 예술작품인 경우도 있으니 놓치지 말고 들러보면 좋겠습니다.

이곳 예술제 탐방이 다른 여행보다 어려운 점이 있다면 아마도 시간 맞추기가 아닐까 싶습니다. 아무래도 섬과 섬 사이를 다녀야 하다 보니 배 시간을 잘 맞춰야 하는데, 배라는 게 버스처럼 자주 다니지를 않습니다. 그러니 갈아타거나 하루에 두 개 이상의 섬에 가려면 시간 맞추기가 대단히 중요합니다. 거기다 배에서 내려 섬의 대중교통을 이용해야 한다면 고려해야 할 것들이 더 많아지겠지요. 페리가 다니는 루트를 잘 참고해서 시간 안배를 미리 해두어야 허겁지겁 항구에 도착해서 '어마나, 배가 갔네, 저게 마지막인데' 하며 섬에서 노숙하는 일이 없겠지요. 항구에서 해가 떠오르는 장면을 보는 것도 체험에 들어갈지는 잘 모르겠습니다.

이 책은 건축가로서 트리엔날레를 둘러보며 경험했던 공간, 작품, 풍경, 소소한 즐거움, 그리고 예술제가 내건 '복권'이라는 주제가 과연 이곳의 섬들을 얼마나 부흥 또는 재생시켰는지를 지켜본 기록입니다. 특히 복권 또는 재생이라는 부분은 일본과 비슷한 사회 변화를 겪고 있는 우리나라도 이미 맞닥뜨린 문제로서 예술을 통한 재생이라는 주제가 얼마나 효력을 발휘할 수 있는지 지켜보는 것도 의미 있지 않을까 싶습니다.

이곳을 여행하려는 분들은 2016년 예술제가 지난 후 출간된 이 책이 어떤 의미가 있을지 의문을 가질 수도 있겠지만, 예술제 주최 측에서는 산 사이의 골짜기 같은 3년이라는 시간에 '아트 세토우치 Art Setouchi'라는 행사를 매년 개최합니다. 예술제에서 발표되었던 작

품 전부는 아니지만 주요한 미술관들과 작품들은 대부분 둘러볼 수 있으니, 이 책이 드리는 정보가 유용하리라 믿습니다. 그러니 당해 년도의 '아트 세토우치' 일정을 잘 살펴서 방문하면 예술제의 느낌을 충분히 즐길 수 있으리라 생각됩니다.

그럼 이제 모든 준비를 마쳤으니, 예술의 바다를 향해 출발해보 도록 하지요.

2017년 여름,
차현호

봄

여름

가을

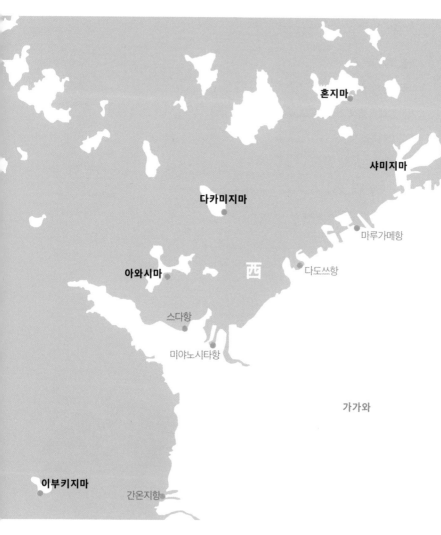

혼지마

샤미지마

다카미지마

마루가메항

西

다도쓰항

아와시마

스다항

미야노시타항

가가와

이부키지마

간온지항

예술제가 열리는 가가와현 서편의 다섯 개 섬들

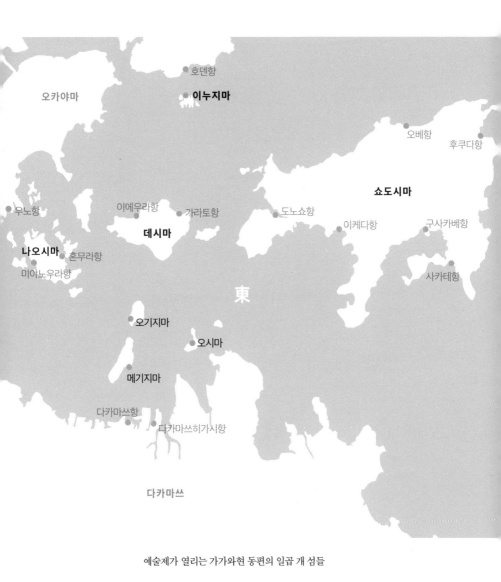

호덴항

이누지마

오카야마

오베항

후쿠다항

쇼도시마

우노항

이에우라항

가라토항

도노쇼항

이케다항

구사카베항

데시마

나오시마

혼무라항

미야노우라항

東

사카테항

오기지마

오시마

메기지마

다카마쓰항

다카마쓰히가시항

다카마쓰

예술제가 열리는 가가와현 동편의 일곱 개 섬들

봄

예술
순
례
의
서
막

　눈앞으로 푸른 바다가 넘실댄다. 파랗게 맑은 하늘. 쨍한 태양. 짠 내를 머금은 시원한 바람이 얼굴을 스치고 간다. 4월 다카마쓰 항구에 서서 오가는 페리를 바라보는 중이다. 크리스마스를 손꼽아 기다리는 어린아이 같은 심정으로 기다리던 '2016 세토우치 트리엔날레'의 막이 열렸다. 108일 대장정의 시작이다. 봄 회기는 3월 20일부터 4월 17일까지. 이렇게 말하고 말하니 누가 보면 대단한 예술 애호가라도 된 줄 알겠다. 주변에 올해 세토우치 트리엔날레가 열려서 일본에 다녀올까 한다고 말하니 "거기가 어디냐" "아니, 무슨 예술을 보러 거기까지 가느냐" "네가 그런 사람이었냐" "오, 대단한데" 등 의외라는 반응을 보이며 다시 봤다는 표정이 돌아오곤 해서 좀 부담스럽기도 하다. 그래도 이런 저런 이야기를 흘리고 다닌 게 효과가 있었던 건지 직장 동료 한 명이 같이 가자고 따라나섰다.

　처음 예술제 이야기를 들은 것은 2013년으로, 제2회 행사기 막 끝난 직후였다. 일본 어느 시골 섬들에서 현대미술 축제가 열린다고 했다. 우리나라로 치면 남해안 충무 앞바다 섬에서 현대미술 축제가

열리는 셈이다. 와 멋지다! 푸른 바다와 파란 하늘을 배경으로 하얀 배를 타고 이 섬에서 저 섬으로 다니며 예술작품을 본다니. 근사한 일이 아닐 수 없다. 게다가 인터넷에 올라온 그곳 미술관들의 모습이란! 도대체 이런 멋진 아이디어는 누가 내는 걸까.

예술제가 열리는 섬들 중 가장 잘 알려진 나오시마에는 이미 회사 일로, 또 자전거 여행을 하면서 며칠 머무른 적 있지만, 그때는 섬 자체만 보았지 예술로 연결된 섬들에 대해서는 미처 알지 못했다. 당장에라도 비행기 표를 끊고 싶었다. 가서 배에 올라 바다 위를 둥둥 떠다니고 싶었다. 하지만 그때는 제2회 예술제가 막 끝난 시점이었고 다음 예술제는 3년 후에나 열릴 예정이었다. 아쉬운 마음에 세토우치 트리엔날레에 대한 자료들을 찾아보았다.

2013년에 열린 제2회 예술제는 연간 100만 명이 넘는 사람들이 찾아와 성황을 이루었다는 기사도 보이고(2012년 광주 비엔날레를 찾은 사람이 60만 명 쯤 된다는데, 배를 타야만 갈 수 있는 섬에 100만 명이라니 대단한 숫자지요), 세계적인 여행 전문지 『트래블러』에서는 '죽기 전에 가보고 싶은 세계 7대 명소'로 꼽았다는 얘기도 하더라. 죽기 전에 해보고 싶은 일이야 사람마다 다르겠지만, 살면서 적어도 한 번쯤은 가볼 만한 가치가 있다고 말하는 것이겠지.

아무튼 버스를 놓친 사람들을 위한 임시 차편 정도는 마련되어 있었다. 예술제가 3년에 한 번 열리는 탓에 그 사이 2년 동안은 '아트 세토우치'라는 이름의 행사가 열리고 있었다. 이 행사는 예술제

가 끝난 후 지속적으로 전시가 가능한 일부 작품들과 주요 미술관들이 지각한 관람객을 맞이하는 것이었는데, 덕분에 아쉬우나마 예술제의 기분을 살짝 맛볼 수 있었다. 그리고 시간이 흘러 2016년 제3회 세토우치 트리엔날레가 열렸다. 그것이 내가 다카마쓰를 다시 찾은 연유다.

　　가가와현 중심 도시인 다카마쓰의 항구는 크지 않다. 항구 하면
왠지 인천이나 부산의 그것처럼 뭔가 스케일이 큰 공간이 떠오르지
만, 이곳은 주변의 섬들과 고베, 규슈를 연결하는 여객선이 오가는
정도다. 국제선은 닿지 않는다.

　　항구에서 바다를 바라보면 대여섯 개의 선착장이 보이고 그 너
머로 멀리 섬들이 병풍처럼 펼쳐져 있다. 왼편으로는 예술제가 열리
는 섬들 중 하나인 메기지마가 손을 내밀면 닿을 만큼 가까이에 있
고, 오른편으로는 항구 산업단지와 높게 솟은 야시마屋島가 보인다.
그리고 뒤편으로 도시에서 가장 높은 건물인 심볼타워와 타원 매스
가 인상적인 JR클레멘트 호텔이 부드럽게 사선을 그리며 하늘로 솟
아오를 듯 자리하고 있다. 다카마쓰 항구의 인상을 결정짓는 건물들
이다. 뒤편 광장에는 JR다카마쓰 철도역이 있다. 항구, 도시의 중심
부, 교통의 시발점이 한 세트를 이루며 복합 개발된 셈이다. 그 모습
이 마치 이 도시는 '바다와 육지를 연결하는 교통, 물류의 흐름을 이
어가며 살고 있어요' 하고 말하는 것 같다. 덕분에 항구는 덩치는 작
지만, 지방 세도가 맏아들 정도의 번듯한 풍모다.

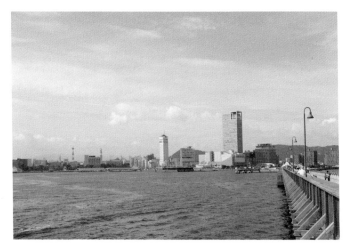

다카마쓰 항구의 풍경. 가장 높이 솟은 빌딩이 심볼타워고 왼쪽에 다음으로
높은 것이 JR클레멘트 호텔이다.

다카마쓰는 예술제의 베이스캠프 같은 곳이다. 페리 지도를 보
면 섬에 가는 모든 페리들이 다카마쓰에서 출발한다. 식당, 숙박 시
설이 많고 대형 아케이드 쇼핑몰도 있어 전진기지로서 불편함이 전
혀 없다. 게다가 서울에서 직항편이 있어 접근도 편리하다.

인천공항에서 다카마쓰까지는 대략 1시간 20분이 걸린다. 일
본 가는 친구를 공항에서 배웅하고 집으로 돌아가는 공항버스 안에
서 일본에 잘 도착했다는 친구의 문자를 받을 정도의 짧은 시간이
다. 하지만 길지 않은 비행시간에도 불구하고 다카마쓰 바닷가에 도
착해 항구에 서면 부지런히 항구를 드나드는 배들이며 예술제를 맞

아 찾아온 외국인들의 들뜬 분위기 속에서 내가 정말 다른 곳에 와 있구나 하는 느낌이 피부에 와 닿는다.

항구 여기저기서 불어와 영어, 중국어, 일본어가 섞여 들린다. 흰 티셔츠를 입은 자원봉사자들이 한손에 팸플릿과 차트를 챙겨 들고 길을 몰라 배를 놓치는 사람들이 절대 생겨서는 안 된다는 듯이 분주하게 돌아다닌다. 예술제를 찾는 사람들은 금방 눈에 띈다. 한 손에는 소개 책자를 들고 목에는 예술제 패스포트를 걸고 있기 때문이다.

이들을 보고 있으니 문득 옛 생각이 나더라. 거의 20년 전인가? 유홍준 선생의 『나의 문화유산 답사기』 1권이 나왔을 때의 일이다. 많은 사람들이 그 책을 한 손에 들고 책의 첫 장인 남도 답사 일번지 루트를 따라 여행을 떠났다. 그래서 책에 소개된 식당이나 여행길에서 저마다 책을 낀 여행객들을 우연히 만나면 '어 너도?' 하며 잠시 눈을 마주치곤 했다. 버스에서 우연히 같은 옷을 입은 사람을 만나면 서로 어색해서 멀찌감치 떨어져 앉기 마련인데, 이런 여행길에서 만난 사람들에게는 왠지 모를 유대감이 느껴지며 말 한마디라도 건네고 싶어진다. 물론 이성 간일 때. 1990년대 중반이라 사회통념상 남녀가 커플로 여행을 다니기는 좀 어려운 시절이었지만, 현장에서 이루어지는 즉석만남은 또 다른 이야기가 될 수도 있으니까.

그런데 올해 예술제를 보러 온 사람들을 살펴보니 국적은 다르지만 남녀가 짝을 지어 온 커플이 압도적으로 많다. 여성끼리 온 커플이 그 뒤를 잇고 그 다음으로 솔로 여성분들이 눈에 띈다. 나같이

친구, 연인, 가족 들이 예술의 섬에서 즐거운 한때를 맞이하고 있다.

이전 예술제에서는 데시마에 놓였던 과일 씨 모양의 대형 작품
「국경을 넘어서 — 바다」가 다카마쓰로 옮겨 왔다.

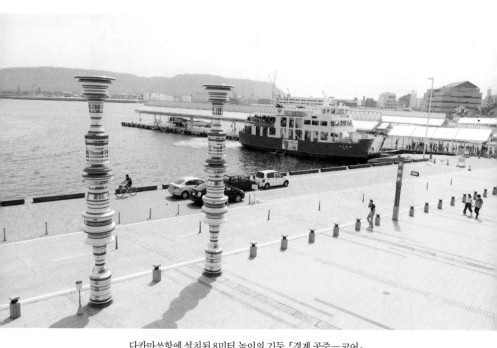

다카마쓰항에 설치된 8미터 높이의 기둥, 「경계 공중―코어」.
뒤편으로 메기지마로 가는 배가 보인다.

남성 혼자인 경우나 남성 커플은 너무 희귀해서 찾아보기가 어렵다. 이런 비율은 봄 회기나 여름 회기나 차이가 없는 걸 보니 예술이라는 게 남녀가 훈훈한 분위기에서 봐야 더 재미있나 보다. 절대로 부러워서 하는 얘기는 아니다.

예술제에서 다카마쓰는 마치 듬직한 큰형과 같은 존재다. 도시 인프라나 교통의 편리성으로 보면 많은 행사를 열어 사람들을 모을 수 있을 것 같은데, 주연 자리는 모두 주변 섬들에게 돌리고 한걸음 뒤로 물러서 있다. 섬의 부흥을 목표로 하는 예술제라 본인은 뒤에서 섬들을 연결하거나 홍보하는 보조 역할에 치중하는 것 같다. 실제로 다카마쓰에는 거리마다 파란색과 흰색이 어우러진 예술제의 공식 깃발이 펄럭이고 상점가에는 섬을 향해 바다를 헤쳐 가는 배가 그려진 커다란 배너가 걸려 한껏 분위기를 고조시키고 있다.

하지만 듬직한 큰형 같다는 말은 어쩌면 다카마쓰에는 예술제와 관련한 별다른 작품이 없다는 말일 수도 있다. 항구 주변으로 몇 개의 작품이 있고 야시마 쪽으로 또 몇 개가 흩어져 있을 뿐이다. 항구의 것은 페리를 타기 위해 드나들면 특별한 수고를 들이지 않아도 볼 수 있는데, 화려한 색상의 기둥 같은 설치작품 「경계 공중 —코어—Liminal Air-core-」(Artwork No.171, 오마키 신지 작)가 눈에 띈다. 항구를 드나들면서 느낀 건데 저 작품이 없었다면 항구가 좀 허전하지 않았을까 싶을 정도로 이곳 풍경과 잘 어울린다.

그리고 이전 예술제에서 데시마에 두었던 정체불명의 과일 씨

모양의 거대한 작품 「국경을 넘어서 — 바다Beyond the Borders — the Ocean」 (Artwork No.172, 린순룽 작)가 터미널 뒤편 공터에서 관광객의 시선을 모은다.

하지만 대체로 볼 만하다고 생각되는 작품은 별로 눈에 띄지 않는다. 다카마쓰에서는 여름이 되어야 볼 만한 행사가 열린다. 그런 연유로 나도 봄에는 가가와 동편 섬들에 집중해서 보려 한다.

예술제 기간 동안 각 섬으로 이동하는 데 가장 많은 사람들이 이용하는 다카마쓰항. 섬 순례의 기점으로 편리성은 물론, 식당 등 편의시설이 잘 갖추어져 있다.

교통 정보

섬 외의 지역으로 연결되는 전차가 잘 정비되어 있고, 버스·자전거 렌털 서비스 등도 마련되어 있다.

물품 보관

인포메이션센터 근처에 있는 다카마쓰항 여객 터미널 빌딩 내 코인로커를 이용하면 편리하다.

다카마쓰항 여객 터미널 빌딩
실내 코인로커(07:00~22:00. 요금 300~500엔)

JR다카마쓰역 구내
코인로커(04:10~25:15까지. 요금 200~700엔)
접수 후 이용(평일 08:30~17:30, 주말 및 공휴일 09:00~17:30까지. 요금 410엔)

고토덴 다카마쓰칫코(ことでん高松築港)역 구내
코인로커(첫차~막차 운행까지. 요금 200~500엔)
접수 후 이용(05:30~24:00까지. 요금 200엔)

다카마쓰 심볼타워
코인로커(24시간. 요금 200~500엔)

다카마쓰항
코인로커(07:30~21:00까지. 요금 200엔)

숙박 정보

호텔, 료칸 이용. 자세한 내용은 아래의 사이트 참조.

가가와현 관광협회 http://www.my-kagawa.jp

아침 녘의 뿌연 운무가 서서히 걷히며 파란 하늘이 드러나는 오전 8시. 덜컹거리는 전철을 타고 출근을 서두르는 사람들 사이로 아침 햇살이 부드럽게 내려앉았다. 출근 시간이지만 사람들의 발걸음에서는 지방 소도시의 느긋함이 느껴져서 마음이 한결 한가롭다. 만일 도쿄 같은 대도시에서라면 아침부터 사람들 틈바구니에서 시달렸을 텐데…… 매일 보게 될 아침 풍경 치곤 나쁘지 않다.

반듯하게 차려 입은 차장이 종이로 된 티켓을 열심히 수거하는 개찰구를 지나 역을 나섰다. 앞으로는 다카마쓰를 상징하는 심볼 타워와, 옆으로는 수평으로 낮게 펼쳐진 다카마쓰항의 스카이 브리지가 수직·수평의 대조를 이루며 드넓은 바다를 나누고 있다. 시계를 보니 페리 시간이 얼마 남지 않았다. 서둘러 터미널로 발걸음을 재촉했다.

3월에 시작한 예술제도 벌써 다음 주면 봄 회기가 끝난다. 그러고 나면 여름 회기까지 3개월간의 휴식시간을 갖는다. 대여섯 개의 선착장마다 메기지마며, 쇼도시마며, 각 섬으로 출발하는 페리가 들

어올 때마다 얼마 남지 않은 예술제를 즐기려는 사람들이 길게 줄을 서기 시작했다. 압도적인 일본어 사이로 중국어가 간간히 들리고 불어와 영어가 남은 자리를 차지하고 있다. 그 틈을 비집고 함께 간 동료와 내가 한국어 한자리를 보태는 중이다.

섬에서 열리는 예술제라 방문 기간 내내 항구 페리 터미널을 수도 없이 드나들었다. 하루에 섬 한 곳에만 가는 날이면 기본 두 번, 많게는 여섯 번까지 터미널을 들락거렸다. 누가 보면 저 사람은 3일권 패스 끊고 뽕을 뽑네 했을 거다.

이렇게 자주 페리를 타다 보니 멀리서 오는 배 모습만 봐도 어느 섬에서 온 건지 얼추 맞출 수 있다. 나오시마에서 오는 것은 섬의 상징처럼 된 점박이 호박을 연상시키는 빨간 물방울들이 찍혀 있고, 쇼도시마에 가는 배는 올리브나무를 연상시키는 연두색 올리브 잎이 눈에 띈다. 빨간 바지 위에 흰색 셔츠를 입은 초등학생처럼 단정해 보이면 오기지마와 메기지마를 오가는 배가 확실하다. 항구에는 이런 배들이 잠시 부둣가에 머물렀다가 차들과 사람들을 잔뜩 싣고 서둘러 바다를 향해 다시 떠난다.

항구에 배 한 척이 들어오자 긴 줄이 만들어졌다. 배의 옆구리에 빨간 물방울이 보이고 이마에 '나오시마'라고 적힌 명찰이 보인다. 오늘은 섬들 중에서도 가장 인기가 많은 나오시마에 가는 날. 나오시마는 예술제가 열리는 섬들 중 가장 많이 알려진 곳이다. 짧은 일정으로 여행을 온 사람들도 다른 섬은 제쳐놓더라도 나오시마는 일정에 반드시 넣는다.

다카마쓰항에서 출발한 배가 낮은 섬들이 이어진 세토내해를 향해 천천히 방향을 트는 중이다. 갑판에 올라서 페리 난간 너머로 몸을 기울여 머리를 내밀어본다. 뱃머리에 부딪히며 갈라지는 파도, 하얀 물거품과 일렁거리는 물결. 바람에 머리카락이 사정없이 흩날린다. 역시 배를 타는 기분은 이런 거다. 깨끗한 바닷바람이 세탁기 에어워시 버튼을 누른 것처럼 도시의 먼지를 날려버리는 것. 여행객들은 갑판에 올라와 멀어져 가는 다카마쓰, 나타났다 사라지기를 반복하는 푸른 바다와 섬들을 카메라에 담느라 바쁘다. 평소에 배를 탈 일이 거의 없는 우리 일행도 바다를 배경으로 연신 브이자를 그리며 사진을 찍었다.

그러기를 40여 분, 멀리 어느 섬 항구의 페리 터미널이 보이기 시작했다. 날렵한 수평 지붕과 이를 떠받치는 얇은 기둥, 벽을 대신하는 투명한 유리창. 세지마 가즈요妹島和世가 작업한 페리 터미널 '바다의 역 나오시마Marine station "Naoshima"'(Artwork No. 202)이다. 멀리서 보면 바늘처럼 가느다란 기둥과 유리벽 때문에 지붕이 마치 공중에 떠 있는 것처럼 가벼워 보인다. 이 건물이 시야에 들어오기 시작했다는 건 목적지에 거의 다왔다는 뜻이다. 우리는 짐을 챙겨 출구 쪽으로 가 줄을 서기 시작했다.

나오시마를 둘러보기에는 전기 자전거가 제격이다. 버스도 있지만 아무래도 미술관을 돌아보다 보면 버스 시간 맞추기가 쉽지 않아서. 하지만 늘어난 관광객 수에 비해 전기 자전거가 부족하다 보니 지추미술관으로 이어지는 가파른 언덕길을 올라갈 때 페달 자

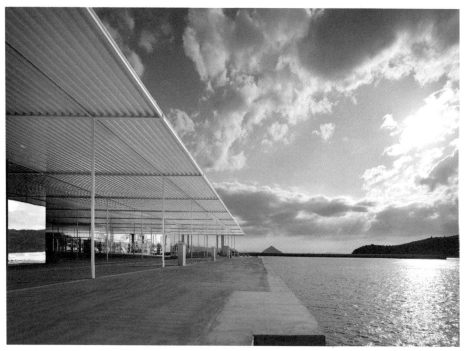

페리 터미널, '바다의 역 나오시마'.

Kazuyo Sejima + Ryue Nishizawa / SANAA
Marine station "Naoshima"

나오시마를 둘러보기에는 자전거가 편리하다. 발아래로 펼쳐지는 아름다운
풍광은 절대 놓칠 수 없는 즐거움이다.

전거를 끌고 힘겹게 오르지 않으려면 자전거 렌털 숍으로 서둘러 가
야 한다.

　나오시마를 떠올릴 때면 회사 일로 출장 왔던 첫 번째 만남이
기억난다. 건축 디자이너는 건축물을 많이 봐야 한다는 회사의 배려
로 별안간 며칠 뒤 있을 일본 출장에 따라가라는 통보를 받은 나는
어느 도시로 가는지도 모른 채 일행을 따라나섰다. 그때가 2000년
도 중반이었나.

　비행기에서 내리니 벌써 해가 진 저녁(도착한 곳이 오카야마라는

건 나중에 알았습니다). 당연히 버스를 타고 호텔에 가는 줄 알았는데, 차는 우리를 어느 시골 항구에 내려놓았다(그곳이 우노항이라는 것도 나중에 알았습니다). 이미 바다는 새까만 밤. 밥이라도 줄 줄 알았던 가이드는 우리를 다시 배에 태우더니 섬에 간다고 했고, 저녁은 배에서 컵라면으로 때웠다. 라면은 그래도 종류별로 샀는지, 우리는 뭐라고 씌어 있는지도 모르는 컵라면 뚜껑의 그림을 보며 이거 먹겠다, 저거 먹겠다 하며 신경전을 벌였다. 정겨웠다면 정겨웠던 기억이다.

밤바다 이야기를 하니 떠오르는 장면이 있다. 우리가 인스턴트 라면을 정신없이 먹던 그날 밤으로부터 약 20년 전쯤, 한 사내가 나오시마로 향하던 선상에서 심란한 마음으로 밤바다를 바라보고 있었다. 그 앞에는 미쓰비시제련소에서 흘러나온 불빛이 나오시마의 절반을 밝히고 있었다. 사내의 이름은 안도 다다오安藤忠雄. 이제는 평범해(?) 보이지만, 당시에는 노출콘크리트라는 재료로 새로운 도시 풍경을 만드는 혁신적인 디자인으로 이름을 날린 일본의 건축가다. (몇 년 전부터 안도 다다오의 혁신성은 한물 간 게 아닐까 의심했는데, 얼마 전 홋카이도 삿포로에서 발표한 아타마 대불전 사진을 보고 입이 떡 벌어졌습니다. 흔히 사찰에서 으리으리한 불상을 신도들 앞에 세워 놓곤 하는데, 선생은 거대한 라벤더 언덕 지하에 사찰과 불상을 두고 멀리 돌아 들어오는 입구에서 불상의 이마만 언덕 위로 살짝 보이게 두었더군요. 마치 태권브이가 지하 기지에서 출동하려고 막 올라올 때 찍은 사

진 같다고나 할까요. 궁금증도 유발하고 거대한 힘을 일부만 보여줌으로써 오히려 보는 이의 상상력을 자극하는 방법을 사용했습니다. '노장은 죽지 않는다'라는 말은 이럴 때 하는 것이구나 통감했습니다. 구글에서 'atama daibutsu'로 검색해보면 사진을 볼 수 있습니다.)

그는 얼마 전 베네세그룹의 후쿠다케 소이치로福武總一郎 회장에게서 나오시마를 전 세계인이 찾는 예술의 섬으로 만들고 싶다는 포부를 들은 참이었다. 회장의 말을 들었을 때, 그의 첫 반응은 어땠을까. 보통 건축가한테 "예술의 섬을 만들려는데 당신이 건축 계획을 맡아주시오"라고 한다면 열에 아홉은 '세상에 이런 기회가 내게 오다니' 하며 입이 귀에 걸렸을 것이다. 하지만 그의 첫 반응은 신통치 않았나 보다. 나오시마 하면 오염된 바다, 제련소로 인해 섬의 절반이 민둥산이 되어버린 기억이 그에게 아직 남아 있었던 탓이다. 또한 현대미술을 향유하는 이들 대부분이 도시에 거주한다는 점을 감안하면 나오시마는 예술의 섬과 전혀 어울리지 않았다. 그런 곳을 문화가 살아 숨 쉬는 섬으로 만들겠다니. 설계 수주를 했다고 즐거워하기 전에 프로젝트가 실현되지 않을 것 같은 비현실적인 느낌이 들었을 게 뻔하다.

하지만 회장의 열정도 만만치 않았다. 오죽하면 프로 복서 출신에 강단과 고집이라면 남부럽지 않은 성격의 안도 다다오마저도 "뭐 그럴 수도 있겠네요" 하며, "그럼 한번 가보지요" 하게 되었을까. 그것이 1988년 어느 밤, 나오시마를 향하는 배에서 안도 다다오가 걱정스러운 눈빛으로 바다를 바라보게 된 연유다. 그는 아직 프로젝트

나오시마 지추미술관으로 가는 언덕에서 바라본 바다 풍경.

에 대한 확신이 없었다. 미쓰비시제련소의 낮은 불빛이 새어 나오는 나오시마의 민둥산을 바라보며 깊은 고민에 빠졌다.

안도 다다오만 프로젝트에 대한 의구심이 있었던 것은 아니다. 베네세그룹 이전에 나오시마 개발은 다른 방향으로 추진된 적이 있었다. 미쓰비시제련소의 영향으로 섬이 민둥산이 되어가고 구리 가격 폭락으로 섬의 인구가 줄어가던 시기였다. 어려운 상황을 벗어나기 위해 전前 촌장인 미야게 씨는 국립공원으로 지정된 세토내해의 자연환경을 이용하여 관광사업을 추진한 적이 있었다. 오사카와 하코네에서 공원·호텔 사업을 담당하던 후지타관광공사와 함께 섬 개발을 진행한 것이다. 1986년에는 후지타 무인도 파라다이스를 열고 해수욕장과 캠핑 시설을 만들어 관광객 유치에 나섰다. 하지만 세상에 쉬운 일이 없다고, 버블경제가 막을 내리고 찾아온 경기 침체와 국립공원의 엄격한 규제로 일찌감치 휴업 처리되어 주민과 의회의 비난만을 산 채 사업을 접어야 했다.

위기 상황에서 등장한 것이 베네세그룹이었다. 회장인 후쿠다케 소이치로는 타계한 아버지의 뜻을 이어 나오시마를 문화·예술의 섬으로 개발하겠다는 '나오시마 문화촌' 구상을 발표했다. 주민들은 이전 사업의 영향으로 이들도 얼마 있다 그냥 가겠지, 누가 현대미술을 보러 이런 촌구석까지 오겠느냐는 등 심드렁한 반응이었지만, 후쿠다케 회장은 강한 의지로 주민과 의회를 설득하여 마침내 1989년 국제 어린이 캠프장을 개장하는 데 성공하면서 나오시마 변화의

첫걸음을 내딛게 되었다. 그리고 30년이 훌쩍 지난 지금, 나오시마는 죽기 전에 한 번은 가봐야 할 명소로 각광받고 있다.

건축가로서 나오시마를 말한다면 '안도의, 안도에 의한, 안도를 위한 섬'이라고 할 수 있지 않을까. 좀 과장되어 보이지만, 그만큼 나오시마에서 안도의 영향력은 지대하다. 안도가 나오시마에 계획한 건축물을 순서대로 나열하면 다음과 같다.

1. 국제 캠프장 감수

2. 베네세하우스

3. 오벌

4. 미나미데라

5. 지추미술관

6. 베네세파크, 비치

7. 이우환미술관

그리고 건축물은 아니지만, 2016년 예술제에는 '벚꽃의 미궁 LABYRINTH OF CHERRY BLOSSOM'(Artwork No. 020)이라는 이름으로 벚나무를 섬 중앙에 있는 댐 근처에 잔뜩 심었다.

나오시마를 대표하는 지추미술관 전경.

자연 속에 파묻힌 듯 수풀이 우거진 모습이 푸르름을 더하는 지추미술관 입구 전경.

안도 다다오하면 기하하적인 원형·사각형·삼각형 등을 사용하여 디자인한 노출콘크리트 건물이 가장 먼저 떠오른다. 본인이야 노출콘크리트가 다가 아니라고 하지만 안도 다다오하면 역시 노출콘크리트다.

색을 배제하고 회색의 단순한 벽을 만들어 거기에 빛을 넣는다. 빛은 콘크리트의 열린 틈을 찾아 흘러 들어가 그림자를 떨구며 콘크리트 면을 분할한다. 노출콘크리트의 맛은 이렇게 단순한 아름다움에 있다.

이런 안도 디자인의 정수를 볼 수 있는 것이 나오시마의 '지추미술관Chichu Art Museum'(Artwork No.019)이다. 미리 예약을 하지 않은지라 시간이 지날수록 밀릴 게 뻔해서 배에서 내리자마자 재빨리 전기 자전거를 빌려 타고 그곳으로 향했다. 하지만 오전 10시가 채 되지 않은 시각에도 미술관 티켓 판매소는 사람들로 장사진을 이뤘다.

'지추미술관'은 그 이름[地中]이 말해주는 것처럼 나오시마 자연 경관을 해치지 않겠다는 건축가의 의도 덕분에 지하에 자리하고 있다. (사실 언덕을 깊게 파헤쳐 공사를 한 다음에 다시 덮은 것이죠. 그래서 과연 자연을 존중하는 디자인일까에 대해서는 이견이 있을 수 있습니다. 나오시마 환경에 대한 존중이라기보다 빛을 극적으로 이용하기 위한 안도 자신의 욕망이라 불러야 하지 않을까 하는⋯⋯) 앞서 건설된 '베네세하우스 뮤지엄 Benesse House Museum'(Artwork No. 017)이 일단 어떤 작

품이 들어올지 모르는 상태에서 계획된 것이라면 지추미술관은 미리 선정된 클로드 모네Claude Monet, 제임스 터렐James Turrell, 월터 드 마리아Walter De Maria 3인의 작품을 어떻게 담을지가 먼저 고려된 곳이다. 협업의 결과, 안도는 빛과 공간을 만지는 자신의 건축 어휘를 이용하여 미술관 공간 자체를 네 번째 작품으로 만들었다. 자신의 목소리를 아주 많이 드러낸 것이다.

일반적으로 미술관은 작품을 담는 곳으로, 공간은 작품의 배경으로서 뒤로 물러서는 게 정석인데, 이곳은 오히려 건축가의 공간이 먼저 눈에 들어온다. 세계 어느 곳을 가더라도 이렇게 자신의 목소리를 내는 미술관이 또 있을까 싶다. 본인 스스로도 건축을 시작하려던 무렵부터 마음에 담고 있던, 십수 년 묵은 생각을 마침내 담아낸 곳이라고 하니 얼마나 벼르고 별러서 디자인했을지 상상이 간다.

지추미술관을 처음 경험했을 때, 그러니까 아무런 정보도 없이 그 공간을 처음 접했을 때의 느낌이 아직도 뚜렷이 남아 있다. 강렬한 여름 태양이 비스듬하게 떨어지며 콘크리트 벽을 빛과 어둠으로 칼같이 나누던 장면, 끝없이 이어지는 통로, 별안간 나타나는 기하학적 중정과 초록의 식물들. 모두가 새롭고 신기한 경험이었다.

미술관에 들어가면 안도 다다오가 이끄는 대로 빛과 그림자, 공간들이 어떻게 변하는지 천천히 걸으며 감상하도록 하자. 예술제가 열리는 해에는 워낙 관람객이 많아 여유를 갖고 즐기기가 좀 힘들기는 하지만.

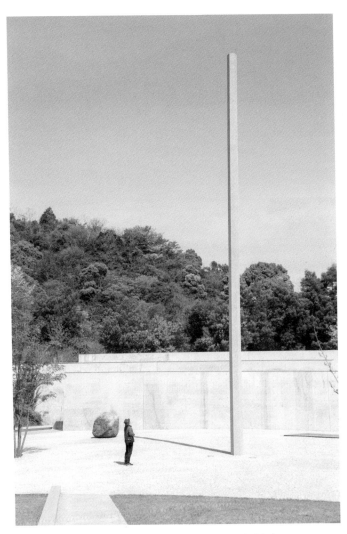

안도 다다오가 설계한 이우환 작가의 첫 개인 미술관.

이우환미술관은 골짜기에서 바다로 이어지는 지형을 살린 건축물로 자연석과
철판을 설치한 '조응광장'과 이우환 작가의 회화와 조각을 전시한 '만남의 사이'로
이루어져 있다.

인근에는 역시 안도 다다오가 작업한 '이우환미술관Lee Ufan Museum'(Artwork No.018)이 있다. 이우환 선생의 작품을 제외한다면 이곳은 지추미술관의 소품처럼 느껴진다. 별안간 드러나는 공간의 반전, 하늘로 열린 길 등 지추미술관의 개념이 이곳에서도 반복된다. 이 건축가의 다른 면을 봤으면 싶지만, 다음 기회로 미뤄야 할 듯하다.

"비슷하지?"

"그런 것 같아요."

"여기는 외부가 더 나아 보여."

이우환미술관을 관람하고 나오다 일행이 외부가 더 나아 보인다는 말을 했다. 그의 말따나 외부 공간이 더 시원해 보인다. 높다랗게 솟은 콘크리트 기둥이 자칫 펑퍼짐하게 느껴질 수도 있었을 광장에 긴장감을 불어넣는다.

낮게 경사지며 바다까지 이어지는 구릉을 따라 바닷가까지 갔다가 다시 천천히 올라왔다. 바다, 낮은 언덕, 광장, 동굴 같은 미술관으로 연결되는 과정을 눈여겨보면 좋을 거라는 누군가의 조언이 있었다. 그렇게 걸어보니 뭐가 보이냐고? 글쎄 그리 특별한 건 보이지 않는데…… 어쩌면 이렇게 별일 없어 보이는 건 이우환미술관이 섬의 일부처럼, 섬의 흐름 속에 녹아들도록 계획돼서 그런 게 아닐까 하는 생각이 든다.

볕이 좋은 날, 겨울이 가고 봄이 찾아오는 계절, 따스한 바람이 불 때 한가로이 시골길을 걷는 것만큼 기분 좋은 일도 없을 것이다. 사실 그런 날에는 굳이 시골길이 아니라 동네 산책이라도 하고 싶다. 나오시마에서라면 이런 날 혼무라本村의 골목길을 걸으면 더할 나위 없이 좋을 테지. 이우환미술관을 나와 섬 반대편에 있는 혼무라로 향했다.

혼무라는 1600년대, 전국시대에 조성되었다. 시기적으로 보면 우리나라 조선 초기 즈음에 만들어진 오래된 마을이다. 당시 다카하라라는 영주가 현재 혼무라 인근에 있는 히로야마라는 작은 언덕에 성을 만들었고, 그 아래에 만든 마을이 혼무라라고 한다. 세월이 흘러 시골 섬도 변했지만 지어진 지 백 년이 넘는 가정집들이 산재한 오래된 마을의 골목길에는 옛 정취가 물씬 풍긴다. 이 길에 예술제를 찾아온 관광객들의 발걸음이 끊일 새가 없다. 사실 삶의 흔적이 진하게 남아 있는 마을 길을 걸을 때면, 그들의 영역에 불쑥 찾아온 호기심 어린 외지인들이 과연 환영받을 수 있을까 조심스럽다.

서울 북촌도 늘어나는 관광객들로 주민들이 몸살을 앓는다는

옛 정취가 남아 있는 혼무라 마을 풍경.

기사를 본 적이 있다. 해결 방법을 찾아보지만 뾰족한 수가 없다. 그런 문제는 이곳이 더하면 더했지 모자라지는 않을 텐데 혼무라 주민들은 어느 정도 각오를 한 듯하다. 수많은 관광객들이 찾아와 길을 헤집고 다니며 열린 문틈으로 흘깃 들여다보고 사진을 찍어도(실은 저도 그랬습니다. 죄송합니다) 참고 견디는 것 같다. 우연히 저녁 무렵 관광객들이 배 시간에 맞춰 썰물처럼 빠져나간 뒤 조용해진 골목길을 걸은 적이 있는데, 그제야 주민들이 하나둘 모습을 드러내고, 강아지를 데리고 산책을 하더라. 그때 이분들이 관광객들에게 온전히 마을을 내줬다는 생각이 들었다. 마을의 미래를 위해서 도움이 된다면 불편을 감수하기로 결심한 것 같았다. 아무튼 혼무라 마을의

골목길은 이런 배려 덕분에 꽤 많은 사람들로 붐볐다.

골목길의 분위기는 우리네 그것과는 많이 달랐다. 우리의 옛 골
목길은 흙담 너머로 마당까지 시선이 이어지거나, 마당에서 자란 나
무가 골목길에 가지를 내밀어 푸른 그림자를 만들곤 한다. 길과 집
들이 공간을 주거니 받거니 하며 경계가 열려 있는 편이다. 그런 면
에서 일본의 골목길은 서양의 것처럼 내부로 감춰진 정원을 품은 집
들이 길을 등지고 명확하게 영역을 구분하고 있다. 게다가 집의 외
벽은 불에 그슬린 검은 삼나무를 덧댄 터라 길의 풍경은 대체로 검
은색에 가까운 짙은 회색 톤으로 긴장감이 느껴졌다.

골목길을 걷는 사람들 손에는 지도 한 장, 또는 트리엔날레 책
자가 들려 있다. 이들은 골목에 멈춰 서서 손에 든 지도와 길을 번갈
아가며 확인하더니 한쪽 방향을 가리킨다. 영락없이 길을 찾는 모
습이다. 살면서 언제 시골 골목에서 지도를 펼칠 일이 있었겠느냐
마는, 이곳에서는 흔한 풍경이다. 왜냐하면 이곳 혼무라에는 폐가를
고쳐서 작품을 하나씩 들인 집들, 이제는 갤러리라고 불러야 하는
집들이 마을 여기저기에 숨어 있기 때문이다. 그러니 관람객들은 보
물을 찾듯 지도를 보며 골목을 이리저리 헤매 다닐 수밖에 없다.

현재 총 일곱 채 집이 갤러리로 바뀌었는데, 통칭해서 '이에 프
로젝트家 Project'라고 부른다. 1997년 마을 주민이 떠나고 고택古宅 하
나가 비자, 빈집을 작품으로 바꿔줄 작가를 초대한 게 그 시작이다.
예술가를 초대해 나오시마에 머물게 하면서 작품을 만들었던 베네
세하우스 뮤지엄의 경험을 살린 것인데, 그렇게 나온 게 제1호 프로

과거 치과 겸 가옥이었던 곳을 통째로 작품화한 '하이샤'.

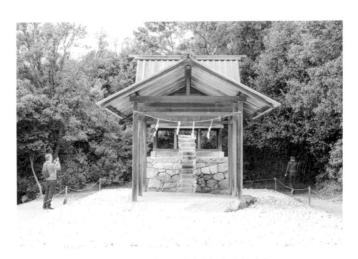

이에 프로젝트 중 하나인 '고오신사' 전경.

젝트인 「가도야Art House Project "Kadoya"」(Artwork No.009, 미야지마 다쓰오)다. 한두 사람씩 작은 집에 들어가면 안내원이 조용히 밖에서 문을 닫는다. 어둑해진 실내. 바닥에는 물이 얕게 깔려 있고 그 밑에 숫자가 쓰인 네온이 깜빡이며 변한다. 어슴푸레한 조명과 물 표면의 반사 때문에 집 안에는 신비로운 느낌이 감돈다.

이에 프로젝트 중 개인적으로 가장 강렬한 느낌을 받았던 것은 제임스 터렐의 작품을 들인 「달의 이면Art House Project "Minamidera"」(Artwork No.011)이다. 이 작품에 대해서 미리 설명하는 것은 스릴러 영화를 스포일러하는 것과 같은 일이라 생략하는 게 좋겠다(사실 제 첫 책인 『자전거 건축여행』에서 이곳에 대해 자세하게 쓰긴 했지요). 대신 꼭 전하고 싶은 한마디를 한다면, 놓치면 후회한다는 것.

이에 프로젝트는 작품도 좋지만 무엇보다 작품을 보여주는 방식, 마을 안에 작품을 두고(숨겨둔 것은 아닐까요?) 그곳을 찾게 하면서 자연스레 마을을 한 바퀴 둘러보게 하는 방식이 아주 인상적이다. 마을 전체를 보고 사람들이 어떻게 생활하는지 느껴보라는 말은 쉽게 할 수 있다. 하지만 그 방법을 제시하는 것은 어렵다. 그런데 마을 곳곳에 보물을 숨겨 놓으니 관람객들은 미로 같은 길을 다니면서 혹 길을 지나친 건 아닐까, 두 눈을 크게 뜨고 주변을 살피게 되고, 그 과정에서 자연스레 마을의 모습이 눈에 더 잘 들어온다.

2016년 트리엔날레를 맞아 나오시마에는 두 개의 새로운 얼굴이 등장했다. 뉴페이스를 보는 일은 언제나 즐겁다. 하나는 페리 터미널 부근에 후지모토 소우藤本壮介가 백색의 금속망을 사용해 만든 '나오시마 파빌리온Naoshima Pavilion'(Artwork No.005)이다. 파빌리온의 원래 의미는 온전한 건축물이 아닌 가설 건물이나 임시 구조체를 뜻한다. 영구적으로 지어진 것이 아니기 때문에 기능적으로도 모호하고 용도가 변화무쌍한 건물이다.*

파빌리온이라는 것이 으레 그렇듯 이곳 역시 특별한 기능을 하지 않는다. 그래서 처음에는 이건 대체 어디에 쓰는 것인가 망설이다가 안에 들어가 누워봤다. 하얀 철망 사이로 하늘이 보이고 구름 속에 있는 것 같았다. 규슈 쪽에 나무로 만든 파빌리온이라든지, 영국 서펜타인 파빌리온**을 보면 후지모토 소우는 개념적으로 공간을 만드는 작업에 매우 강한 면모를 보이는데, 항상 그 결과물에 '엄

* 송하엽 외 지음, 파레르곤 포럼 기획, 『파빌리온, 도시에 감정을 채우다』(홍시, 2015)

** Serpentine Pavilion, 1년에 한 명씩 세계적으로 활동하지만 영국에서는 프로젝트를 실행한 적 없는 건축가를 초대해 켄싱턴 가든스 내 갤러리 옆 공간에 파빌리온을 짓도록 하는 것.

27개의 섬으로 이루어진 나오시마의 '28번째의 섬'이라는 콘셉트로
2016년 처음 선보인 후지모토 소우의 '나오시마 파빌리온'.

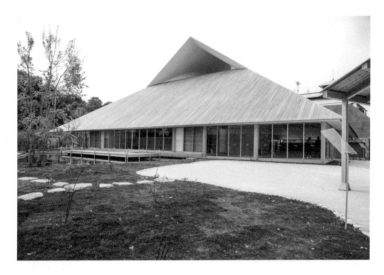

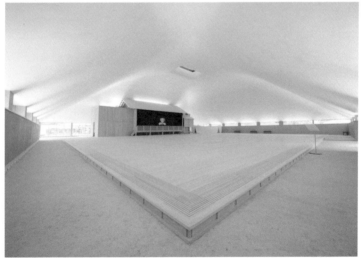

신부이치 히로시의 '나오시마 홀'. 건축가는 주변의 바람이나 물, 태양의 움직임 등을 약 2년 반에 걸쳐 면밀히 조사한 후 섬에 가장 적합한 건물을 설계했다. 현재 지역 주민의 스포츠 레크리에이션 및 문화 활동 등 다목적 홀로 사용되고 있다.

지 척'을 하게 된다.

다른 하나는 혼무라에 산부이치 히로시三分一博志가 설계한 '나오시마 홀Naoshima Hall'(Artwork No.007)이라는 가부키 공연장이자 주민들의 커뮤니티 시설이다. 일본의 전통 건물은 무더운 날씨 탓에 공기의 흐름이나 그늘을 만들기 위해 지붕을 높고 크게 만들곤 한다. 그 덕에 정면에서 보면 지붕이 묵직하게 건물을 내리누르는 형상을 하고 있다. 나오시마 홀도 커다란 삼각형의 근사한 지붕이 가장 먼저 눈에 들어온다. 땅에서부터 올라온 듯한 커다란 지붕이다.

건물에 들어가 지붕 쪽을 올려다보면 거기에 그가 이번 작업의 핵심이라고 생각하는 '바람길'이 들어 있다. 건물 지붕 양측 면이 교묘한 각도로 뚫려 있어 흘러가는 바람이 지붕을 지날 때 속도를 내며 지붕 안으로 들어간 뒤에 실내의 뜨거워진 공기를 가지고 밖으로 빠져나가게 설계했다. 윈드터널wind tunnel 효과를 최대한 활용한 것이다. 덕분에 자연의 힘으로 건물 내부의 공기 흐름을 조절할 수 있다.

이런 작업은 그저 이번에는 바람을 한번 이용해볼까, 한다고 나올 수 있는 게 아니다. 지역의 미세기후에 대한 조사(바람이 이쪽에서 저쪽으로 분다는 사실을 먼저 조사해야겠지요)와 사전 실험을 통해서 윈드터널의 가능성을 미리 검토해봐야 한다. 무척 품이 많이 드는 일이다. 나중에 이누지마의 세이렌쇼精錬所에서도 이야기하겠지만, 산부이치 히로시는 자연환경에 대한 치밀한 사전 조사를 바탕으로 자연이 힘으로 작동하는 건물을 디자인하는 것으로 유명하다. 혼무라 마을 환경에 대한 그의 연구에 따르면 이곳은 자연발생적으로

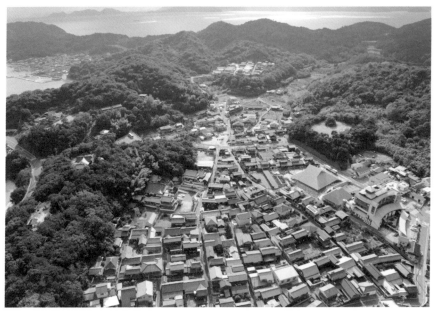

혼무라는 저수지에서 내려오는 바람을 맞이하기 위해 건물을 좌우로 길게 만들고
그 앞뒤로 마당을 둔 형태를 띠고 있다.

생긴 도시가 아니라 계획도시로 만들어졌기 때문에 격자형 도로 체계를 보이는데, 집들은 앞뒤로 마당을 갖도록 지어졌다고 한다. 마치 앞뒤로 트인 우리나라 대청마루를 떠올리게 한다. 이유는 바람이 이 지역 강 상류에 있는 저수지에서 계단식 논을 타고 불어와 항구로 빠져나가는 바람길을 집으로 끌어들여 더운 여름을 나기 위함이었다고. 다시 말해 혼무라에서 바람은 지금의 마을 건물 배치를 만들어낸 주요한 요소이며, 나오시마 홀을 설계한 건축가 역시 이를 수용하면서 아름다운 해결책을 내놓은 것이다.

이런 집을 볼 때면 대단하다는 생각이 든다. 조형에 치우친 조각 같은 형태미보다 건축의 근본이 무엇인지에 대해 질문을 던지는 것이다. 배울 점이 많다.

혼무라 마을을 돌아보고 다시 출발지인 미야노우라 항구로 돌아오자 해가 뉘엿뉘엿 저물기 시작했다. 바다는 붉게 물들고 항구에는 페리 시간에 맞춰 다카마쓰로 돌아가려는 긴 줄이 만들어졌다. 돌아갈 차비를 하는 관람객들 얼굴은 나오시마의 작품들과 섬의 분위기가 마음에 들었는지 흡족한 표정들이다.

우리는 다카마쓰로 돌아가지 않고 섬에서 하룻밤을 보내기로 했다. 그러니 이제는 하루 종일 걷고, 자전거를 타고 예술작품을 보는 생경한 체험(살면서 하루 종일 미술관을 순례할 기회가 얼마나 있겠습니까)에 지친 몸을 뜨끈한 목욕물에 담그고 휴식을 가질 시간이다.

이곳에는 작품 리스트에 당당히 이름을 올린 '나오시마 목욕탕 I ♥ 유Naoshima Bath "I ♥湯 (I Love YU)"'(Artwork No.001, 오타케 신로 작)라는 곳이 있다. 목욕탕을 뜻하는 일본어 '유湯'를 재치 있게 활용한 제목이다. 작품이 된 이 목욕탕은 화려한 색깔의 키치 작품 같아 보이기도 하는데, 아무려면 어떠랴 싶게 위용이 당당하다. 범상치 않은 외관에 비해 내부는 백색 타일에 화려한 청색이 조화를 이뤄 깔끔하고, 목욕탕의 근본에 충실한 편이다.

'I ♥ 유' 전경. 실제로 목욕을 할 수 있는 미술 시설로
다양한 오브제로 구성되어 있어 눈길을 끈다.

탕에 들어가면 가장 먼저 눈에 띄는 것이 있다. 천장 바로 밑에 둔 코끼리 상이다. 꽤 야무지게 만들어져서 나름 박력 있게 다가온다. 그 밑으로 남녀 탕 사이를 나누는 벽이 있다. 벽은 윗부분이 뚫려 있어 여자친구와 함께 온 이들이 이 벽을 사이에 두고 "자기 거기 있어? 물이 참 뜨겁네. 거긴 어때~?" 하며 정감 어린 대화를 나누는 것도 가능할 것 같다. 우린 남자 둘이 갔으니 뜨거운 탕에 몸을 넣고 "어~ 시원하다"라는 감탄사만 흘렸다.

뜨거운 물에 목욕을 마치고 나면 오늘밤 마지막 순서를 고를 차례다. 나오시마의 밤 프로그램을 보러 지추미술관이나 베네세하우스 뮤지엄으로 다시 갈지, 아니면 저녁을 먹을지. 무슨 밤중까지 이러나 싶긴 한데, 지추미술관에서는 폐관 후 제임스 터렐의 「오픈 스카이Open Sky」의 야간 개장을 한다. 낮에 관람하며 감동을 받은 이라면 야간 프로그램에 도전해보는 것도 좋지 않을까.

스무 명 남짓 들어갈 만한 작은 방 가장자리 벤치에 관람객들이 둘러앉아 천장을 올려다본다. 사각형으로 구멍이 뚫린 천장을 통해 밤하늘을 바라보는 것이다. 구멍의 가장자리는 날카롭게 잘려 두께감이 느껴지지 않아 마치 스크린을 보는 것 같다. 시간이 조금 지나면 벽과 하늘의 색이 변하기 시작한다. 제임스 터렐이 감춰둔 LED와 네온 불빛에 따라 하늘과 방의 색이 파래졌다 붉어졌다 한다. 그리고 그 사이로 별이 반짝.

45분간의 쇼를 보고 나면 드는 생각은 '역시 오길 잘했어'와 '오

늘부터 제임스 터렐의 팬이 되겠어!'다. 하지만 나는 야간 관람을 이미 경험한 바 있어 오늘은 이런 예술의 유혹을 뿌리치고 저녁을 먹기로 했다. 같이 간 동행에게는 "그거 뭐 별거 없어, 먹는 게 남는 거지" 하면서.

외국에 나오면 현지 음식을 찾게 되는 게 인지상정이다. 그래서 모 포털사이트에 가서 'ㅇㅇ지역 맛집'으로 검색을 하는 이들이 많다. 여행 전에 현지 분위기를 만끽할 수 있는 식당을 미리 찾아두는 것이다. 그런데 누군가 그러더라. 그렇게 해서 식당을 찾아가니 한국 사람들뿐이었다고. 그래서 일단 검색은 배제하고 나름 옛 느낌이 물씬 나는 식당을 찾아갔다. 가게 앞에는 나오시마에서만 먹을 수 있는 나오시마 맥주를 판다는 그림이 붙어 있었다. 땀 흘린 다음에는 역시 맥주가 최고.

신선한 회 정식에 나오시마 맥주를 주문했다. 식당에서 판매하는 나오시마 맥주는 세 가지 맛이 있는데, 우리는 주인이 추천하는 진저(생강)비어를 골랐다. 해리포터에 나오는 버터비어도 궁금했지만 생강 맥주는 또 어떤 맛일지…… 냄새를 맡아보니 진한 생강 냄새가 난다. 한 모금 꿀꺽. 술 먹고 건강해지는 느낌이 드는 건 정말 드문 경험인데, 진저비어가 딱 그랬다. 맛은 상상에 맡기도록 하겠다.

저녁 시간이 지나면서 얼마 안 되는 식당들이 하나둘 문을 닫기 시작했다. 대신 게스트하우스의 거실에서는 세계 곳곳에서 모여든 젊은이들의 떠들썩한 술자리가 밤늦게까지 계속됐다. 하지만 이제

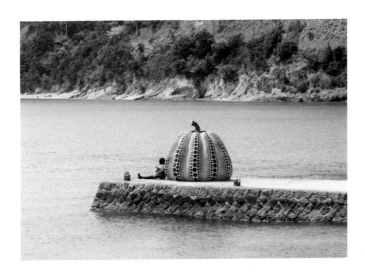

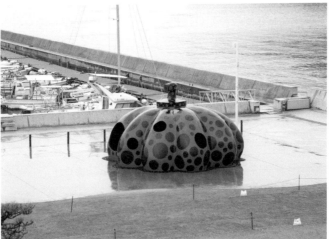

세토우치 트리엔날레의 중심이라고 할 수 있는 나오시마 곳곳에 놓인
구사마 야요이의 작품들.

는 나이가 든 건지 시끄러운 술자리는 좀 피하고 싶어 호젓한 밤 산책을 나갔다(이렇게 말하니 엄청 늙은 것 같지만, 실제로 그렇지는 않습니다). 지붕이 맞닿을 듯 골목길을 가운데 두고 바짝 붙은 가정집들에서 나지막이 흘러나오는 설거지 소리. 도란도란 들리는 이야기 소리에 귀를 기울일까 하다가, 마을에 찾아온 관광객이 자기 집에서 가족과 나누는 얘기마저 엿들으려는 걸 안다면 학을 떼지 싶어 슬그머니 집 앞을 지나 항구로 나갔다. 관광객들로 북새통을 이루던 곳이 언제 그랬느냐는 듯 조용한 파도 소리만 들렸다. 항구의 어슴푸레한 빛에 검푸르게 빛나는 바다. 간간이 나오시마의 붉은 호박을 배경으로 사진을 찍는 사람들이 보였다. 그 사이로 나오시마 파빌리온이 마치 보석처럼 밤늦도록 하얗게 빛나고 있다.

여 행 정 보

直島 NAOSHIMA

현대미술의 성지로서 세계적으로 주목을 모으고 있는 나오시마. 예술작품의 관람과 더불어 섬을 걸으며 맛있는 음식도 즐기자.

교통 정보

섬 내 버스, 자전거 렌털, 도보.

물품 보관

미야노우라항 주변에 코인로커 이용.

바다의 역 나오시마
야외 코인로커(24시간. 요금 200~500엔)
실내 코인로커(05:30~20:30까지. 요금 200엔)

T.V.C. 나오시마 렌털 서비스
접수 후 보관 가능(08:30~18:00까지. 요금 500엔)

유나기(ゆうなぎ)
접수 후 보관 가능(08:00~18:30까지. 요금 300~500엔)

나오시마 상공회
평일에 한해 접수 후 보관 가능(08:30~18:00까지. 요금 500엔)

숙박 정보

섬 내에는 베네세하우스 외 료칸이나 민박 시설도 있다. 아래의 사이트 참조.

베네세아트사이트 나오시마 http://benesse-artsite.jp
나오시마 관광협회 http://www.naoshima.net

오
감
의
섬
데
시
마

언젠가 TV에서 데시마에 관한 다큐멘터리를 본 적이 있다. 어느 건축가와 컨설팅 사업을 하는 한 기업인이 이곳의 건축물과 예술작품에 대해 이런 저런 이야기를 나누는 내용이었다. 2013년 트리엔날레가 배경이었던 것 같다. 그때 그들 중 한 명이 데시마를 '오감만족의 섬'이라고 했던 게 기억에 남는다. 작가가 써줬을 법한 멘트였지만, 오감만족이라니 이 섬을 설명하는 꽤 괜찮은 키워드다.

풍요 풍豊, 섬 도島를 써서 데시마라고 부르는 이곳은 그 이름처럼 풍요로운 섬이다. 섬 치고는 물이 많아 계단식 논에서 벼를 경작하고, 산자락에는 레몬이며 올리브가 자란다. 바다에서는 여느 섬들처럼 신선한 해산물이 난다. 그래서 이 방송 멘트가 풍요로운 섬이 갖고 있는 매력이 오감을 만족시킨다는 의미로 들리고, 트리엔날레의 작품들과도 얼추 짝을 맞출 만하다.

오감에는 시각·청각·후각·촉각·미각이 있는데, 하나하나 대응시켜보면 시각은 붉은색이 유난히 강렬한 '데시마 요코오칸橫尾館', 청각은 두근대는 심장소리가 인상적인 '심장소리 아카이브', 미각은 두말하면 잔소리인 '시마키친島キッチン', 촉각은 바닥에 흘러 다니는 물

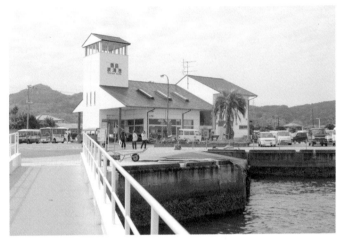
데시마 페리 터미널.

방울에 양말이 젖었던 '데시마미술관豊島美術館'을 들 수 있다.

그런데 마지막 후각의 짝이 마땅치 않다. 데시마에 후각이라…… 후각, 후각……. 다큐에서도 오감을 자극하는 섬이라는 말 한마디 툭 던지고는 끝이던데, 이 글을 마칠 때쯤이면 후각과 짝을 이루는 장소가 생각나려나.

평소에는 다카마쓰에서 데시마에 바로 가는 직항이 없어 나오시마에 도착한 뒤 재빨리 데시마로 가는 배를 갈아타야 한다. 서둘러야 하는 이유가 두 가지 있는데, 하나는 배를 갈아탈 시간 여유가 고작 20분밖에 없다는 것이고, 다른 하나는 데시마행 배가 워낙 작아서 까딱 잘못했다가는 표를 구하지 못할 수도 있는 탓이다. 하지

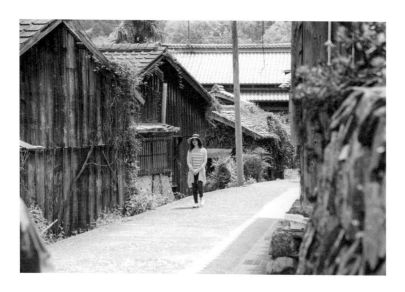

물도 많고 신선한 해산물도 나는 풍요의 섬, 데시마 마을 정경.

만 예술제 기간에는 새로운 항로가 만들어져 시간에 맞춰 몇 가지 루트를 따져보면 다른 때보다 훨씬 수월하게 다녀올 수 있다.

나오시마도 그렇지만 데시마 역시 자전거 타기에 아주 좋은 섬이다. 어떤 면에서는 나오시마보다 훨씬 낫다. 작품을 보며 움직이는 거리도 자전거 타기에 적당하고, 무엇보다 경치가 훌륭하다. 사람으로 치면 어깨 높이에 섬의 도로가 있어 자전거를 타고 가다 보면 발 아래로 섬이 사라지면서 바다와 그 너머 섬들이 시원하게 열린 풍경 여기저기에 펼쳐진다. 그래서 가다 말고 '와' 하며 사진을 찍고, 좀 더 가다가 또 사진을 찍고, 길을 가다 보면 계속해서 아름다운 절경이 나타나니 목적지까지 가는 데 제법 시간이 걸린다. 뭐, 조금 과장하면 그렇다는 말이다.

시
각,

데
시
마
요
코
오
칸

데시마항에 내려 제일 먼저 찾아간 곳은 항구 근처에 있는 '데
시마 요코오칸Teshima Yokoo House'(Artwork No.023)이라는 미술관이다.
일본 예술가 요코오 다다노리横尾忠則라는 작가의 작품을 전시한 곳
이다. 생각보다 찾기도 쉽다. 멀리서 마을 지붕들 사이로 삐쭉 솟아
오른 굴뚝 하나를 찾아가면 된다. 골목 사이로 미술관이 모습을 드
러낼 만큼 가까워지면 붉은색 유리를 덧댄 건물 벽이 보인다. 강렬
한 붉은 유리 너머로 보이는 미술관 정원은 온통 빨갛게 불타는 중
이다. 예술제가 열리는 섬의 미술관 중에서 그 존재를 외부에 가장
강하게 주장하는 건물이다.

천천히 내부를 돌아본다. 내부에 전시된 작품이나 정원 자체도
어둡고 강렬한 색감을 띤 것이 눈에 들어온다. 특히 바닥과 천장이
유리로 되어 있는 굴뚝 속에 들어가면 벽에 붙은 사진들이 반사되며
머리 위로 끝없이 펼쳐진 것 같은 느낌이 인상적이다.

이 예술가의 작품 세계를 관통하는 주제가 '삶과 죽음'이란다.
진지하지만 뭔가 시나치게 포괄적이다. 너나 나나 모든 예술가들의
평생 주제일 것 같은 '삶과 죽음'. 하지만 원래 예술이라는 게 보편적

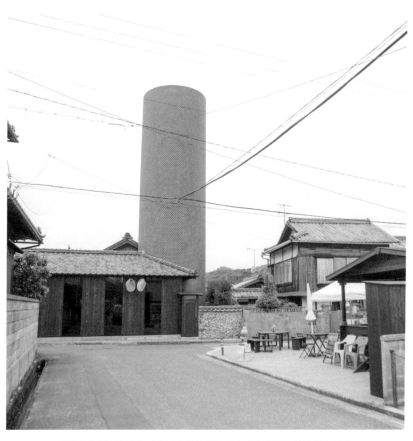

데시마 요코오칸 전경. 마을 지붕들 사이로 삐쭉 솟은 굴뚝을 찾아가면 된다.

오래된 민가를 개조해 만든 미술관으로 강렬한 빨강 유리벽이 눈을 사로잡는다.

주제를 작가의 개별적 해석을 통해 탐구하는 일이니 작가가 내어놓은 나름의 해석을 감상하면 될 일. 그렇지만 미술관을 돌아보고 나와서 떠오르는 감상평은 '참 어렵구먼'이다. 이럴 때면 이런 생각도 든다. 이 세상 작품은 대개 두 갈래로 나눠지는구나. 내가 이해할 수 있는 것과 그렇지 않은 것. 이번에는 후자에 속하나 보다. 그러니 건물 이야기나 해보자.

　미술관은 건축가 나가야마 유코永山祐子가 민가를 리모델링한 작업이다. 이 미술관에서 재미있었던 점은 이 예술가에 대한 건축가의 해석이다. 특정 예술가의 이름이 들어간 공간이 성공적이라는 평가를 받는 것은 어려운 일이다. 일단 예술가에 대한 나름의 해석을 하고 그것을 제대로 보여주기 위한 공간을 만들어야 하는, 작품과 공간이 분리되지 않고 딱 붙어야 하는 이중의 수고가 든다. 그리고 그 결과가 대중을 설득할 수 있어야 한다.(그런 면에서 우리나라에서는 윤동주문학관이 수작이라는 평가를 받지요.) 이 마지막 부분이 참 어렵다. 으레 작업 후에 건축가들은 자기가 한 작업에 대한 설명을 붙이곤 하는데 실제 공간에 서면 말로 설명된 것과 같은 느낌이 들지 않는다. 말은 말로, 건물은 건물대로 그렇게 서 있다. 공간에서 이름 붙인 예술가의 정체성이 느껴지지 않는 것이다.
　요코오칸은 그런 면에서 나름 성공작으로 평가받는다. 건축가가 해석한 작업이 실제로 그럴싸하게 느껴진다는 말이다. 그녀는 설계에 앞서 삶과 죽음이라는 주제 해석을 통해 미술관은 삶의 것도

죽음의 것도 아닌, 두 세계를 넘나드는 '경계의 공간'이 되어야 한다고 판단했다. 처음에는 이게 뭔 소린가 했다. 경계라면 보통 한 세계의 끝, 또는 둘 이상의 세계가 맞닿는 부분인데, 이 지점에서 작품을 보아야 한다는 얘긴가. 그러면 그 경계를 어떻게 만들었다는 말이지? 어렵구먼. 일본 건축가들은 개념적이고 어렵게 가려는 경향이 있어 하고 고개를 돌렸다. 그러다 섬 구경을 마치고 돌아오는 저녁 무렵 미술관이 있는 골목길에 다시 서니 건축가의 의도가 무엇이었는지 어렴풋이 이해가 갔다.

석양이 지는 시각, 붉은 노을이 긴 그림자를 만들기 시작하면 미술관의 검은 그림자 사이로 유리벽을 통과한 붉은 빛이 무채색 골목에 그림을 그리기 시작한다. 시간에 따라 바뀌는 빛의 강도는 길 위에 길고 붉은 붓질을 하는데, 일본 전통 건물의 시커먼 외벽 마감이 만드는 골목길 위로 붉은 빛과 노을이 저물어가는 저녁 풍경은 마치 미술관의 어두운 작품들이 손을 내밀며 미술관 밖으로 튀어나올 것 같은 분위기를 연출한다. 순간 세상은 현실과 초현실이 뒤섞인 것처럼 보인다. 건축가가 말한 경계의 공간이 펼쳐지는 시간이다. 삶과 죽음, 현실과 초현실, 빛과 어둠, 검은색과 붉은색이 서로 섞이며 이승과 저승을 연결하는 경계의 공간. 빛과 세상의 중간에서 미술관의 안과 밖을 삶과 죽음이 오가는 공간으로 해석한 경계의 건축. 그것이 내가 이해한 요코오칸이다. 건축계에서도 이런 건축가의 해석에 농의했는지 그녀는 이 작품으로 일본 건축가협회 신인상을 수상했다.

미술관은 2015년까지 특별히 야간 프로그램을 운영했는데, 이후에도 계속하는지는 잘 모르겠다. 야간 프로그램을 소개하는 글에는 이런 글귀가 적혀 있었다.

당신은 세상을 넘어서는 순간에 가까워지는 느낌, 미지의 세계와 어둠에 대한 본능적인 공포심을 느끼면서 낮에는 별 생각 없이 들어왔던 미술관의 경계선 넘기를 주저하게 될지도 모른다. 그리고 삶과 죽음에 대해 다른 방식으로 생각하게 될 것이다.

아니, 이 무슨 귀신의 성에 들어가는 것도 아니고 문구가 참……. 문제는 이 시간을 즐기려면 돌아가는 배 시간을 맞추기 어렵다는 것.

촉각,

데시마미술관

　여행 오기 몇 달 전 어느 지인이 아내와 여행을 가려는 데 어디 가볼 만한 데 없을까 하고 물어왔다. 그에게 나오시마와 주변 섬들을 소개해줬다. 건축 일을 하는 분이었는데, 며칠 뒤 그분에게서 문자가 왔다. 내용은 이렇다.

　"대박이구먼."

　"개감동."

　"건축 그만해야겠어."

　뒤이어 '데시마미술관Teshima Art Museum'(Artwork No.031, 나이토 레이 작) 사진을 하나 보내왔다. 그 사이에 데시마미술관에 갔나 보다. 뭐 그렇다고 건축을 그만둘 필요까지야. 아무튼 감동의 바다에 푹 빠진 것은 확실해 보였다. 그리고 그분은 아직 설계 일을 잘 하고 있다.

　나오시마 주변 섬들을 보고 온 사람들은 거의 모두 데시마미술관을 최고로 꼽는다. 이유는 간단하다. 그곳은 이전에 경험해본 적 없는 공간이기 때문이다. 우리가 미술관이니 박물관이니 하며 다녀본 곳에는 어떤 전형이 있다. 로비가 있고, 전시 공간이 있고, 외부 전시 공간이 있고, 그 사이사이에 회랑이 있다. 몇 개의 공간이 이렇

게 저렇게 조합되면서 미술관이 만들어진다. 대개 큰 개념 안에서 이루어지는 변주. 하지만 데시마미술관은 살면서 처음 겪는 공간 이다. 충격이라면 충격이랄까. 이렇게 얘기하니 너무 과장하는 것 아 니냐고 의심할 사람들도 더러 있겠지만, 확실히 그곳은 좀 다르다.

데시마미술관은 2010년 프리츠커상을 받은 니시자와 류에西沢 立衛가 설계한 공간이다. 그는 가즈오 세지마 ─ 나오시마의 미아노 우라항 페리터미널과 이누지마의 이에 프로젝트를 진행 ─ 와 함께 SANNA라는 설계사무소를 운영하면서 동시에 개인 작업도 병행하 고 있다. 세토내해 섬들 중에 이곳 외에도 쇼도시마 파빌리온을 작 업했는데, 그곳 역시 뭐라 설명하기 묘한 시설 중 하나다.

데시마미술관의 첫 인상은 매우 낯설면서도 주변과 묘하게 조 화를 이룬다는 느낌이었다. '묘하다'는 말만큼 데시마미술관을 설명 하기에 적당한 단어도 없다. 미술관은 대략 4.5미터 높이에 길이가 60미터 정도 된다. 형태는 우주선 같기도 하고 바닥에 바짝 붙은 물 방울 같기도 하지만, 주변의 자연 풍경과 절묘하게 맞아떨어진다.

니시자와는 마치 땅에서 솟아오른 것같이 지형과 주변 자연의 흐름을 따르는 부드러운 곡선의 건물을 디자인하고 싶었다고 한다. 부드러운 곡선의 건물이라면 일반적으로 돔이 있는데, 이는 너무 높 다. 그래서 구조 계획가와 건물의 높이를 조금씩 낮춰가면서 가장 안정적인 형태를 찾았다고 한다.

물방울 형태는 기초를 파면서 나온 흙으로 형틀을 만들고 그 위

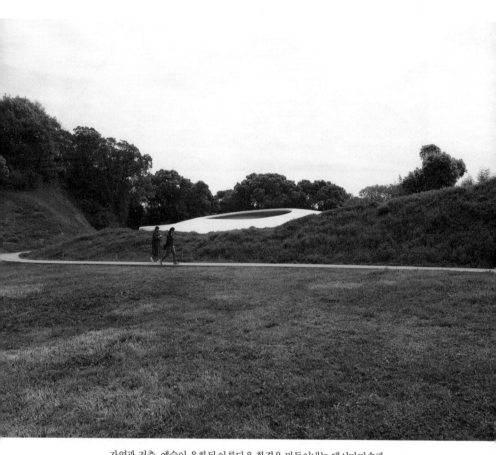

자연과 건축, 예술이 융화된 아름다운 환경을 만들어내는 데시마미술관.

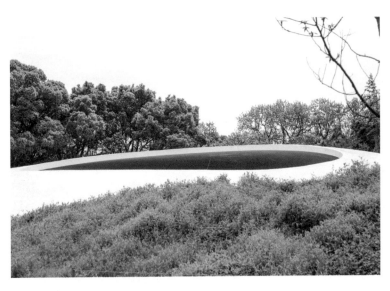

에 콘크리트를 부어 만들었다. 그리고 콘크리트가 다 굳은 다음 그 속의 흙을 파내어 완성했는데, 기계로 파내면 자칫 콘크리트 면에 홈이 날 수 있어 사람 손으로 일일이 흙을 걷어냈다고 한다. 「인디애 나 존스」 같은 영화에서 고고학자들이 솔로 살살 흙을 털어가며 유물을 발굴하는 장면을 떠올리면 된다. 그러다 보니 단층짜리 건물 하나 공사하는 데 1년이 걸렸다.

건축가는 디자인을 하면서 '예술과 공간의 일체화란 무엇인가?' '자연과 하나 된다는 것은 무엇인가?'라는 화두를 던졌다고 한다. 이곳에서 직접 미술관을 체험해보면, 건물의 형태는 물론이고, 미술 관 입구까지 걸어가는 과정 역시 이런 화두에 답하고 있음을 알 수 있다.

미술관은 접근하는 방식부터 남다르다. 표를 끊고 미술관 부지 로 들어서면 건물이 바로 눈앞에 보이는데 출입구는 반대편에 있다. 관람객은 정원(사람이 손대지 않아 들풀이 거칠게 자란 것처럼 보이지 만, 섬의 풍경과 조화를 이루기 위해 주로 데시마 내부에서 자생하는 식 물들로 세심하게 골랐다고 합니다)의 구불거리는 길을 따라 바다 쪽으 로 난 숲길을 빙 둘러가며 미술관에 들어가기 전 몸과 마음을 정화 시켜야 한다. 외길이라 선택사항이 아니다. 정화는 필수! 성당이나 사찰 같은 종교 시설에서 성스러운 곳으로 향하는 중간 과정을 이런 방식으로 만들곤 하는데, 니시자와는 미술관이 어떤 정신적인 숭고 함을 담는 곳이기를 바랐나 보다. 공간적인 측면에서도 별안간 생경

한 공간에 던져지기 전에 시선을 한차례 풀어주는 것도 필요해 보인다.

건물 입구에 도착하자 자원봉사자가 수도 없이 말해서 다 외운 게 분명한 주의사항을 줄줄이 읊었다. 사진 촬영 금지, 핸드폰 전원 끄기, 신발은 벗고 들어가기 등등. 입구는 이글루마냥 낮아서 허리를 숙이고 들어간다. 그리고 고개를 쳐들었을 때, 보이는 장면에 "스고이!" 하고 준비한 감탄사를 터뜨려주면 된다.

미술관의 작품은 바닥에 굴러다니는 작은 물방울들이다. 바닥 어디선가 소리 없이 올라와 또르르 굴러가더니 또 어디론가 사라진다. 물방울이 솟아오르는 구멍을 찾으려고 자세히 살펴보면 작은, 아주 작은 구멍이 보이는데, 저게 콘크리트 기포 자국인지, 아니면 물방울이 나오는 구멍인지 정확히 알 수가 없다. 내부는 천장과 벽의 경계가 없어 꼭대기 부분의 구멍 가장자리에서 주변으로 갈수록 구조체의 부드러운 곡선을 따라 그러데이션을 그리며 어두워진다. 사람들은 앉거나 눕거나 서서 하염없이 침묵에 빠져든다. 적지 않은 사람들이 있음에도 정말 고요하다.

나도 한자리를 차지하고 누웠다. 콘크리트의 시원한 촉감이 느껴졌다. 그렇게 앉아서 천장에 난 커다란 구멍으로 멍하니 하늘과 지나가는 바람을 봤다(실을 매달아놓아 바람에 흔들리는 게 보이죠). 긴장을 풀고 나를 놓아도 되는 순간이다. 빛과 미묘한 그림자의 울림과, 건물 너머의 풀벌레 소리와 나이토 레이內藤礼가 작업한 흘러다니는 물방울이 공간과 일체를 이뤘다. 이만하면 작가의 의도가 성

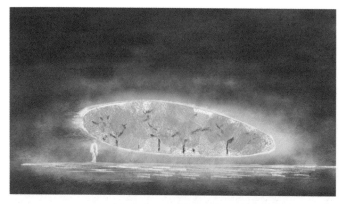

이 미술관의 작품은 바닥에 굴러다니는 작은 물방울들.
바닥 어디선가 소리 없이 올라와 또르르 굴러가더니 또 어디론가 사라진다.

공적으로 구현되었다고 할 수 있을 것이다.

　또 하나의 감상 포인트. 나오시마의 지추미술관과 데시마미술
관의 그림자와 콘크리트를 사용하는 방식의 차이를 살펴보는 것도
재미있다. 앞서 얘기한 지추미술관은 그림자가 벽을 따라 칼같이 떨
어진다. 진짜 칼이라면 손이라도 베일 정도로 날카롭다. 하지만 데
시마미술관의 그림자는 조금 다르다. 일단 그림자를 받아주는 벽이
없다. 천장에 난 구멍을 따라 들어온 빛은 천장 구멍 가장자리에서
멀어질수록 서서히 어두워지며 모호한 그림자를 만든다. 밝음과 어
둠의 경계를 찾을 수 없다. 많은 일본 건축가들이니 디자이너들은
화려한 색채보다 하얀 백색 형상과 그림자의 농도로 공간을 표현하
곤 하는데, 니시자와 역시 이곳에서 그러한 방법을 사용했다.

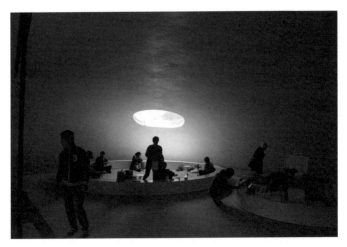

데시마미술관의 아트숍도 미술관과 같은 물방울 형태로 만들었다.

콘크리트의 사용 방식은 또 어떤가. 데시마미술관은 지추미술관을 포함해 20여 년간 안도 다다오의 건물을 만든 회사가 시공했다고 한다. 그러다 보니 시공업체도 안도와 니시자와의 콘크리트 사용 방식의 차이를 느낄 수 있었다고 한다. 안도의 건물은 자연에 콘크리트를 넣어서 긴장감과 형틀의 흔적이 만들어내는 아름다움을 부각시키는 반면에 데시마미술관은 이음새가 보이지 않는, 마치 피부 같은 콘크리트 면을 만드는 게 중요했다고.

미
각
,
시
마
키
친

　예술제 먹거리 작품 중 가장 유명한 게 '시마키친Shima Kitchen' (Artwork No.028)이다. 시골 섬 마을 식당 중에 이 정도 인기를 누리는 곳은 아마 없을 것이다. 마을 한구석에 자리 잡은 식당 앞은 점심시간을 맞아 사람들로 장사진을 이뤘다. 인터넷으로 예약을 하고 왔는데도 대기다.

　건축가 아베 료安部良가 디자인한 식당은 마치 오래전부터 여기에 있었던 것처럼 주변과 잘 어울린다. 뜨거운 여름 햇볕을 막아줄 얼기설기 엮은 넓은 야외 지붕이 원을 그리며 마당 위를 덮고 있다. 비싼 재료를 사용하지 않아 부담도 없고, 이곳 음식 재료처럼 건물에서도 섬 냄새가 물씬 난다. 실내 중앙에 있는 주방에서는 섬의 어머니들과 도쿄에서 온 주방장이 밀려드는 주문을 처리하느라 눈코 뜰 새 없이 바빠 보인다.

　마침내 기다리던 음식이 나왔다. 음료와 디저트를 제외하면 메뉴는 두 가지. 카레 정식과 시마키친 정식인데, 이곳에 오기 전 한국에서 시마키친 정식으로 예약을 했었다. 정식에는 도미찜에 채소튀김, 샐러드, 맑은 장국, 그리고 밥이 나왔다. 소박하고 깔끔하다. 별

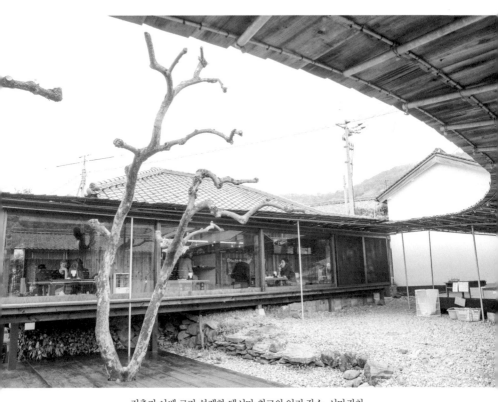

건축가 아베 료가 설계한 데시마 최고의 인기 장소, 시마키친.

것 없다는 뜻으로 곡해하지는 말았으면 좋겠다. 이래 봬도 도쿄 마루노우치 호텔 요리사가 섬의 어머니들과 함께 개발한 메뉴다. 모든 식자재는 지역에서 나는 싱싱한 것들을 사용한다. 요란한 음식보다 주민들이 스스로 만들 수 있는 요리, 건강한 요리 만들기가 이들의 목표다.

작품이라는 음식을 앞에 두고 있자니 어떻게 음미해야 하나 잠시 고민했다. 입에 넣으면 과연 어떤 맛이 날까. 예전에 『신의 물방울』이라는 와인 관련 만화를 본 적이 있는데, 거기에 나오는 인물들이 와인 한 모금을 입안에 넣으면 "아! 마치 하늘 위의 구름을 걷는 것 같아."뭐 이러면서 대번에 소설 같은 감상을 줄줄 흘리던데 나도 그래야 하나? 앞에 앉은 동행과 이런 얘기를 주고받다가 서로 한입씩 먹고 각자 감상을 얘기하기로 했다.

동행은 일단 자세를 고쳐 앉더니 튀김을 한입 척 베어 물었다. 그리고 입에서 흘러나온 한 문장. "사각거리는 식감이 좋다." 이건 뭐 조미료에 절은 미각이 끝내 살아나지 못하고 식도로 넘어가는 우엉을 안타깝게 보낼 때 나올 수 있는 그런 평이랄까. 그래서 나도 한입 먹었다. 사각거리는 식감이 좋았다. 와인 감상평에 비할 바는 아니지만 그저 사각거림이 좋았다. 어쩌면 시마키친 메뉴들의 정체성은 사각거림에 있을 수도 있겠다는 생각이 들었다. 원재료의 맛을 살리기 위해 조리 과정을 최소한으로 한 음식들. 섬을 찾는 이들에게 섬의 날것을 보여주려는 마음이 있어야 만들 수 있는 맛이다.

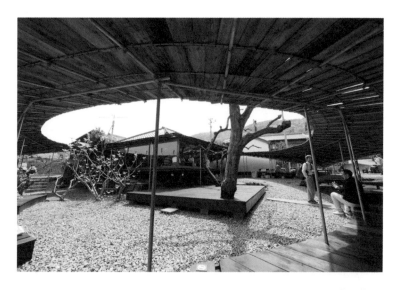

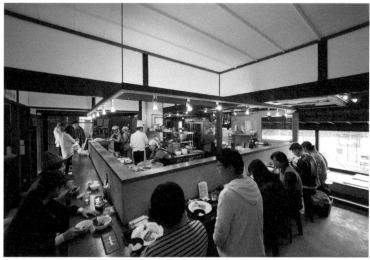

섬의 여성들과 마루노우치 호텔의 셰프가 함께 오리지널 메뉴를 개발하여
현지의 생선이나 야채를 듬뿍 사용한 요리가 인기다.

제1회 트리엔날레부터 함께하고 있는 시마키친은 음식도 음식이지만 섬이 다시 살아나는 것을 보여주는 상징적인 장소다. 데시마는 예전에 쓰레기 섬이라고 불렸을 만큼 오염이 심각했다. 사연은 이렇다.

데시마에는 1970년대 중반부터 무려 15년간 지방 대도시에서 배출된 산업폐기물이 불법적으로 매립된 사건이 있었다. 일본 최대 규모의 불법 폐기물 투기 사건이라는데, 2000년대에 들어 사건이 밝혀지고 폐기물 정화가 시작되었지만, 이미 언론을 통해 보도가 나간 후라 데시마는 풍요로운 섬에서 한순간에 쓰레기 섬으로 전락했다. 이럴 때 가장 먼저 타격을 입는 게 먹거리다. 출하된 농산물이 반품되고 양식장도 큰 피해를 봤다. 이런 상황에서 개최된 트리엔날레는 데시마에 대한 사람들의 인상을 바꾸는 데 큰 역할을 했다. 그리고 그 중심에 섬에서 나는 신선한 재료의 맛을 살리는 시마키친이 있다.

트리엔날레는 단지 외부인들의 시선만을 바꾼 게 아니었다. 섬의 주민들은 트리엔날레를 통해 자신감을 얻고 스스로를 다시 보게 되는 계기가 되었다고 한다. 시마키친 주방에서 일하는 주민은 어느 인터뷰에서 이렇게 얘기했다.

"이렇게까지 많은 사람들이 올 줄 몰랐는데, 많은 사람들이 섬에 와서 여기가 훌륭한 섬이라는 것을 우리에게 가르쳐주었어요. 우리가 흔하게 먹는 음식이 맛있다고, 맛있는 것이 잡히고, 경치가 깨

끗하고 안심하고 살 수 있는 섬이라고 말해주었어요. 우리의 입에서
가 아니라 다른 사람이 그렇게 얘기하는 것을 들을 때 정말 기뻤습
니다."

　　이렇듯 예술제는 외부인만을 위한 축제가 아니다. 원주민들 스
스로가 그곳의 주인임을 깨닫고, 다시금 섬에 대한 자긍심을 갖고
살아봐야겠다고 마음먹게 하는 그런 계기가 된 것이다.

청각, 심장소리 아카이브

"저는 1년에 한 번, 돌아가신 아버지가 그리워질 때면 데시마를 찾습니다. 이곳 '심장소리 아카이브Les Archives du Coeur'(Artwork No. 034, 크리스티앙 볼탕스키 작)라는 곳에 아버지의 심장소리가 녹음되어 있기 때문이죠. 어머니에게서 아버지가 젊은 시절 다녀온 섬들에 대한 이야기를 듣고 혹시나 해서 알아보니 이곳 아카이브에 아버지의 것이 녹음되어 있었습니다. 처음 찾아간 날의 떨림이 생각납니다. 아버지의 심장소리. 두근, 두근, 두근. 일정한 간격을 두고 들리는 북소리. 누군가의 심장소리를 듣는다는 것은 그의 가슴에 머리를 대는 일입니다. 이제는 이 세상에 없는 아버지에게 나를 맡깁니다. 한참을 그러고 있으면 처음에는 낯설던 울림이 나의 것과 공명하는 순간이 오고 생전 아버지의 모습이 떠오릅니다."

같이 간 동행이 자신의 심장소리를 녹음하며 이런 소설 같은 이야기를 들려줬다. 딸아이가 다섯 살인데 언제가 이곳에 와서 자신의 심장소리를 들려줬으면 좋겠다면서.

심장소리 아카이브는 세상 사람들의 심장소리를 듣거나 모으

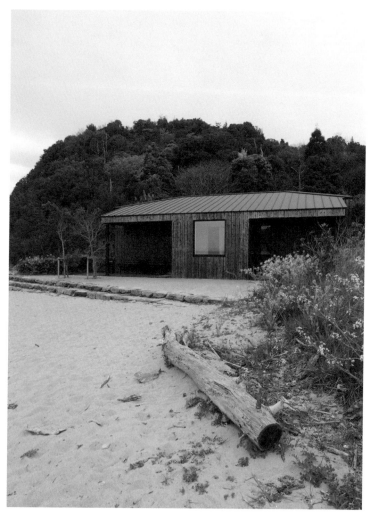

세계 각지 사람들의 심장소리를 모아서 설치미술과
그 소리를 들려주는 심장소리 아카이브 전경

심장소리가 울려 퍼지는 아카이브 내부 스케치.

는 곳이다. 심장소리를 채집하다니 좀 희한하다 생각했지만, 막상
어두컴컴한 공간에서 번쩍이는 불빛과 함께 두근대는, 아니 천둥처
럼 우렁차게 울려 퍼지는 소리를 듣고 있으면 나름 살아 있다는 사
실이 실감난다. 그러면서 이렇게 박력 있게 고동치는 심장에 이제
껏 관심을 기울인 적이 없다는 사실에 미안함마저 들었다. 몸에서는
방귀소리, 목소리, 배에서 꾸르륵 대는 소리 등 생각보다 다양한 소
리가 나지만, 심장만큼 명확하게 살아 있음을 주장하는 것도 드문데
말이다. 그러고 보니 심장소리는 마치 지문처럼 사람마다 조금씩 달
랐다. 생명 하나에 소리 하나. 그러면 사람들은 이곳에 자신의 생을
복사해놓고 가는 것은 아닐까.

동행이 실험실처럼 생긴 녹음실로 들어간 사이 잠시 밖으로 나왔다. 심장소리 아카이브는 꽤 멋진 장소에 있다. 도로를 벗어나 마을을 지나 소나무가 가지를 드리운 오솔길을 걸어가면 길 끝에 해변이 나오는데 그 옆에 보이는 검은색 단층집이 심장소리 아카이브다. 잔잔한 파도가 철썩이는 해변, 인적 없는 모래밭, 이를 둘러싼 소나무 언덕, 그리고 작은 집. 그림 같은 풍경이다. 멋지다는 말이기도 하지만, 그림, 풍경화라면 갖춰야 할 전형적인 모습을 하고 있다는 뜻이기도 하다. 그리고 해안가에 무심히 누워 있는 통나무 하나가 그 전형성을 완성하고 있었다.

호시노 미치오星野道夫라는 사진작가가 쓴 『여행하는 나무』라는 책에는 북극해 해안가에서 우연히 마주친 커다란 유목流木에 관한 이야기가 나온다. 나무는 강물의 침식에 휩쓸려 바다로 흘러갔다가 긴 여행 끝에 해안가에 도착한다. 가지는 모두 떨어지고 껍질도 완전히 벗겨진 채로. 나무는 볼품없어졌지만, 그곳의 동물들에게는 소중한 쉼터가 되고 완전히 썩은 다음에는 꽃과 나무로 다시 태어날 것이라고 했다. 읽는 내내 평생을 돌아다니다 마침내 다른 모습으로 태어나는 나무의 모습이 떠올랐는데, 이곳 해변에서 끝없이 철썩이는 파도소리를 들으며 한편에 누운 통나무를 배경으로 한 심장소리 아카이브를 보니, 우리가 세상을 떠난 후에도 소리로 남겨놓은 생生이 파도를 따라 여행을 떠나 다른 해변, 다른 세상에서 다시 태어날 것 같은 예감이 들었다. 그러면 이곳은 21세기 후반에는 새로운 형식의 납골당이 되는 건 아닐까 싶기도 하고…… 아무튼 심장소리 아

자전거를 타고 데시마를 한 바퀴 돌면서 마주친 '먼 기억'
(위 | Artwork No.038, 시오타 지하루 작)과
'당신이 사랑하는 것은 당신을 울릴 것'.
(아래 | Artwork No.022, 토비아스 레베르거 작)

카이브는 이런 미장센으로 완성되는 공간이다.

데시마를 자전거로 한 바퀴 돌며 마을과 산속에 있는 작품들을 보고 다시 항구로 돌아왔다. 하지만 후각과 관련된 작품이 떠오르지를 않았다. 있을 법도 한데 말이다. 데시마는 레몬이 유명하다는데 레몬의 향기에 관한 것은 없나? 뭔가 반드시 찾아내야 할 것 같은 의무감이 들지만 아직도 잘 모르겠다. 혹 데시마를 여행할 분이 계시다면 이참에 오감의 마지막 감각과 관련된 작품이 있는지 한번 찾아보는 건 어떨까. 데시마 여행의 관전 포인트로 말이다.

여 행 정 보

豊島 TESHIMA

산과 바다로 둘러싸인 데시마. 데시마미술관으로 향하는 길
에서 마주하게 되는 계단식 논도 놓쳐서는 안 될 절경!

교통 정보

섬 내 버스, 자전거 렌털, 도보.

물품 보관

이에노우라항과 가라토항 주변 코인로커 이용.

이에노우라항
접수 후 보관 가능(09:00~16:30까지. 요금 300~500엔)

숙박 정보

섬 내에는 이에노우라, 고우를 중심으로 민박 시설이 있다.
아래의 사이트 참조.

데시마 관광협회 http://www.teshima-web.jp

근
대
산
업
의
유
산

이
누
지
마

　　예술제의 봄 시즌이 열리는 섬들은 세토내해 중 오카야마현과 가가와현 사이에 몰려 있다. 바다를 기준으로 위쪽이 오카야마, 아래쪽이 가가와현이다. 그러다 보니 자연스레 위에서 접근하기 쉬운 섬이 있는가 하면 아래쪽에서 가기 편한 섬도 있다.

　　이누지마는 위쪽인 오카야마현의 작은 마을인 호덴宝伝항에서 배로 5분도 채 걸리지 않을 만큼 가깝다. 물론 우리나라에서 직항이 있는 오카야마에 내려서 호덴까지는 기차와 버스로 이동해야 하지만, 항구에 서서 보면 바로 코앞에 섬이 있다. 이 말은 이번 여행에 전진기지로 삼은 다카마쓰에서 접근하려면 배를 좀 오래 타야 한다는 뜻이기도 하다. 일단 다카마쓰에서 이누지마에 가려면 페리를 타고 나오시마 미야노우라항에 내려 재빨리 옆 부두로 달려가 이누지마로 가는 작은 배를 타야 한다. 그러면 배는 20분가량 달려 데시마에 일단 사람들을 내리고 다시 20분을 더 달려 이누지마에 닿는다. 문제는 이 배편이 하루에 세 번밖에 없다는 것. 나오시마에서 갈아타는 시간을 제대로 맞추지 못하면 배를 놓쳐 허탕 치기 일쑤이니 이누지마에 가려면 일단 시간 안배가 필수다. 올해는 쇼도시마의 도

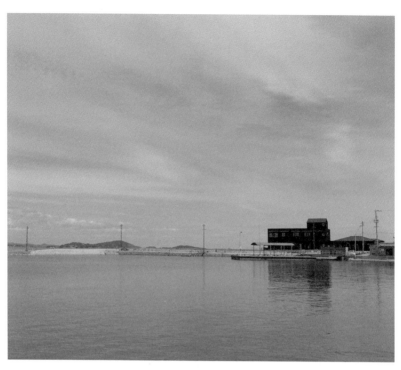

이누지마 페리 터미널 전경.

노쇼<ruby>능<rt>能地</rt></ruby>항을 거치는 항로가 임시로 생겨 선택의 폭이 늘었다지만, 이 코스 역시 하루 배편은 세 번뿐이다.

나는 늘 하던 대로 나오시마를 거쳐 가는 루트로 갔다. 시간에 쫓기는 여행이 재미를 반감시킬 수도 있지만, 이누지마에는 이를 보상받고도 남을 만큼 멋진 풍경이 기다리고 있으니 마음을 다잡고 시간을 맞춰보도록 하자.

나오시마에서 탄 배가 바다 위를 경쾌하게 달리다가 속도를 줄이고 크게 방향을 틀기 시작하자 이누지마가 눈에 들어왔다. 세토우치의 작은 섬들 중에서 이누지마를 확인할 수 있는 것은 멀리서도 눈에 띄는 검은색의 건물이 작은 항구에 자리 잡고 있기 때문이다. 푸른 바다를 배경으로 단정하게 서 있는 2층짜리 검은색 건물은 페리 터미널이자 이누지마 세이렌쇼미술관의 티켓 판매소, 문어 덮밥을 먹을 수 있는 식당, 아트숍과 가방을 잠시 보관할 수 있는 보관함, 화장실 등이 있는 인포메이션&아트 센터다.

보통 항구에 내리면 바로 앞에 터미널이 있어 사람들을 맞이하고 그 너머로 도시나 마을이 배경을 이루는데, 일본 전통 건축물의 냄새가 물씬 풍기는 이누지마의 터미널은 파랗고 텅 빈 바다와 하늘을 배경으로 홀로 서 있다. 섬의 첫 장면을 특별하게 연출하려는 위치 선정이다. 덕분에 트리엔날레가 열리는 열두 개 섬들 중 가장 드라마틱한 진입 장면을 보여주지만 어딘가 조금 외로워 보이기도 한다.

이누지마는 작은 섬이다. 세토내해의 섬들 대부분이 작지만, 그 중에서도 이곳은 마을 주민이 약 50명 정도에 불과하다. 구불거리는 해안가의 둘레가 3.5킬로미터. 천천히 걸어도 1시간, 동네 마을까지 전부 돌아본다고 해도 2시간이면 충분하다. 본토가 지척이라 많은 주민들이 일을 찾아 떠났고 남은 이들은 대부분 노인들뿐이다. 만났던 이들 중 이누지마 터미널의 가이드가 유일한 젊은이였다. 이누지마에 살고 있는데, 섬에서 가장 어리다고 했다. 예술제가 끝나면 뭘 할지 물어보니 현재는 베네세에 고용되어서 일하는데 예술제 후에도 일할 수 있을지는 잘 모르겠다며 수줍게 웃었다.

과거 이누지마에도 전성기는 있었다. 이런 말을 하려니 한때는 세토내해 섬들 대부분이 술 한잔 들어가면 '왕년에 나도……'로 시작하는 무용담을 늘어놓을 것 같다. 이누지마는 미카게御影라는 질 좋은 화강암 산지로 유명했다. 한때 5,000명이 넘는 일꾼들이 채석 일을 했다는데, 여기에서 나는 돌들은 오사카, 에도 등의 성곽 및 항구의 초석으로 활용되었다. 현재 섬 여기저기에 작은 연못들이 흩어져 있는데, 채석 후 패인 땅에 물이 고여 생긴 것들이라고 한다. 번영의 흔적이 만든 섬의 풍경이다

하지만 섬을 둘러보면 그런 시절이 있었다는 게 상상이 가질 않는다. 도대체 5,000명이 어디서 먹고 살고 사랑을 나눴을까. 정말이라면 섬이 사람들로 바글거렸을 텐데.

러·일전쟁 즈음에 채석업은 저물었지만, 1909년에 이누지마

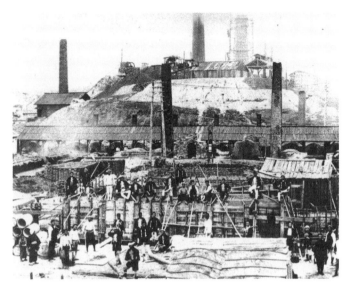

과거 수많은 일꾼들이 채석 일을 했다는 이누지마의 정련소.

정련소가 운영되면서 섬은 여전히 사람들로 붐볐다고 한다. 하지만 섬의 번영도 세계 구리 값 폭락으로 10년 만에 회사가 문을 닫으며 막을 내렸다. 정련소는 깊은 잠에 빠져들고 그 사이 일자리가 없어 진 사람들은 섬을 빠져나가기 시작해 현재에 이른다.

　　이누지마를 대표하는 작품으로 '이누지마 세이렌쇼미술관Inujima Seirensho Art Museum'(Artwork No.128, 야나기 유키노리 작)과 이에 프로젝 트를 꼽을 수 있다. 그중에서도 높다란 굴뚝을 얼굴로 내세우는 세 이렌쇼가 첫 번째 자리를 차지한다. 이누지마를 알리는 포스터에는

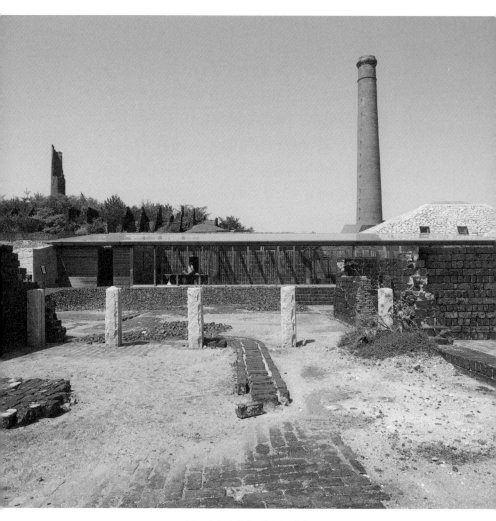

'이누지마 세이렌쇼미술관' 전경.
옛 정련소의 굴뚝은 이제 미술관의 상징이 되었다.

이 굴뚝이 빠지지 않고 등장한다.

　미술관은 오래전 문을 닫은 정련소를 리모델링해 만들어졌다. 아무도 찾지 않아 폐허가 된 정련소의 문을 두드린 것이 베네세그룹이다. 그들이 나오시마에 이어 두 번째로 세토우치의 섬 개발에 손을 댄 것이다. 이곳도 그렇고 나오시마나 데시마도 마찬가지인데, 베네세그룹이 섬을 예술과 문화의 장소로 개발할 때 메인 미술관을 하나씩 짓고, 그때마다 건축가가 바뀐다. 나오시마는 안도 다다오, 데시마는 니시자와 류에, 그리고 이누지마는 산부이치 히로시. 건축가 계속 바뀌는 이유가 일을 한번 맡겨보니 영 마음에 들지 않아서 다음 건축가에게 넘겼을 리는 없을 테고, 아마 그곳 땅의 기운과 가장 잘 어울리는 건축가를 찾아 일을 맡기기 때문일 것이다. 나오시마에는 안도 다다오라는 걸출한 건축가가 주로 일을 맡았는데, 이 건축가는 주변 콘텍스트를 무시할 때(지추미술관처럼) 뛰어난 상상력을 발휘하곤 한다. 하지만 이누지마는 정련소의 흔적이 강하게 남아 있어 이를 어떻게 이용하느냐 하는 것이 과제였다. 그래서 손을 내민 것이 산부이치 히로시다.

이누지마 | 세이렌쇼미술관

　오랫동안 찾지 않아 폐허가 된 장소에 들어서는 순간 어떤 느낌이 들지 가끔 상상을 해본다. 무너진 벽과 기둥 사이에 그물처럼 얽힌 거미줄, 두터운 먼지가 내려앉은 방, 마당에는 풀들이 무성하게 자라 있고 이끼 낀 벽들이 거친 질감을 드러내고 있을 게다. 아마 이누지마 정련소에 첫 발을 디뎠을 때 건축가의 눈에 들어온 장면은 이와 크게 다르지 않았을 것이다. 당시의 사진에는 무너져 내린 벽돌더미와 나무가 무성하게 자란 용광로, 그리고 폐허의 상징처럼 우뚝 솟은 굴뚝이 보인다.

　이런 상황에서 건축가라면 아마 폐허의 느낌을 어떻게 유지하면서 공간을 만들지 고민할 것이다. 깨끗하게 밀어버리고 시작할 수도 있겠지만, 폐허는 다른 장소에서 느낄 수 없는 독특한 감정이 적층되어 있으니 이를 지우기보다 이용하는 편이 이야기가 살아 있는 감동적인 공간을 만들어낼 가능성이 높다. 어떤 이는 이를 두고 '폐허는 농밀한 기어이 침전된 특정한 장소'라서 그렇다고도 한다. 그러니까 단순히 물리적으로 공간이 낡아서가 아니라, 장소가 품었던 이면의 이야기와 무의식적으로 연결된다는 뜻이다. 건축가는 바로

근대화 산업 유산인 옛 정련소를 미술관으로 탈바꿈한
'이누지마 세이렌쇼미술관' 전경 스케치.

이 연결이라는 추상성을 구체적인 공간으로 드러낸다. 특히 솜씨 좋은 건축가라면 울퉁불퉁한 바닥, 짙은 색감, 거친 질감, 얼룩덜룩한 벽들로 조각난 이야기들을 엮어가며 기승전결을 가진 매력적인 이야기를 만들 것이다.

그런 의미에서 산부이치 히로시를 택한 것은 꽤 성공적이었다고 평가받는다. 페리 티켓 판매소 건물에서 검은색으로 시작한 이야기는 섬의 역사를 간직한 화강암과 푸른 잔디 정원과 검붉은 색을 띤 폐허의 정원을 지나 미술관의 실내외를 넘나들며 이어진다. 그리고 과거 정련소 폐허의 흔적을 그대로 보여주는 야외 정원을 돌아 다시 처음의 자리로 돌아온다.

베네세의 후쿠다케 회장이 산부이치 히로시라는 건축가를 택한 이유는 단순히 그가 훌륭한 이야기꾼이라서만은 아니다. 공간의 스토리텔링이라면 지추미술관을 설계한 안도 다다오가 더 낫다. 하지만 산부이치 히로시는 안도 다다오의 건축에서 크게 고려되지 않는 부분, 예컨대 대지가 속한 땅과 기후를 포함하는 자연조건, 지역의 특성 등을 면밀히 관찰하여 이를 디자인의 근간으로 삼는다는 특징이 있다.

그에 따르면 건축은 지구의 디테일이다. 역시 일본 건축가들은 어렵다. 이게 무슨 말인가 싶다. 디테일은 사물이 작동하는 특정한 부분을 세밀하게 드러내 작동의 원리를 보여주는 것이다. 그러니까 나무나 돌, 산, 바다처럼 건물은 지구라는 행성이 작동하는 원리를

간직하는 어떤 대상이어야 한다는 말이다. 이런 저런 해석의 여지가 있지만 내게는 그렇게 읽혔다. 그래서 그가 디자인한 건물은 인공 구조물이지만 자연생태계의 흐름을 담으려고 애쓴 흔적이 뚜렷이 나타난다. 바람을 어떻게 끌어들일지(나오시마 홀 부분에서 설명 드렸지요), 빛을 어떻게 받아들일지, 태양은 어떻게 활용할지 고민한다. 이는 세이렌쇼미술관 계획에서도 마찬가지다. 그는 이누지마의 폐허를 답사하면서 무너진 폐허 위에 온습도계를 살며시 올려놓고 벽돌의 단열 성능을 조사하는 것으로 디자인을 시작한다. 그리고 옛 정련소의 흑백사진을 보며 굴뚝 연기들이 항상 한쪽 방향으로만 흘러가는 것을 보고 풍향과 건물의 배치가 이루는 관계에 대해 이해하고 건물이 놓일 자리를 정했다.

이런 조사를 바탕으로 세이렌쇼미술관에서 그가 시도한 것은 건물의 냉난방을 에어컨 등의 기계를 사용하지 않고, 최대한 공기의 흐름만을 이용해 겨울에는 따뜻한 바람이, 여름철에는 시원한 바람이 건물 내부를 통과하게 한 것이다. 마술처럼 들리지만, 쉽게 생각하면 바람길을 만든 것이다. 좀 건축적인 내용이지만 계절에 따른 공기의 흐름을 한번 보자. 흥미가 없는 분은 건너뛰어도 된다.

그림에서 보는 것처럼 세이렌쇼미술관은 네 개의 공간으로 이루어져 있다. 각각 '어스갤러리Earth Gallery' '에너지홀Energy Hall' '침니홀Chimney Hall' '선갤러리Sun Gallery'로 불린다. 기계를 사용하지 않고 냉난방을 하기 위해서는 공간마다 각각의 역할이 있다.

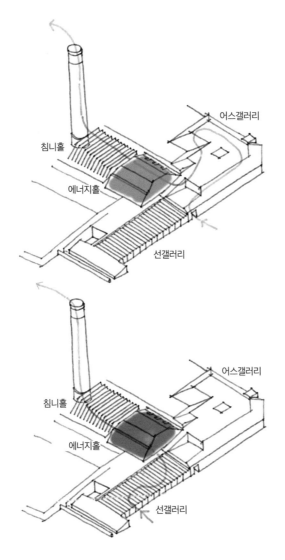

계절에 따라 변하는 세이렌쇼 내부 공간의 에너지 흐름.
여름(위), 겨울(아래).

선갤러리는 일종의 온실이다. 유리와 슬래그벽돌로 만들어져 공기를 아주 뜨겁게 데운다.

어스갤러리는 관람객들이 들어오는 입구이자 공기와 빛이 흐르는 긴 통로다. 여름철에는 이곳으로 뜨거운 공기가 들어와 에너지홀로 이동하면서 공기가 식는다. 땅의 냉기와 열을 교환하는 것이다. 긴 통로는 이를 위해서 필요하다.

에너지홀은 더우면 더운 대로 시원하면 시원한 대로 온도를 일정하게 유지한다. 이를 위해서는 일정한 온도를 머금을 수 있는 구조체가 필요한데, 이를 위해 에너지홀 바닥에 사람 키보다 수십 배 길이의 큰 거대한 이누지마 화강암 덩어리를 깔았다.

침니홀은 뜨거워진 굴뚝의 상승 기류를 이용해서 1년 내내 공기를 외부로 뽑아내어 내부 공기의 흐름을 만든다. 계절에 따라 이네 가지 공기 흐름을 조합하면 자연의 힘으로 작동하는 건물을 만들수 있다.

겨울철에는 선갤러리에서 뜨거운 공기를 에너지홀로 가져오고, 어스갤러리에서 유입되는 공기는 막는다. 에너지홀은 열기를 머금고 내부를 덥힌다. 공기는 조금씩 침니홀을 통해 밖으로 빠져나가 선갤러리의 뜨거운 공기가 다시 내부로 들어오게 한다.

여름철에는 선갤러리 쪽에서 흘러드는 뜨거운 공기를 막는다. 대신 차가운 공기를 머금은 어스갤러리의 공기를 에너지홀로 가져온다. 에너지홀에서 내부를 식히고 공기는 다시 침니홀을 통해 빠져나간다. '진짜로 공기가 흐르는 거야?' 하고 의심이 드는 분들은 침니

어스갤러리 내부 스케치.

에너지홀 내부 스케치.

홀과 선갤러리에 매달아놓은 작품이 바람에 살랑거리며 움직이는 모습을 보면 확인할 수 있을 것이다.

세이렌쇼미술관에서 눈에 보이는 건축 장치들은 폐허의 미적 감동을 주기 위해서만이 아니라 건축가가 추구했던 자연의 힘으로 작동하는 건물을 만들기 위한 것이다. 이누지마를 상징하는 정련소의 기존 굴뚝은 뜨거워진 공기가 자연스레 굴뚝을 타고 올라가는 데 이용된다. 또한 건물 바닥과 벽에 이용된 벽돌(제련할 때 나오는 슬래그를 모아 만든 벽돌)은 단순히 오랜 시간의 흔적을 보여주기 위해서만이 아니라, 철분과 유리 성분이 적절히 포함되어 태양열을 담기에 매우 적합한 재료이기 때문에 쓰였다고 한다. 뿐만 아니라 건축가는 미술관 건물을 짓는 데 1만 7,000개의 벽돌을 해변에서 주워서 사용했다. 여기에 화장실에서 나오는 인분을 비료로 활용하는 방법 등을 덧붙여 재활용과 순환의 개념을 담은 건물을 완성했다. 미술관이 작품을 전시하는 공간이자 자연의 힘으로 움직이는 기계가 된 것이다.

예전에 본 「미래소년 코난」이라는 만화가 떠오른다. 기계문명이 지구를 완전히 파괴해버린 먼 미래에 바람의 힘으로 풍차를 돌려 얻은 에너지로 살아가는 하이하버 섬. 왠지 세이렌쇼미술관은 그곳에 있으면 어울릴 것 같다.

세이렌쇼를 건물이 아니라 작품을 담은 미술관으로 본다면 건물은 산부이치 히로시와 야나기 유키노리柳幸典라는 예술가의 공동 작업의 결과물로 봐야 한다. 공간은 건축과 작품이 어찌나 달라붙

어 있는지 어디서부터가 건축가가 한 작업이고 어디까지가 예술가가 한 것인지 가늠하기 힘든 부분들도 있다. 예를 들면 어스 갤러리는 건축적으로는 공기의 온도를 식히기 위해 만들어진 동굴처럼 생긴 긴 통로인데, 통로가 꺾이는 코너마다 거울을 두고 한쪽 끝에는 빛이 들어오는 문을 두었다. 빛은 거울을 따라 반사되며 통로 깊숙한 곳까지 들어가 전기 없이도 어둠을 밝히는 동시에 관람객을 이끌어 독특한 공간을 경험하게 한다. 선갤러리에는 바람을 이용해 흔들릴 때마다 소리를 내는 작품을 달았다.

이렇게 작품과 공간이 서로를 꼭 붙들고 있는 건물을 두고 건축가와 예술가에게 장난스럽게 이건 누구 아이디어냐고 물어보면 어떤 답이 나올까? '자, 이건 누구 아이디어였죠?' 이러면 서로 곁눈질을 하며 대답을 피하려나?

『예술의 섬 나오시마』라는 책에는 섬에서 작업한 수많은 예술가들이 직접 자기 작품을 소개하는 글들이 나온다. 이중 이누지마의 세이렌쇼미술관 편에 등장한 예술가는 어찌나 자기자랑을 하고 싶어 하시던지. 이를테면 "최종적으로 후쿠타케가 정련소 부지를 구입했다. 그 후 프로젝트 구상을 하고 협업할 건축가를 후쿠타케로부터 소개받아, 폐허의 재생이라는 내 생각에 건축가의 관점이 더해져 예술과 자연 에너지가 일체화된 미술관 계획이 탄생했다" "자연 에너지나 섬의 자원으로 폐허를 재생시킨다는 생각은 1995년 프로젝트 착상 단계부터 가지고 있었다"와 같은 말을 하며 예술가는 은연중에 건축가는 단지 자신의 아이디어에 작은 힘을 보태는 역할을 했을 뿐

이라는 암시를 내비친다. 하지만 이 정도로 자연의 힘으로 작동하는 건축물을 만드는 일은 결코 쉬운 일이 아니다. 그런 점에서 나는 왠지 건축가가 더 많은 아이디어를 냈을 것 같지만 말이다.

이
에
프
로
젝
트

세이렌쇼미술관 관람을 마치고 나면 이제 마을을 돌아볼 차례다. 마을을 걷다 보면 주민들이 워낙 없어서인지(마을은 과거 이곳에 그렇게 많은 사람들이 살았다는 게 믿기지 않을 만큼 한적합니다) 다른 섬들은 집 사이사이로 나무나 풀이 자라는 것처럼 보이는데, 여기는 숲 사이에 집들이 들어선 것처럼 보인다. 그만큼 마을은 한적하기 그지없다.

마을에는 빈집들이나 공터를 이용한 '이에 프로젝트'가 있다. 현재 이누지마의 이에 프로젝트는 다섯 개 갤러리(F-Art House, S-Art House, I-Art House, A-Art House, C-Art House)와 바닥에 작품을 그려 넣은 '석수의 집' '한 개의 쉼터(Gazebo)'로 이루어져 있다. 예술제를 맞아 몇 작품이 추가되었는데 이들도 영구보존 될지는 모르겠다. 어쨌든 이번 프로젝트에 참여한 건축가에 따르면 앞으로 몇 개의 집들이 더 추가될 계획이라고 한다.

갤러리에는 나오시마와 마찬가지로 집 하나에 작품을 하나씩 들였다. 나오시마와 다른 점이라면 나오시마는 지도를 들고 미로를 헤매듯이 찾아다녀야 하는데, 이곳은 한 루트를 따라가면 모든 갤

'탄생'을 그린 F-Art House 전경.

러리들을 볼 수 있다. 2013년 두 채의 집이 추가되면서 기획자는 이 루트를 따라 가는 전시 개념을 '도원향桃源鄕'으로 정했다고 한다. 도원향은 미지의 이상향으로 떠나는 여정에 관한 이야기다. 기획자는 F-Art House에서 시작해서 I-Art House로 끝나는 과정을 하나의 이야기를 더듬어가는 여행으로 받아들이기를 바라며 기획했다고 한다. 그 과정을 천천히 살펴보자.

• 탄생 — 'F-Art House/Biota(Fauna/Flora)'(Artwork No. 120, 나와 고헤이 작)는 여행의 출발지로서 생명체의 탄생지다. 갤러리 뒤편 신사에서 나오는 영기靈氣를 받아 자라나는 생명체

바닥에 원시적인 문양이 새겨진 '석수의 집터'

의 힘을 보여준다는데, 내 눈에는 일본 애니메이션 「아키라」에
등장하는 폭주하는 생명체가 집에 들어가 있는 것처럼 보이더
라.

• '석수의 집터'─ Listen to the Voices of Yesterday Like the
Voices of Ancient Times'(Artwork No. 125, 아사이 유스케 작)
은 고무 소재를 지면에 눌러 붙이는 방법으로 동물, 식물, 배
등을 그린 작품이다. 마치 동굴벽화에 그려진 원시적인 문양
들이 바닥에 자유롭게 펼쳐져 오래된 전설이 각인된 카펫이
깔린 것만 같다. 작가의 말로는 인간의 역사보다 오래된 이누
지마 돌의 이야기를 들려준다고.

• 변신 ─ 'S-Art House/contact lens'(Artwork No. 123, 고진
하루카 작)는 3,300개의 렌즈가 매달려 마치 나비처럼 수많은
겹눈을 가진 곤충이 세상을 보면 이렇게 보이지 않을까 싶은 작
품이다. 바로 앞에 놓인 몇 안 되는 집들이 수십 채로 나뉘어 보
이는 광경은 평범한 마을에도 수많은 이야기가 침전되어 있다
고 말하고 싶은 것일까.

• 축제 ─ 'A-Art House/reflectwo(Artwork No. 121, 고진 하루
카 작)'는 널찍한 마당을 유리 벽이 목걸이처럼 주위를 돌아가
며 둘러쳐져 있다. 그 벽을 따라 화려한 꽃들이 놓여 있어 안

마치 곤충의 눈으로 세상을 보는 것 같은 '변신'.

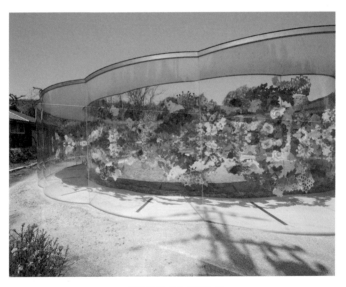

도원향의 하이라이트 '축제'.

C-Art House 내 설치작품.

I-Art House 전경. 건물 안에는 마주보는 세 점의 작품이 놓여 있다.

에 들어서면 꽃에 에워싸인 것 같은 행복감을 느끼게 한다. 도원향의 하이라이트라고 할 수 있으며, 이에 프로젝트 중 가장 마음에 들었던 작품이다.

이 밖에 이누지마 돌의 흔적을 이야기하는 영상물이 전시되던 '역사로부터의 메시지'(C-Art House) 들꽃들이 만든 아름다운 정원과 갤러리 안에 회전하는 물체가 여행을 마치고 항구로 돌아가는 사람들을 유혹하는 'I-Art House/Plane mirror'(Artwork No.122, 고무타 유스케 작)을 끝으로 도원향 투어를 마치고 페리 터미널로 돌아왔다. (이 두 작품은 이번 예술제에는 다른 것으로 교체되었더군요.)

솔직히 이에 프로젝트는 좀 어렵다. 도원향이라는 주제와 작품 사이에 무슨 관계가 있는 건지 잘 이해가 가질 않았다. 현대미술 작품 앞에 서면, 때로는 놀라기도 하고, 어쩌다 감동을 받기도 하고, 그래서 뭐 어쩌라고 하며 욱할 때도 있고(사실 많고), 에라 모르겠다는 심정이 되기도 하는데, 이누지마의 이에 프로젝트는 후자에 가까운 심정이 들게 하더라. 하지만 잘 모르겠으면 모르는 대로 넘어가는 것도 현대미술을 대하는 자세라고 믿는다.

각 갤러리에 전시된 작품들은 서로 다른 예술가들의 손을 거쳐 만들어졌지만 집 자체는 세지마 가즈요라는 건축가가 설계했다. 데시마의 니시자와 류에와 함께 공동 작업을 하는 그녀는 조만간 또 하나의 집을 덧붙일 계획이라고 한다. '삶의 식물원Inujima Life Garden'

세이렌쇼미술관

S-Art house

쉼터 Gazebo

석수의 집터

A-Art house

C-Art house

F-Art house

I-Art house

페리 터미널

이에 프로젝트들이 놓인 이누지마 지도.

(Artwork No.129)이라는 주제로 2016년 가을 시즌에 오픈 예정이며, 최종 완공은 2019년이다. 섬에서 오랫동안 사용되지 않고 방치되어 있는 약 4,500제곱미터의 공터를 '식물과 함께 사는 기쁨'을 주제로 사계절 식물 판매는 물론 그것을 살린 음식과 놀이 등, 식물로할 수 있는 모든 것을 체험할 수 있는 장소로 만든다고 하니 이누지마에 전시되어 있는 기존 작품들보다는 좀 쉬울 것 같다. 다음 예술제에서는 또 하나의 멋진 공간을 볼 수 있지 않을까 기대해본다.

세이렌쇼미술관과 이에 프로젝트를 둘러보는 데 두 시간이 조금 안 걸렸다. 데시마로 돌아가는 배를 기다리며 문어덮밥을 먹었다. 이 동네는 문어가 유명하다. 연분홍색으로 변한 밥 위에 먹음직스러운 문어다리를 올렸다. 포인트는 노란 생강과 녹색의 채소. 색조합도 완벽하고 맛도 좋다.

밥을 먹으면서 섬의 미래를 잠시 생각해봤다. 우리나라도 마찬가지지만, 일본 역시 지방 소멸이라는 말이 나올 만큼 빠른 속도로 지방 인구가 줄어들고 있다고 한다. 인구가 소수의 대도시로 모이는 극점 사회가 되어가는 중이다. 그래서 일본의 어느 보고서에서는 현재 지방 인구의 70퍼센트가 사라질 것이라는 충격적인 내용을 전하기도 했다고 한다. 이런 상황에서 이누지마의 작품들, 트리엔날레가 앞으로 이 섬을 어떻게 만들어 나갈지 궁금하다.

현재 마을 노인의 평균 나이가 75세라는데 과연 10년 후 섬은 어떻게 될까? 가이드 하는 젊은 친구처럼 뒤를 이어 섬을 지킬 누군가가 있을까? 아니면 섬은 무인도로 변하고 예술품만 남게 될까? 사

람은 사라지고 작품만 남아 있는 섬을 상상하니 조금 쓸쓸한 판타지를 본 듯한 기분이 든다.

근대화 산업 유산인 정련소가 있는 이누지마. 작은 섬 안에 돌연 나타나는 이누지마 '이에 프로젝트'도 놓치지 말길!

교통 정보

섬 내에서는 도보가 주요 이동 수단.

물품 보관

이누지마에는 물품보관소가 따로 마련되어 있지 않으니 주의.

숙박 정보

섬 내에는 민박이 몇 군데 있고, '이누지마 자연의 집'이라는 숙박 시설이 있다. 자세한 내용은 아래의 사이트 참조.

오카야마시 공식 웹사이트 http://www.city.okayama.jp

재생의 단초 / 오기지마

메기지마에서 출발한 배가 천천히 오기지마의 항구로 들어가는 중이다. 배에는 사람들이 워낙 많아 앉을 자리가 없지만, 운행시간이 겨우 15분 남짓이니 굳이 선내에 들어가 앉을 필요는 없다. 다들 시원한 바닷바람이 좋아서인지 갑판에 나와 바람을 맞는 중이다.

여행 내내, 아니 여행을 준비하면서 오기지마가 '남목섬'인지, '여목섬'인지 헷갈렸다. 책을 보고 나서 '아하, 남목섬이군' 했다가 조금만 지나면 다시 '이게 남목섬이야, 여목섬이야?' 하니 큰일이다. 섬에 무슨 잘못이 있겠는가, 다 나이 들면서 슬그머니 사라져가는 기억력 때문이겠지. 그래도 좀 섭섭하기는 하다. 아무튼 뭔가 음양오행의 이치를 실현하는 듯한 이 섬들은 나란히 어깨를 맞댄 남녀 사이처럼 거리도 가까워 하루에 함께 돌아보는 코스로 괜찮다.

섬이 나란히 있다 보니 자연스럽게 두 섬을 비교하게 된다. '아까 다녀온 섬보다 볼 만한 게 많군'이라든가, '첫인상은 이곳이 더 낫군' 하는 생각이 드는 거다. 물론 개인 취향의 문제겠지만, 만일 UFC 3라운드 결투가 끝나고 양손에 선수들의 손을 잡은 심판의 입장이 된다면 조금 망설여지기는 하겠지만 오기지마의 손을 들어줄

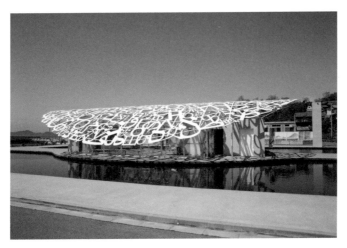

세계 여러 나라 문자들을 지붕에 얹은 오기지마의 혼.

생각이다. 왜냐하면, 섬들은 저마다 작품을 끌어안고 예술제를 치르
지만 오기지마만큼 그 성과를 만들어내는 곳이 없는 탓이다. 미안하
다 메기지마. 왜 하필이면 옆에 있어가지고……

천천히 배에서 내렸다. 서둘러 자전거를 빌릴 일도 없거니와 우
리를 맞는 첫 건물인 페리 터미널은 한적하게 봐야 맛이 난다. 마지
막 승객인 프랑스 부부를 따라 내리니 사진으로 익히 봤던 건물이
눈에 들어왔다. 세계 여러 나라의 문자들(아쉽게도 한글은 없네요)을
엮어서 만든 새하얀 지붕이 인상적인 건물. 이름하야 '오기지마의
혼Ogjima's Soul'(Artwork No.053, 하우메 플렌사 작)이다. 페리 티켓도 팔

고 기념품도 팔고 가끔은 결혼식이나 마을 사람들을 위한 행사에도 사용되는 다목적 공간이다.

예술제 여행을 즐기는 방법 중 하나가 각 섬에 있는 비슷한 용도의 시설들을 비교해보는 것이다. 예를 들어 미술관을 비교해보자. 모두 자연과 어울리는 뮤지엄을 설계했다고 하는데 각각의 미술관들은 그럼 자연과 어떻게 호흡하는지 따져보는 것이다(너무 학구적인가요?). 지추미술관은 나오시마의 자연환경을 해치지 않기 위해 땅속을 파고 들어갔고, 데시마미술관은 부드러운 곡선으로 주변과 어울리는 디자인을 입고 있으며, 이누지마의 세이렌쇼미술관은 자연의 흐름을 건물 내부로 들여와 특별한 설비 없이 내부의 온도를 조절하는 친환경 건물이다.

그럼 페리 터미널은 어떨까. 사람으로 치면 처음으로 만나는 얼굴인 페리 터미널 역시 나오시마의 것과 이누지마의 것, 오기지마의 것이 저마다 다른 얼굴을 하고 있다. 나란히 놓고 보면 조그만 섬들에도 참 다양한 표정이 있구나 싶다. 그중에서 오기지마는 꽤 세련된 얼굴이다. 건물을 보고 있으면 섬에 놀러온 하얀 얼굴의 도시 여인이 양산을 받쳐 든 모습이 떠오른다. 아마 20대 후반쯤 되지 않았을까.

'오기지마의 혼'에서 특히 눈에 띄는 것이 문자로 된 지붕과 그것이 만드는 그림자다. 강렬한 빛이 내리쬐는 날이면 바닥에 아름다운 패턴이 그려진다. 티에리 파코의 저서, 『지붕 ─ 우주의 문턱』이라는 책에 따르면 프랑스어로 지붕이라는 말의 어원은 '덮인 것'을

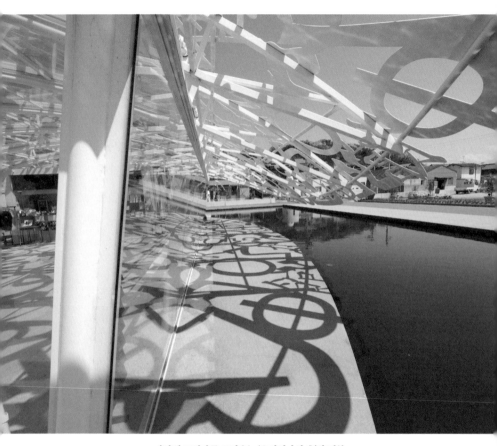

바닥에 그림자를 드리우는 '오기지마의 혼'의 지붕.

의미하는 라틴어 '텍툼tectum'과 여기에서 파생된 '덮다' '보호하다'라는 의미의 '테게레tegere'와 관련이 있다고 한다. 서양 건축에서 지붕은 주연으로 나서는 경우가 별로 없었다. 중세 시대 하늘을 찌를 듯이 솟은 종교 건축물을 제외하면, 근대 이전에 지붕 밑은 하인들이나 사는 곳이었다. 20세기 초만 해도 유럽 도시의 스카이라인을 보면 옥상은 궁상맞은 장소라는 의식을 느낄 수 있었단다. 하지만 동양은 좀 다른 것 같다. 지붕이 건물의 인상을 아주 강하게 좌우한다. 일본 전통 건물의 커다란 지붕은 특히 그렇다.

'오기지마의 혼'은 밤에 더욱 빛난다. 주변에 불이 꺼지고 건물 내부 조명만이 오롯이 켜지면 지붕의 문자들 사이사이로 빛이 비집고 나와 밤하늘로 퍼져간다. 낮에는 빛이 바닥에 글을 쓰고 밤에는 우주를 향해 말을 건다고나 할까. 덕분에 낮에 건물 내부는 좀 많~이 덥다.

건물을 조용히 만나고 싶어서, 어업조합에서 마련한 비어가든(가든은 아니고 간이 건물이네요)에서 문어밥과 뿔소라구이 한 접시, 맥주 한 잔을 시켜두고 '오기지마의 혼'에서 사람들이 빠져나가기를 기다렸다. 소라 얘기가 나와서 하는 말인데, 뿔소라는 뻘에서 나는 것과는 생김새가 조금 다르다. 단단한 바위틈에서 자라며 껍질 주위도 뿔 같은 돌기가 나 있다. 회로 먹으면 오독거리는 식감과 바다향이 일품이지만, 오늘은 구이로 바다의 맛을 느껴본다. 주인아저씨가 소라에 소스를 솔솔 뿌려 숯불에 구워낸다. 슬슬 침이 고인다. 동행한 이와 내장을 먹어도 되나, 안 되나로 잠시 논쟁을 벌이다 그럼 검

색으로 알아보자 해서 찾아보니 잘못 먹으면 식중독에 걸릴 가능성이 있다고! 허걱.

　바다의 복권이라는 테마를 내걸고 섬들의 부흥을 목표로 하는 예술제의 결실을 들라고 하면, 나오시마나 데시마가 먼저 떠오른다. 대기업이 자본을 쏟아부어 환상적인 미술관을 지어 멋진 작품들을 들이고 사람들을 초대하고, 섬을 찾은 사람은 시골 정취에 어울리거나 분위기와 전혀 다른 작품들을 보면서 감탄사를 연발한다. 산 넘고 물 건너 시골 어디 섬에 갔더니 완전히 다른 세상이 있더라 하며, 현대판 『도화원기』라고 해도 될 것 같다. 물론 돈을 들이붓는다고 해서 모든 투자가 성공할 리 없다. 기업의 운영 자세, 작가들의 진정성, 주민들의 참여(물론 난 예술은 잘 몰라 하며 손을 내두르는 주민들도 있지만) 등 주변의 노력을 무시할 수 없다. 하지만 모든 섬들에 이런 투자가 가능할 리 없으니 큰손(?)의 개입 없이 재생을 향한 섬들 스스로의 몸짓, 제로베이스에서 일구어낸 성과가 훨씬 귀하게 보인다. 이를테면 오기지마 같은 섬들이 그렇다.

　섬의 재생이란 거칠게 말해 주민들이 일거리를 찾아 떠나고 남은 이들은 나이를 먹고 점점 주민수가 줄어들어 마침내 무인도가 되어버리는 운명에서 벗어나는 것을 말하는 것이다. 그런 의미에서 오기지마는 섬들이 다시 살아날 수 있다는 재생의 단초를 보여주고 있다. 2013년 예술제를 치른 후 젊은 나이에 오기지마를 떠났던 사내가 결혼을 하고 아이를 낳아 다시 섬으로 돌아와 정착했고, 이어

2014년부터 아이를 둔 가족들이 잇달아 정착하며 20명 이상이 섬에 새로운 삶의 터전을 잡았다고 한다. 예술제를 거치면서 섬의 가능성을 본 것이리라. 덕분에 2011년을 마지막으로 문을 닫았던 학교가 다시 열렸다. 재생의 상징적인 사건이다.

학교가 다시 열릴 때 기뻐했던 사람들 중에는 마지막 교장이었던 마사키 도시유키 씨도 있었다. 그는 2008년부터 휴교가 결정된 2011년까지 오기지마 중학교의 교장으로 있었다. 그는 학생수가 점점 줄어드는 모습을 지켜보면서 '몇 년 후면 학교가 문을 닫겠구나, 그러면 다시 열리는 것은 불가능하겠지' 하며 마지막 3년을 보냈다고 한다. 그리고 2011년 3월 폐교식을 할 때, 학교에서 촬영해온 사진을 모아 추억의 사진전을 열었다. 휴교가 될 운명을 알고 있던 그로서는 지난 3년 동안 아이들과 함께했던 시간이 무척 특별했을 것이다. 예술제는 이런 기억을 흘러간 추억이 아닌 현재진행형의 사건으로 다시 돌려놓았으니 문화예술을 통한 지역 재생이라는 문구가 어디 논문 제목에만 쓰이는 건 아니구나 싶다.

섬을 다니는 동안, 그리고 글을 쓰기 위해 자료를 찾으면서, 오기지마의 이런 힘은 어디서 왔을까? 섬 자체가 갖는 특별한 매력이라도 있는 걸까? 하는 질문이 계속 떠올랐다. 사실 섬들이 옹기종기 모여 있는 군도에서 오기지마만이 갖는 특별한 자연환경이라는 게 뭐가 있겠는가. 다들 눈을 돌리면 바다고, 싱싱한 해산물이 나고, 가파른 언덕이 주를 이루는 곳에 마을이 자리를 잡고 있을 텐데. 이렇

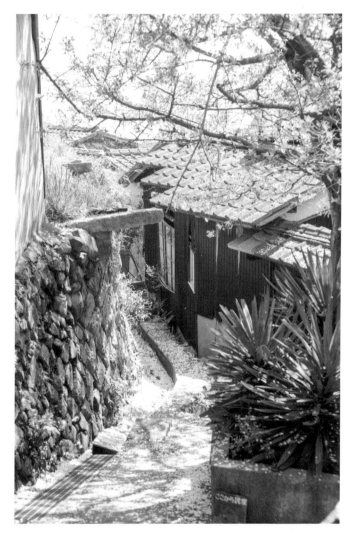

벚꽃 잎이 떨어진 골목길.

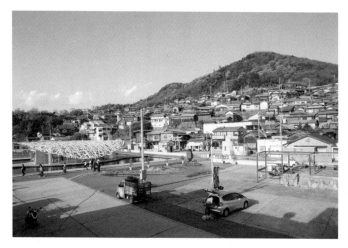

경사지고 미로처럼 얽힌 오기지마 마을의 풍경.

게 공간이 주는 매력은 다 비슷하니 결국에는 섬의 재생이 가능한 것은 그곳에 애정을 쏟는 특별한 사람들 덕분일까? 아니면 오기지마의 작품들이 특별했기 때문일까? 아무튼 무척 궁금했다.

'오기지마의 혼'을 나서자 경사진 비탈을 따라 바짝 붙은 마을이 이어졌다. 예술제의 작품 대부분이 마을 빈집에 들인 것이라, 골목길로 마을 탐험에 들어갔다. 두 명이 간신히 비켜 지나간 만한 좁고 비탈진 골목길이 집들 사이로 사라지며 미로 같은 경사지 마을을 만들고 있었다. 길은 좌우로 구불거리는 것도 모자라 위아래로 오르락내리락 했다. 더 넓히지 못하고 예전의 폭을 유지하면서 마을 분위기를 이어가는 중이다. 덕분에 차가 닿는 집은 얼마 되지 않아 대

나무로 마감한 벽을 수놓은 「월앨리」.

부분 골목길에서 인사를 나누며 살아간다. 그래서 다른 어떤 섬보다 사람 사는 냄새가 진하게 느껴진다. 골목길에는 나무로 마감한 벽에 수놓은 「오기지마 월앨리Project for wall painting in lane, Ogijima Wallalley」(Artwork No.054, 마카베 리쿠지 작)가 눈에 띈다. 붉은색과 푸른색, 금색 등 화려한 색으로 그린 벽화가 골목의 정취와 어우러져 길에 새로운 기운을 불어넣고 있다.

온
바
팩
토
리

　이런 골목길의 삶을 제대로 포착한 작업이 '온바팩토리ONBA FACTORY'(Artwork No.056, 온바팩토리 작)다. 온바乳母는 일본말로 '유모, 유모차'를 말한다. 길에서 가끔 유모차를 수레나 걷기 보조기구로 이용하는 어르신들을 볼 수 있다. 차량이 통과할 수 없는 길, 계단. 비탈길, 좁은 골목길이 이어지는 오기지마에서 온바는 간단한 물건을 담고 종횡무진 다닐 수 있는 생활필수품이다. 온바팩토리는 이들의 수레를 멋지게 수리, 디자인해서 주민들에게 돌려주거나 새로운 스타일의 온바를 만들기도 한다. 군이 말하자면 이동식 입체 작품인 셈이다. 생활 밀착형 예술이랄까. 아무튼 주민들이 자랑스럽게 온바팩토리의 수레를 밀고 다니며 섬에 풍경 하나를 더하고 있다.

　온바팩토리의 작업은 다른 작품들과 차이가 있다. 예술제의 작품들은 대부분 조그만 갤러리 안에 설치되어 있다. 감상의 대상으로 자리한 것이다. 그리고 작품을 감상하는 이들은 거의 외지에서 온 손님들이다. 마을 주민들은 이들의 가이드가 되거나, 음식을 준비하거나, 갤러리를 관리하며 트리엔날레에 참여한다. 물론 예술가

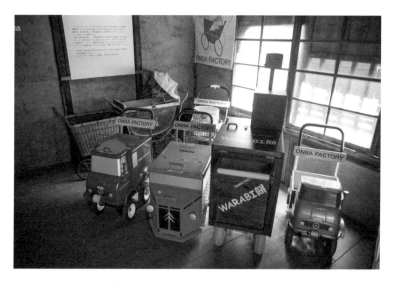

작품의 대상, 감상의 주체 모두 주민들을 향해 있는 온바팩토리의 작품들.

들이 섬에 일정 기간 머물며 주민들과 함께 작품을 만들고, 그 과정에서 작가는 섬 일에 참여하기도 하고, 주민들은 섬을 다시 보게 되는 계기를 갖게 되는 경우도 있다지만, 결국 작품 감상은 외지인들을 위한 것이다. 주민들은 손님을 맞는 주인이지만 예술제의 작품 자체를 즐기는 주체는 아니라는 말이다. 하지만 온바의 작업은 작품의 대상, 감상의 주체가 모두 주민들을 향해 있다. 그들의 일상을 향해 말을 거는 것이다.

사실 예술제는 섬사람들에게 일종의 사건이다. 많은 작품들이 들어오고 이어 그보다 훨씬 더 많은 사람들이 드나든다. 섬은 떠들썩하게 활기가 넘치고 골목에는 인적이 끊이지 않는다. 하지만 페스티벌이 끝난 후 섬은 다시 일상으로 돌아가야 한다. 조용하고 적막한 일상으로. 그러면 페스티벌이 끝나도 계속되는 뭔가가 필요하지 않을까? 주민들을 잠시 들었다 났다 하는 그런 거 말고, 섬의 일상에 밀착해 지속될 수 있는 것. 관객들도 계속 오고, 작품들도 지속될 수 있는 것. 온바의 작업은 이런 물음에 대한 답을 하고 있다.

현재 온바팩토리는 이전 예술제 참가 후, 주민으로서 아예 이곳에 자리를 잡고 눌러 앉아 작업을 하고 목수일도 하며 활동 범위를 넓히는 중이다. 유튜브에는 제1회 트리엔날레 때 촬영해서 올린 온바팩토리 요시후미 씨의 인터뷰 동영상이 올라와 있다.

"왜 오기지마에서 작품 활동을 하세요?"

"다카마쓰랑 가까워서요." (아마 원래 작업하던 곳이 다카마쓰였던 모양입니다.)

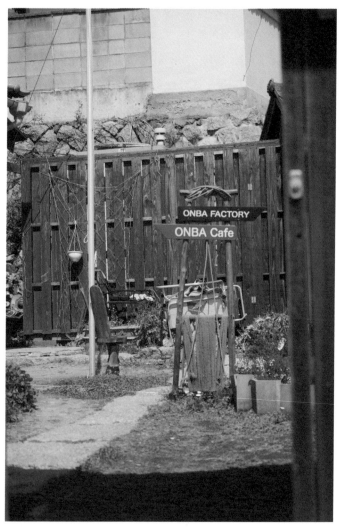

작업실, 전시장, 카페를 겸하는 온바팩토리의 공간.

바다가 바라보이는 카페 온바에 앉아 오기지마에서의 시간을 보냈다.

그의 대답은 섬의 일상처럼 단순하더라. 회사 입사 인터뷰 때 왜 이 회사에 지원했느냐는 질문에 집에서 가까워서, 라고 말했다는 동네 형이 떠올랐다. 요시후미 씨는 설명이 모자랐다고 여겼는지 자신이 생각하는 오기지마의 매력에 대해 덧붙였다. 섬의 골목에서 길을 잃어 돌아가려고 뒤로 도는 순간 골목 사이로 보이는 바다가 무척 아름다웠다고. 옛 정취가 남아 있는 섬의 풍경을 사랑한다고.

작업실, 전시장, 카페를 겸하는 온바팩토리의 공간에 가면 골목 사이로 보이는 바다를 잘 볼 수 있다. 예술제 깃발이 펄럭이는 가파른 골목 계단을 올라가 한쪽 팔만 펴도 닿을 것 같은 좁은 대문을 지

나면 아담한 정원에 온바들이 여기저기 흩어져 있는 게 보인다. 마치 장난감처럼. 실물로 보니 꽤 귀엽다.

일행과 바다가 보이는 담장 앞에 놓인 테이블에 앉아서 시원한 음료수를 마시며 바다를 바라본다. 섬이다 보니 사방이 바다지만, 오기지마의 급한 경사 덕분에 발아래 마을 지붕을 넘어서 바라보이는 바다는 또 다른 매력이 있다.

할머니 한 분이 옆에서 조용히 책을 읽고 있다. 오기지마의 오후가 그렇게 가고 있다.

오
기
지
마
도
서
관

　오기지마 도서관의 관장인 후쿠이 준코 씨도 온바팩토리의 수레를 밀고 다니는 주민들 중 한 사람이다. 온바를 밀 만큼 나이 드신 건 아니고 수레에 책을 싣고 섬을 다니는 이동도서관을 운영했다(현재는 도서관을 열어 이동도서관은 안 하나 봅니다). 직접 뵙지는 못하고 사진으로만 봤는데, 굉장히 단단해 보이는 분이다. 수레에 책을 담아 밀고 다니는 여인이라⋯⋯. 생선 상자를 싣고 다니며 '남해에서 갓 잡아온 싱싱한 갈치가 다섯 마리에 만 원' 하며 다니는 분은 봤지만, 책을 담은 수레라니⋯⋯ 신개념 이동도서관이다. 근사하다.

　그녀는 2013년 예술제 이후 남편, 딸아이와 함께 섬에 정착하여 아이들을 위한 도서관이자, 주민들이 함께할 수 있는 커뮤니티 공간으로서 도서관 만들기를 추진해 2016년 봄, 마침내 오기지마에 작은 도서관을 열었다. 블로그를 통해 도서관이 만들어지는 과정을 지켜봤는데, 참 많은 사람들이 자원봉사를 하며 돕더라.

　주민이 180명이 채 안 되는 섬에서 도서관은 익숙하지 않지만, 작은 도서관 하나가 때로는 큰 힘을 발휘하곤 한다. 중국 이야기인

2016년 마침내 문을 연 오기지마 도서관.

데, 몇 년 전 베이징 근처 시골 마을에 나뭇가지를 몸에 두른 리위안 도서관이 들어섰다. 중국 칭화대 교수인 리 샤오둥 씨가 젊은이들이 모두 도시로 떠나버려 사라져버릴 것 같은 시골 마을에 작은 도서관을 세운 것이다. 놀랍게도 이 도서관은 주말이면 도시생활에 지친 사람들이 100여 명씩 찾아와 아지트 같은 공간 속에서 휴식을 취하다 가는 명소가 되었다고. 덕분에 문을 닫으려는 마을 식당들이 지금도 명맥을 이어가고 있으며 마을도 활기를 되찾았다고 한다.

물론 오기지마의 것은 리위안 도서관과는 다른 방향으로 힘을 발휘한다. 이곳은 외부인이 아닌 섬사람들을 위한 도서관이니까. 요즘 도서관은 단순히 책을 읽는 곳만이 아니다. 지역 주민들의 커뮤니티 공간이나 놀이터로 변신하기도 한다. 관장님도 바다와 책이 어우러진 풍경이 자연스러워지기를 바라면서 이곳이 차를 마시고 책을 읽고 잡지 기사에 대해 수다를 떠는 장소가 되기를 바란다고 했다. 아쉽게도 내가 간 날은 문을 닫아 입구 주변을 서성이며 유리문 사이로 안을 들여다보다 발길을 돌려야 했지만 말이다.

여담이지만, 섬에는 정말 고양이들이 많다. 아무리 봐도 누가 기르는 것 같지 않은 길고양이들이 길에서 지붕에서 담 위에서 졸고 있다. 어떤 놈들은 골목길이 좁아 가까워진 지붕 사이를 스턴트맨, 아니 스턴트 고양이가 되어 펄쩍펄쩍 뛰어다닌다. 하늘을 나는 고양이랄까.

이곳 고양이들이 들으면 화를 낼지도 모르지만, 이 녀석들 어딘

가 모르게 비둘기를 닮아가는 중이다. 주머니에서 뭔가를 꺼낼라 치면 발밑으로 우르르 몰려든다. 새침하게 도망가는 놈은 하나도 없다. 뚱하게 바라보지도 않고 일단 발아래 모여든다. 비둘기들과 다른 점이 있다면 다리에 제 몸을 부비고 밥 달라고 애교까지 부린다는 것. 비둘기가 그랬으면 소름이 돋았을 것 같은데, 먹을 것 좀 내나봐 하는 폼이 꼭 강아지 같다. 좀 꾀죄죄해 보이기는 하지만, 귀여워서 쓰다듬으며 한동안 놀아주었는데, 과자가 떨어지니 제 일 보러 돌아간다. 고놈들 참 계산적이네.

오
기
지
마
의

작
품
들

이 책을 쓰면서 섬들의 모든 작품들에 대해 얘기하는 것은 능력 밖의 일이라 피하려고 했지만, 오기지마의 것들은 뭐라도 한마디 거들어야겠다는 의무감이 들 정도로 아름다웠다. 이해의 범위를 벗어나도 충분히 즐길 수 있을 만큼 친근하게 다가온다.

작은 모형 건물과 대나무 인형들이 움직이며 내는 아름다운 풍경소리가 인상적이었던 사운드 설치작품 「아키노리움Akinorium」 (Artwork No.058, 마쓰모토 아키노리 작), 수많은 유리병에 섬 주민들의 기억을 모아 공중에 매달아놓은 「기억의 병Memory Bottle」(Artwork No.062, 구리 마유미 작), 건물의 홈통처럼 생긴 파이프가 마을을 돌아다니며 연결되어 한쪽에서 뭐라고 말하면 다른 쪽에서 또렷이 들리는, 그래서 마치 어릴 적 실 전화기를 연상하게 한 「오르간 Organ」(Artwork No.061, 다니구치 도모코 작), 역광으로 찍혀 분위기가 잘 살지는 않았지만, 방 한가득 넝쿨 꽃들이 핀 「바다 덩굴SEA VINE」(Artwork No.059, 다카하시 하루키 작), 환상적인 프린팅으로 집 안 전체를 꾸민 「만화경 블랙 & 화이트KALEIDOSCOPE BLACK & WHITE」 (Artwork No. 057, 가와시마 다케시 & 드림 프렌즈 작), 노아의 방주에

「아키노리움」

「바다 덩굴」

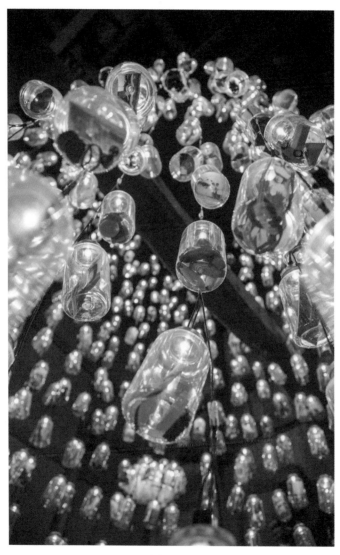

「기억의 병」

「걷는 방주」

「오르간」

서 영감을 받아 제작했다는, 바다를 향해 전진하는 섬 「걷는 빙주 Walking Ark」(Artwork No. 065, 야마구치 게이스케 작), 등이 기억에 남는다. 「오르간」앞에서는 "여보세요, 거기 누구 없나요" 하고 홈통에 대고 말을 걸어봤는데 아무 대답도 없더라. 지나가던 누군가 대답을 해줬더라면 참 멋졌을 것 같은데…… 일본말로 할 걸 그랬나 보다. '오겡키데스카' 하고.

여 행 정 보

男木島 OGIJIMA

평지보다 경사지가 많은 오기지마. 미로처럼 얽힌 독특한 마을 골목이 매력적이고 그 외에도 최근에는 석양이 아름다운 명소로 인기가 높다.

교통 정보

섬 내에서는 도보가 주요 이동 수단이다. 자전거 대여도 가능하지만 언덕이나 계단이 많으므로 주의.

물품 보관

오기항 인근 오기교류관에서 접수 후 보관 가능. (09:00~17:00까지. 요금 200~300엔)

숙박 정보

섬 내에는 민박이 몇 군데 있으나, 다카마쓰시에 숙박하면서 이동해도 편리하다. 자세한 내용은 아래의 사이트 참조.

오기지구 커뮤니티협의회 http://ogijima.info
가가와현 관광협회 http://www.my-kagawa.jp

도
깨
비
섬

메
기
지
마

섬에 오기 전 자료를 찾아보니 메기지마를 '오니가시마鬼ヶ島'라고도 부른다고 했다. '도깨비 섬'이라는 뜻이다. 그렇게 불리는 이유가 가가와현의 모모타로 전설과 관련이 있다고 한다. 모모타로 설화는 대략 이렇다.

산속 어느 마을에 할머니, 할아버지가 살고 있었다. 어느 날 할머니가 강에서 빨래를 하던 중 복숭아 하나가 떠내려 오는 것을 발견하고 이를 건져 속을 갈라보았다. 그랬더니 안에서 아기가 나왔고, 복숭아를 뜻하는 일본어 '모모'를 붙여 이름을 모모타로로 지었다. 세월이 흘러 아이는 무럭무럭 자랐다. 그즈음 심술궂은 오니(귀신)가 나타나 세상을 어지럽히자 아이는 할머니와 할아버지로부터 받은 당고団子를 가지고 오니를 퇴치하기 위한 여행을 떠난다. 여행 도중 개, 원숭이, 꿩을 만나 동료로 삼은 후에 함께 오니가 살고 있는 오니가시마라는 섬에 도착해 귀신을 무찌른다, 라는 이야기다.

1914년 메기지마에서 큰 동굴이 발견되면서 이 모모타로 전설과 동굴 이미지가 결합되어 모모타로가 귀신을 무찌르기 위해서 도착한 곳이 바로 이곳, 메기지마라는 이야기가 널리 퍼졌다고 한다.

메기지마에 닿은 배.

사실 일본에는 메기지마 외에도 모모타로 설화가 전해오는 지역이 몇 군데 있어, 이곳이 바로 그 도깨비 섬이라고 주장하기는 그렇다. 하지만 많은 이들이 재미있어 하며 도깨비 동굴을 보러 이곳에 온다고 하니 예술·여행·설화의 만남이 좋은 시너지를 내는 듯하다.

도깨비는 어릴 적 혹부리 영감이라는 동화를 통해 처음 접했다. 동화 속 도깨비는 노래를 좋아하고 나쁜 사람에게는 벌을 내릴 줄 아는 지성인 아니 지성 도깨비였다. 무조건 심술궂지 않았다. 게다가 한번 휘두르면 원하는 것을 얻을 수 있는 방망이를 가지고 있으면서도 허름한 산골이나 동굴에서 사는 청빈함마저 갖고 있지 않은가. 그러니 도깨비에 대한 인상이 그다지 나쁘지 않다. 메기지마의 도깨비도 보기에 그리 나쁘지 않았다.

도깨비섬을 지키는 메기지마의 도깨비상.

　오기지마를 둘러보고 메기지마로 건너오는데 항구 방파제 입구에 도깨비 동상 하나가 서 있다. 「반가사유상」처럼 한쪽 무릎을 접어 앉은 자세에 한 손은 이마에 올려 주위를 살피는 폼이 무척 건강해 보인다. 표정도 밝고. 도깨비가 다들 저 정도만 된다면 세상에 한두 분쯤은 있어도 괜찮지 않을까 하는 생각마저 들게 하는 그런 도깨비상이다.

　아무튼, 예술제로 찾아온 섬이지만 여기까지 왔으니 도깨비 얼굴을 한번 보기로 했다.

도깨비가 사는 동굴은 섬 중앙에 있는 봉우리 정상 바로 아래
에 있다. 페리 터미널에서 동굴까지 가는 버스표를 끊고 나오니 버
스 몇 대가 시간에 맞춰 출발하려고 대기 중이다. 처음에는 걸어갈
까 했는데, 버스를 타고 10분 정도 좁고 경사가 가파른 길을 꼬불꼬
불 돌아 올라가다 보니 버스를 타기로 한 것이 1,000배는 잘한 결정
이라는 생각이 절로 든다.

버스는 봉우리 아래 작은 주차장에 사람들을 내려주었는데 그
앞에는 당고 없이 어디 도깨비 동굴에 들어가느냐는 듯이 당고를 팔
고 있어서 나도 당연하다는 듯이 하나 사서 입에 물고 동굴 탐험을
시작했다.

이 동굴은 인공 동굴로 생각보다 꽤 넓다. 총 연장延長이 400~
450미터, 넓이는 약 4,000제곱미터에 이른다는데 누가, 언제, 어떤
목적으로 만들었는지는 알 수가 없다고. 이 정도 규모의 동굴을 만
들려면 꽤 많은 시간과 인력이 동원됐을 텐데 역사적인 기록이 남
아 있지는 않다고 한다.

천장이 높았다 낮아지기를 반복하는 동굴에는 구석마다 도깨

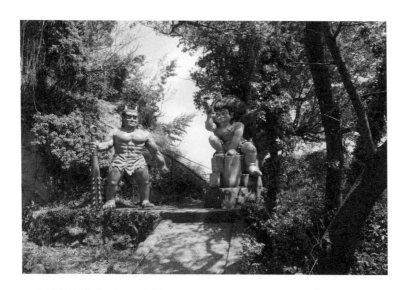

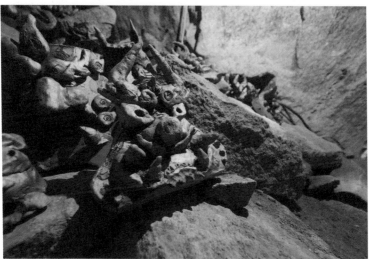

섬 중앙 산봉우리 아래에 자리한 도깨비 동굴. 도깨비상과 도깨비 기와가 잔뜩 있다.

비상과 '오니노코 기와 프로젝트Oninoko Tile Project'(Artwork No.051, 오니노코 프로덕션 작)가 잔뜩 놓여 있었다. 무섭지는 않지만, 그렇다고 무시하기에는 꽤나 애쓴 흔적이 보이는 그런 도깨비상들이다. 뒤따라온 아이가 질겁하고 부모 품에 꼭 안기더니 울기 시작한다. 어른들이란 세상을 너무 많이 알아버린 존재인 걸까.

동굴은 가가와현 혼무鬼無 마을 출신으로 시내 초등학교 교장이기도 한 하시모토 센타로 씨에 의해 1914년에 발견되었다고 한다. 그로부터 10년 후에 일반에 공개되었는데, 그에 따르면 하루에 수천 명의 사람들이 몰려들어 도깨비 섬의 명성이 천하에 울려 퍼졌다고 한다. 또 다른 메기지마 주민은 1960년경까지 매일 5,000여 명이 방문해 항구에서부터 긴 행렬이 이어졌다고도 했다. 그런데 이걸 보러 그 꼬부랑 고갯길을 따라 긴 줄을 섰다니 아무리 여행 좋아하는 일본인이라지만 좀 너무한 것 아닌가 싶기도 하고 그렇다.

개인적으로 도깨비 동굴보다 동굴 바로 위 정상에서 바라보는 풍경이 더 좋았다. 세토우치를 360도 파노라마뷰로 보여주는 정상에 서면 다카마쓰 항구의 타워도 보이고, 오시마도 보이고, 멀리 쇼도시마도 보인다. 여행 동안 질리게 보는 바다지만, 볼 때마다 새로운 얼굴이고, 그래서 카메라를 계속 들이대나 보다.

노
스
탤
지
어
메
콩

　발걸음 소리가 들릴 정도로 적막한 메기지마 동네를 걷는데 어
디선가 엔카演歌가 들렸다. 문득 우리나라 유명 관광지 앞에서 들려
오는 트로트 같아서 '아 여기도 이제 가게들이 들어온 건가' 했지만
노래에는 우리나라의 것처럼 어깨를 들썩이게 하는 흥겨움이 빠져
있다. 호객을 위한 노래라기에는 간드러지는 목소리가 끊길 듯하며
이어지는데 애잔한 느낌이 더 강하다.

　소리가 들려오는 곳을 보니 휴교 중인 학교 건물이다. 학교 운
동장에 들어가니 온갖 잡동사니를 끌어 모아 만든 것 같은 작품 '메
콩MECON'(Artwork No.045, 오타케 신로 작)이 있다. 나오시마 'I♥유'
목욕탕과 비슷하다고 느꼈는데, 아니나 다를까 같은 작가의 작품이
다. 높게 자란 야자수 아래 의미를 알 수 없는 일본의 옛 노래가 주
는 이국적인 느낌이 뭔가 먼 곳에 대한 아련한 그리움을 자아낸다.

　키치 작품을 통해 작가가 말하고 싶은 게 분명히 있겠지만, 사
실 그다지 궁금하지는 않다. 그저 고등학교 시절 밑줄 치며 외우던
유치환 선생의 「깃발」이라는 시에서 처음 배운 노스탤지어라는 영
어 단어처럼, 어디서 왔는지 모를 애잔한 향수가 느껴졌다는 것에

휴교 중인 학교 건물을 작품으로 만든 '메콩' 전경.

주목한다. 그렇다고 내게 일본 시골에 대한 특별한 기억이 있는 것
도 아닌데, 어쩌면 섬의 작품들이 바다 건너온 외국인에게도 전달될
만큼 보편적 감성을 갖고 있다고 해야 할까. 아니면 내가 아주 예민
하게 반응한 걸까.

작 　 시
은 　 네
섬 　 마
속 　 천
　 　 국

섬에는 노스탤지어랄까⋯⋯ 잊고 지내던 감정을 불러일으키는 또 다른 작품이 있다. '메기지마 명화극장ISLAND THEATRE MEGI' (Artwork No.046, 요다 요이치로 작)가 바로 그것이다. 메기지마 명화극장은 조용한 마을 한편에 있는 작은 영화관이다.

골목 한쪽에 'ISLAND THEATRE MEGI'라고 이름 붙은 창고 건물이 보인다. 영화관 처마 아래 서니 별안간 시간이 뒤로 멀리 돌아간다. 대학교 1학년 시절 지금은 연락이 끊긴 친구와 조조로 보았던 「시네마천국」. 여름밤 마을 건물 벽을 스크린 삼아 영사기를 돌리자 마을이 별안간 흑백영화가 상영되는 극장으로 바뀌던 그 환상적인 장면처럼, 작은 마을의 영화관은 마술 같은 장소였다. 이곳도 여름밤이 되면 예술제를 보러 온 손님들을 공터에 앉히고 흘러간 옛 영화를 돌려줄까? 그러면 사람들은 옆에서 앵앵거리는 모기 따위는 아랑곳하지 않고 추억에 젖어들겠지. 상상만 해도 가슴이 촉촉해진다. 영화라는 게 아마존 정글 같은 오지에서도 필름만 돌리면 반짝이는 별 사이를 다니는 우주를 꿈꿀 수 있게 하니, 이전에 영화관이 없었다는 게 이상할 정도로 외딴 섬과도 잘 어울리는 예술 장르가

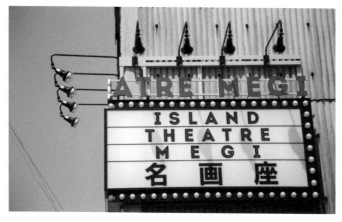

옛 창고를 개조해 만든 메기지마 명화극장.

아닐까.

극장은 예술제를 맞아 옛 창고를 고쳐 만들었다. 극장에 들어서면 20세기 초 할리우드 스타들의 초상화와 포스터가 벽에 잔뜩 걸려 있고, 한쪽에는 팝콘 기계까지 있다. 2층에는 붉은색으로 마감한 실내 인테리어가 옛 정취를 불러일으키는 상영관이 자리하고 있다. 작은 무대지만 프로시니엄 아치까지 갖췄다. 스크린에는 「시네마천국」에서 그랬던 것처럼 찰리 채플린의 무성영화가 흐르고, 여성 관객 한분이 편안하게 영화를 관람 중이다.

명화극장을 작업한 작가 요다 요이치로依田洋一朗는 뉴욕 42번가와 7번 애비뉴(이 지역은 20세기 초에 들어섰던 많은 극장들이 타임스

메기지마 명화극장. 내부는 뉴욕 42번가 극장 내부의 풍경을 최대한 재현했다.

마을을 둘러싼 거대한 석담, 오오테.

퀘어 재개발 과정에서 철거되었다) 사이에 있던 오래된 극장 내부 모습을 회화로 옮기거나 비디오로 만드는 작업(「42번가의 마지막 날들」이라는 그의 영상 작품이 메기지마 명화극장에서 상영되었다고 합니다)을 하고 있다. 대학 시절부터 자신만의 극장을 만들고 싶었던 그는 42번가 극장 내부의 분위기를 메기지마 명화극장에 그대로 옮겼다고 한다. 빈티지해 보이는 좌석도 그 유명한 헤멧극장Hemet theatre에서 가져온 것이라고. 일본 시골 섬에서 뉴욕 극장의 분위기를 누리는 사치도 예술제의 즐거움 중 하나다.

마을을 한 바퀴 돌고 항구로 돌아오니 항구 앞에 거대한 석담, 아니 성벽이 보인다. 높이가 족히 3~4미터나 되고 두께만도 1미터

에 이른다. 겨울이면 강한 북서풍으로 물보라가 항구 근처 집 안까지 몰아치는 것을 막아주는 오오테オオテ라는 방풍벽이다. 도대체 이 거대한 돌은 어디서 가져왔는지 모르겠다. 혹시 도깨비 동굴을 파면서 나온 돌덩어리로 만든 것일까.

　　분재 작품을 전시한 '필필 본사이feel feel BONSAI'(Artwork No.044,
히라오 마사시×세토우치 고게이즈 작) 를 보기 위해 사람들이 줄을 서
서 기다리고 있다. 평소에 보기 드문 작업인데, 정원에서 실내까지
다양한 분재를 감상할 수 있다. 그중 세토의 망망한 바다 영상을 배
경으로 멋들어지게 자란 작은 나무 한 그루를 올려놓은 작품은 나
름 압권이다. 현대미술 요소와 결합한 이러한 작품은 평소 분재에
관심이 없는 사람이라도 충분히 즐길 수 있을 듯하다. 또 작은 거울

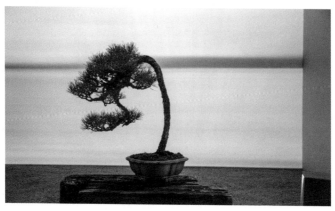

세토내해의 바다 영상을 배경으로 놓은 분재 작품이 인상적이다.

다양한 분재가 전시되어 있는 필필 본사이.

폭포가 쏟아지듯 빛이 내리는「균형」설치 전경.

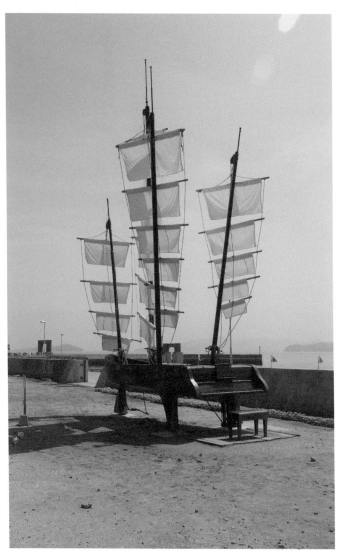

「20세기의 회상」의 설치 전경.

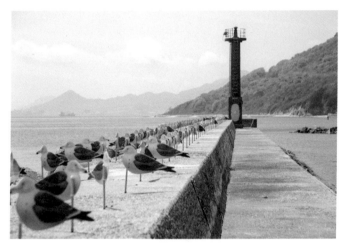

「갈매기의 주차장」

조각을 실에 이어 붙여 마치 폭포처럼 빛이 쏟아지는 「균형Equipoise」
(Artwork No.050, 유쿠타케 하루미 작)도 인상적이다.

　　메기지마를 떠나기 전 바람 부는 날이면 펄럭이는 돛에서 피아
노 소리가 들릴 것만 같은 낭만적인 작품 「20세기의 회상20th Century
Recall」(Artwork No.041, 하게타카 훈조 작)과 바람에 돌아가는 작은
판에 갈매기 형상을 집어넣은 「갈매기의 주차장Sea Gulls Parking Lot」
(Artwork No.040, 기무라 다카히토 작)을 사진에 담으면서 섬 순례를
마치고 배를 기다린다.

여 행 정 보

女木島 MEGIJIMA

> 겨울에 부는 강풍으로부터 가옥을 지키기 위해 만들어진 '오오테'가 독특한 풍경을 자아내는 메기지마. 도깨비 동굴 외에도 산에서 내려다보는 경치가 아름답다.

교통 정보

섬 내에서는 도보가 주요 이동 수단이다. 도깨비 동굴, 미나미우라 지구로 이동 시에는 섬 내 버스를 이용하는 것이 편리.

버스
메기항 '오니노야카타(おにの館)'~'오니가시마다이도쿠쓰(鬼ヶ島大洞窟)' 운행. 요금 왕복 어른 600엔, 어린이 300엔.

물품 보관

메기항 인근 오니가시마오니노야카타 코인로커 이용.
(08:20~17:30까지. 요금 100엔)

숙박 정보

섬 내에는 민박이 몇 군데 있다. 또는 다카마쓰시에 숙박하면서 이동해도 편리하다. 자세한 내용은 아래의 사이트 참조.

오니가시마 관광협회 http://www.onigasima.jp
가가와현 관광협회 http://www.my-kagawa.jp

올
리
브
섬

쇼
도
시
마

흔히 '올리브 섬'이라고 알려진 쇼도시마는 이번 예술제가 열리는 열두 개 섬들 중 가장 큰 곳이다. 면적은 우리나라 완도와 비슷하지만, 인구는 1만6,000명 정도 된다. 완도군 인구가 5만3,000여 명인 걸 고려하면 밀도가 많이 낮은 편이지만, 이 숫자도 주변의 섬들처럼 점차 줄어들고 있다.

섬이 크다 보니 쇼도시마에는 항구가 많다. 도노쇼土庄항, 이케다池田항, 사카테坂手항. 구사카베草壁항, 후쿠다福田항, 오베大部항. 항구 이름을 줄줄이 대는 것은 예술제 작품들 대부분이 이들 항구와 그 주변 마을을 중심으로 분포해 있기 때문이다. 항구를 벗어나면 섬의 중앙 지역인 나카야마中山 지역(말 그대로 섬의 중앙이네요)에 몇몇 작품들이 흩어져 있다. 항구만 많은 게 아니라 작품 수도 가장 많아(무려 41개의 작품!), 이를 모두 보려면 이리저리 열심히 옮겨 다녀야 한다.

여행은 걷기가 기본. 아니면 자전거, 그도 아니면 대중교통 이용하기를 신조로 삼다 보니 섬을 일주하기가 만만치 않다. 처음에는 자전거를 타볼까 했다. 전기 자전거를 빌리면 데시마처럼 시원하게

도노쇼항에 놓인 「태양의 선물」 설치 전경. 우리나라 예술가 최정화 씨의 작품이다.

다닐 수 있지 않을까 했는데, 인터넷을 뒤져봤지만 여의치가 않다. 도무지 전기 자전거 빌릴 수 있는 곳을 찾을 수도 없거니와 그나마 빌려주는 곳도 항구에서 떨어져 있어 거기까지 어떻게 갈까부터, 반납은 어떻게 하나, 뭐 그런 복잡한 생각이 드니 나중에는 '에라 모르겠다. 그냥 버스 타자'로 결론을 내렸다.

결론적으로 쇼도시마에서 버스 타기는 그리 나쁘지는 않지만, 완벽한 해결책은 아닌 것 같다. 버스를 타면 쇼도시마 바다 풍경을 보면서 편하게 갈 수는 있지만, 버스 시간을 맞추기 위해 꽤 신경을 써야 한다. 쇼도시마에 다니는 올리브 버스가, 트리엔날레 덕분에 특별편이 생기기는 했지만, 도시처럼 자주 다니지는 않는다. 그리고 섬 이곳저곳에 퍼져 있는 작품들을 품은 지역들마다 가는 버스 노선이 달라서 갈아타기 신공이 필요하고, 배에서 내려 버스 시간에 맞추려면 쇼도시마의 여러 항구에서 출발하는 페리 시간부터 꼼꼼히 챙겨야 한다. 이를 테면, 도노쇼 항구에 도착해서 마을을 보고 저녁에 이케다항에서 빠져 나간다든지, 구사카베항에 내려서 히시노사토 지역을 보고 버스로 후쿠다까지 이동해서 작품을 잽싸게 보고 마지막 버스로 다시 항까지 돌아온다든지 하는 작전이 필요하다. (물론 맘 편하게 한 2박3일 다녀보지 뭐 하시는 분들은 예외입니다.)

물론 장점도 있다. 시골 마을버스 기사 아저씨의 구수한 설명을 들으며 섬의 낭만(?)을 만끽할 수 있다는 것. 미토반도 가는 길이었던가. 승객들이 모두 내리고 버스 안에 나 혼자 남자 버스 기사는 차를 잠시 길가에 세우고 옆에 보이는 섬이 광고에 나올 정도로 유명

버스로 이동하며 만난 쇼도시마의 작품들.
기시모토 마사유키 작 「쓰기쓰기킨쓰기」(위)
오이와 오스칼 자 「큰 바위심 Ⅰ」(아래 왼쪽)
요시다 가나 작 「하나스와지마의 비밀」(아래 오른쪽)

시미즈 히사카즈 작 「올리브 리젠트」

해졌다든가, 저기 바다 쪽 풍경이 일본에서 제일로 꼽는 풍경이라며 잠시 사진 찍을 시간까지 배려해주었다. 그럴 때는 "스고이~" 하고 한마디 해주는 게 예의.

　아무튼 이렇게 시간에 맞춰 움직이다 보면 어느새 하루해가 저물어 간다. 저녁 무렵 다카마쓰로 돌아가기 위해 피곤한 몸을 버스에 싣고 석양이 지는 바다를 내다보면, 예술제의 정체성은 순례에 있는 게 분명하다는 생각이 든다. 사실 세토내해를 품고 있는 시코쿠 지역에는 시코쿠 전역에 흩어져 있는 88개의 절을 찾아가는 순례길이 있어서 하얀 옷을 걸치고 삿갓과 지팡이를 든 순례자들을 어렵지 않게 볼 수 있다. 트리엔날레는 이러한 순례의 예술 버전이랄

까. 작품을 찾아 이 섬에서 저 섬으로 배를 타고 다니다, 섬에 내려
서는 다시 버스를 타고 이리저리 옮겨 다니는 순례자들. 그러고 보
니 사찰을 도는 순례자들이 각 절에서 납경(일종의 도장)을 받는 것
도, 예술의 순례자들이 세토우치 트리엔날레 패스포트를 가지고 다
니며 작품마다 놓여 있는 도장을 찍는 것과 비슷하다. 그러니 쨍한
아침볕이 내리쬐기 시작하는 아홉시, 구사카베항에 내릴 때의 심정
은 '아 오늘도 고난의 길인가'였지 싶다.

패스포트 얘기가 나와서 하는 말인데, 세토우치 트리엔날레 패
스포트는 예술제의 거의 모든 작품을 볼 수 있는 티켓이다. 많은 갤
러리들이 적게는 300엔에서 1,000엔, 많게는 2,000엔까지 입장료
를 받고 있다. 하지만 이 패스포트가 있으면 대부분 무료로 입장이
가능하고, 비싼 곳은 할인이 된다. 패스포트는 국내에서도 구입이
가능하다. 가격은 5만 원. 한 번 구입하면 그해에 열리는 세 차례 회
기 동안 모두 사용할 수 있다.

또 하나의 필수품이 가이드북이다. 책에는 작품들의 위치와 음
식, 식당, 숙박시설 등에 대한 자료를 꽤 자세하게 제공하고 있다.
하지만 2016년 예술제 기간 중 정작 쓸모 있고 유익한 정보를 제공
해야 하는 트리엔날레 홈페이지는 정확한 지도를 제공하지 않았다.
여행을 떠나기 전 홈페이지를 통해 작품들의 위치를 확인하고 계획
을 짜거나 지도를 보며 나름 공상의 세계에 빠질 수 있는 즐거움을
원천적으로 차단당한 셈이라 상당히 불만스럽다. 왜 그랬는지는 잘

모르겠지만, 지도는 패스포트를 구입하면 안에 함께 동봉되어 있거나 가이드북 속에 들어 있으니, 예술제를 즐기려면 패스포트와 가이드북을 꼭 챙기길 바란다. 현재 일본어판과 영문판이 나와 있다.

구
사
카
베
항 프
로
젝
트

쇼도시마 하면 가장 먼저 맛있는 '젤라토 아이스크림Shodoshima Gelato Recipes Project by The Island Lab'(Artwork No.091, graf+FURYU)이 떠오른다고 하면, "아니 섬에 그렇게 볼 게 없어?" 하고 오해할 수도 있지만, 항구 옆 작은 창고를 개조해서 만든 작업실(여기서는 젤라토도 작품이니 아이스크림을 만들어 파는 가게도 작업실이라고 불러야겠지요)에서 맛볼 수 있는 아이스크림의 풍미는 아주 그럴싸하다. 지역에서 나는 과일로 만든 청량한 맛도 좋고, 사케 아이스크림 같은 독특한 맛도 있고, 다채로운 색깔도 섬의 날씨처럼 선명하다.

그리고 또 하나, 쇼도시마를 기억나게 하는 것은 특별한 향이다. 바로 간장 냄새. 어쩌면 쇼도시마에서 가장 먼저 찾은 곳이 구사카베항이고, 그 지역이 간장 산업으로 유명하여 한눈에도 100년은 거뜬히 넘어 보이는 전통 목조 건물의 간장 공장들이 곳곳에 있어서일 수도 있다. 삼나무 판재를 그을려 외벽에 붙인 전통 방식의 시커먼 건물, 그 안에는 삼나무로 만든 거대한 통마다 콩이 발효하면서 거품이 부글거리는 간장이 가득 차 있다. 거기서 나는 고소하고 간간한 향이 마을을 걷는 내내 떠나지를 않았다. 반나절을 이렇게 걷

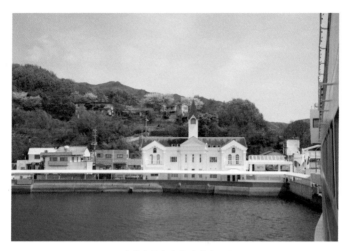

구사카베항에 닿기 직전의 모습.

다 보니 옷에 간장 냄새가 배더라.

　마을에서 풍기는 간장 냄새는 어릴 적 집에서 콩을 쑤어 메주를
띄우던 기억을 떠올리게 한다. 그렇게 시골도 아니던, 아니 시골에
서 공업도시로 막 바뀌어가던 1970년대의 울산. 그때만 해도 시골에
가면 메주를 띄워서 짚으로 엮은 줄로 단단히 묶어 마루에 널어놓던
광경이 5층 아파트에서도 재현되곤 했다. 할머니가 콩을 푹 삶으면
나를 비롯한 어린 손자들이 쇠 절구통에다 콩을 찧고 바닥에 탁탁
두드려 가며 네모난 메주 덩어리를 만들었다. 그런 다음 집에서 가
장 따뜻한 아랫목에 메주를 두고 이불을 뒤집어 씌웠다. 그러면 한
동안 집 안에서는 발효하는 콩의 쿰쿰한 냄새가 떠나지를 않았다.

마르셀 프루스트의 『잃어버린 시간을 찾아서』라는 소설에서 주인공이 유년 시절을 떠올리면 마들렌이라는 과자와 홍차 향이 자동 재생되는 것처럼, 마을의 작품들을 찾아다니며 발효하는 콩의 향이 기억해내는 시간이란 어떤 것일까 하는 생각이 들었다. 이곳에서 자란 아이들도 성인이 되어 타지에 나가 살다가 어느 날 저녁 된장국 냄새를 맡으면 문득 어린 시절 섬의 기억을 떠올릴지도 모르겠다.

이런 생각을 했던 게 나만은 아니었던지, 2013년 예술제에서 커뮤니티 디자인으로 유명한 야마자키 료山崎亮의 studio-L은 간장으로 만든 작품을 선보였다. 그는 300명이 넘는 마을 주민과 함께 간장 공장에서 남아도는 간장 병을 수거하여, 빈병마다 농도가 다른 간장을 주사기로 넣었다. 그 숫자가 무려 8만 개! 농도가 다르니 간장을 넣은 병의 투명도도 달랐다. 아주 새까만 것에서부터 옅은 갈색까지. 이런 8만 개의 병을 쌓아 벽을 만들자 벽은 아름다운 그러데이션을 보여주었다. 기억의 그러데이션이라고 할까. 마을 사람들도 수십 년간 간장을 만들면서 아마 이렇게 간장이 예술이 되는 순간은 처음 보았으리라.

아쉽게도 간장이라는 것이 결국은 곰팡이가 생기는 터라 작품은 해체되어 2016년에는 볼 수가 없었다. 지금은 볼 수 없는 지나간 작품 이야기를 굳이 꺼내는 것은 이 작업이 보여주었던 특징, 그러니까 섬의 기억을 소재로, 주민과의 협업을 거치면서 만들어진 멋진 결과물과 이를 보는 관람객들의 감탄이 시사하는 바가 예술제의 궁극적인 목적과 일부 상통하는 면이 있어서다.

다시 옛 이야기를 꺼내자면, 2013년 예술제 당시 '간장의 고향+ 구사카베항 프로젝트'에서 '관계의 투어리즘Relational Tourism'이라는 개념이 논의된 바 있다. 이런 비슷한 단어를 많이 들어봤다. 그린 투어리즘, 에코 투어리즘, 슬로 투어리즘, 아트 투어리즘, 다크 투어리즘 등등. 쇼도시마는 관계의 투어리즘이다. 모두 관광산업이 성장하면서 관광의 특별한 측면을 발전시켜 적용해보자는 세분화된 개념들이다. 단어 자체에 대략적인 의지랄까, 방향성이 느껴진다.

프로젝트를 주관한 교토 조형예술대학교 교수는 이 개념을 통해 '관광에서 관계로'라는 무거운(?) 화두를 던졌다. 단순히 사람들이 버스를 타고 우르르 몰려와 휙 돌아보고 다시 떠나는 일회성 관광이 아니라, 섬을 찾는 사람들이 섬에 대해 특별한 감정을 갖고 돌아가, 이후에도 지속적인 관심을 유지할 수 있게 하는 것. 그래서 비록 한 번밖에 오지 않더라도, '간장은 쇼도시마산을 사겠어'라는 식의 관계를 맺은 인구를 늘려가자는 것이다. 뭔가 굉장히 간단하면서도 솔깃하게 들린다. 2013년 당시에는 꽤 주목받던 이슈이기도 하고 많은 사람들이 힘을 내어 준비하고 맘껏 즐겼는데, 이때 태어난 것이 지역 커뮤니티 장소인 '우마키 캠프'다.

커
뮤
니
티
의
장
소

우
마
키
캠
프

내가 '우마키 캠프Umaki camp'(Artwork No.100, 닷 아키텍츠 작)를 찾았을 때 그곳에는 아무도 없었다. 어쩌면 이곳은 감상의 대상이 되는 작품이라기보다는 커뮤니티가 이루어지는 작은 공간일 뿐이니 관람객들 발길이 뜸한 것도 이해가 간다. 작품이랄 게 없으니 말이다. 열 평 정도 되는 작은 공간에 테이블, 많은 공구들, 칠판과 소품들이 놓인 탁자들이 있다. 가이드북을 보고 찾아온 사람들은 밖에서 잠깐 보고는 볼게 없네 하고 다음 장소로 발걸음을 옮긴다. 솔직히 말해서 쇼도시마에서 이곳이 인기가 좀 없는 게 아닐까 싶니라. 나 역시 건축을 안 했더라면, 멀리서 보고 그들보다 훨씬 더 빨리 휘리릭 지나갔거나, 우마키 캠프 멀리 뒤편으로 보이던 거대한 나무가 근사하다는 정도의 감상만을 남겼을지도 모르겠다.

아무튼 주민들은 이곳에서 카레도 만들고, 소금도 만들고(쇼도시마 소금은 나름 유명하다고 하네요), 재즈 연주도 듣고 건강 체조까지 배우며 마을 모임을 갖거나, 때로는 함께 라디오도 듣는다. 그러니까 얼마 전 예술제 봄 회기가 시작되는 날, 마침 쇼도시마에 있는 고등학교가 무려 십수 년 만에 봄의 고시엔*이라고 불리는 전국대회

남녀노소, 섬 주민과 관광객 너 나 할 것 없이 모두가 건물을 짓는 것부터 함께해온 우마키 캠프. 공용 주방, 옥외 극장 등 현재에도 모든 사람들이 이곳을 자유롭게 활용할 수 있다.

인 선발야구대회에 출전했다. 전체 부원이 열일곱 명밖에 없는 야구
팀이 전국대회에 출전하게 되었다는 사실만으로도 섬에서는 꽤 큰
사건이었다. 이에 주민 1,000여 명이 배를 전세 내서 오사카 고시엔
구장으로 응원을 갔다고 한다. 비록 안타깝게도 1라운드에서 패하
고 말았지만, 섬 주민들 사이에서는 일대 사건이었을 것이다. 그날
우마키 캠프에 남아 라디오를 들으며 응원을 하던 어머니들은 손님
들을 맞으며 눈물을 삼켰다는데, 그것은 아마도 작은 섬 출신의 야
구팀이 전국대회에 출전한다는 사실만으로도 가슴이 뭉클했기 때
문일 테고, 열심히 한 만큼 패배의 아쉬움이 크게 다가와서일 것이
다. 그날 그곳을 찾은 손님들은 예술제가 시작하는 좋은 날 왜 아주
머니들이 우울해 보일까 궁금했을 것이다.

건물을 설계한 팀은 '닷 아키텍츠Dot architects'다. 오사카에서 작
업하는 젊은 건축가들이 모여 만든 이 팀은 2016년 베니스비엔날레
일본관에 초대되어 우마키 캠프를 1:1모형으로 만들어 전시하고 이
런 설명을 덧붙였다고 한다.

우마키 캠프에서 구조는 셀프 빌드를 가능하게 하는 공법으
로 했다. 고급 기술을 사용하지 않고 손으로 운반된 재료를 사
용해 건설 현장에서 비전문가와 함께 만들며 다양한 사람들
과 관계를 맺을 수 있도록 했다. 동시에 사람과 사람, 사람과

• 甲子園, 일본의 고교 야구 대회를 일컫는다.

비트 다케시와 야노베 겐지가 공동 작업한 「바닥에서 온 분노」 설치 전경.

마을을 연결하는 매개체가 되도록 동물, 음식, 라디오 방송국, 영화 아카이브라는 소프트웨어를 제안하고 지역 주민과 협력함으로써 새로운 발견과 아이디어가 태어났다.

공간은 그저 거들 뿐 중요한 것은 커뮤니티를 만드는 사람들의 관계라는 것이겠지. 우마키 캠프는 그런 곳이다.

이날 가장 흥미롭게 보았던 것은 「바닥에서 온 분노ANGER from the Bottom」(Artwork No.107, 비트 다케시×야노베 겐지 작)라는 작품이다. 괴물이 사는 신사神社라고 해야 할까, 괴물이 사는 우물이라고 해야

본래 움직이는 작품이나 최근에는 고정된 상태로 노상 우물 밖에 모습을 드러내고 있다.

할까. 우물이라는 공간은 옛날 아낙들이 빨래도 하고 물도 긷는 나름의 커뮤니티 장소였는데, 이곳에서는 괴물이 등장하는 음침한 신사가 되었다.

이 작품은 영화감독 겸 배우 비트 다케시와 야노베 겐지가 공동으로 작업한 것이다. 실성한 듯 웃으며 머리에 총을 쏘는 장면이 인상 깊게 남아 있는 「하나비」라는 영화를 통해 연출력과 연기력을 선보인 적 있는 비트 다케시라면 이런 작품도 충분히 가능하겠다는 생각도 든다.

원래 이 설치물은 한눈에 봐도 괴물(환경 파괴에 분노한 땅의 정령을 표현했다고 합니다)로 밖에 보이지 않는 형체가 한 시간에 한 번 우물 밖으로 모습을 드러내도록 설정되어 있었다. 그런데 괴물도 오르락내리락 하기 지쳤는지 노상 우물 밖으로 머리를 내밀고 손님들을 맞는 중이다. 덕분에 기대감이랄까 호기심은 반감되었지만, 만일 입에서 물을 질질 흘리며 우물 밖으로 나오는 장면을 실제로 봤다면 감탄사 대신 비명이 흘러나왔을 수도 있겠다 싶기는 하다.

도
노
쇼
혼
마
치

미
로
하
우
스

도노쇼 혼마치土庄本町는 배들이 가장 많이 다니는 도노쇼항에서 걸어서 15분정도 떨어진 곳에 있는 마을이다. 다카마쓰로 돌아가는 배를 타기 전에 둘러보면 배 시간을 맞추기에 편하다.

이곳에는 과거 외부의 침입을 막기 위해 마을을 미로같이 만들었다는 이야기에서 모티프를 가져온 '미로 거리 ― 변환자재의 골목 Maze Town — Phantasmagoric Alleys'(Artwork No.072, 눈目 작)가 있다. 옛날식 집의 내부를 복잡하게 나누어 돌아다니게 만든 작품이다.

신발을 벗어 비닐봉지에 담고 담배 가게를 통해 윗집으로 들어가면 흔히 보는 방이 하나 있다. 뭐 별거 없네 싶지만, 이 방의 비밀은 바로 벽장 문에 있다. 벽장으로 들어가 반대편에 있는 문을 열면 '어라 거실이네' 하다가 거실 뒷문을 열고 몇 걸음 걸으면 부엌 창고가 짠 하고 나타난다. 도무지 종잡을 수 없는 신기한 동선이 재미있다. 예상하지도 못한 곳에 길이 있으니 방에 들어갈 때마다 혹시나 이게 문인가 싶어 이쪽저쪽 만져보며 다녔다.

압권은 부엌 출입구. 냉장고에 이렇게 씌어 있다. "냉장고 문으로 나가셔도 됩니다." 몸집이 작은 아이들은 실제로 냉장고를 통해

옛날식 집의 내부를 복잡한 동선으로 만든 '미로 거리'의 입구(위)
2016년 예술제에 새롭게 등장한 '미로 거리'(아래).

서 집 밖으로 나간다. 문득 단독주택 설계를 맡기러 온 건축주에게 "집을 말이죠, 이렇게 하면 어떨까요, 화장실에 들어갔다가 나오는 문을 샤워부스 쪽으로 하는 거지요, 샤워실 문을 열면 부엌이 나오고 안방 옷장을 테라스와 통하게 해서……." 좋아하려나 모르겠다.

　　쇼도시마에서 유일하게 바닷가에 면하지 않은 장소에 작품들이 있는 곳이 이곳 나카야마 지역이다. 中山이라고 쓰는 한자에서 알 수 있듯이 산 중간에 있는 지역이라 이제껏 보던 바다 풍경과는 또 다른 섬의 얼굴을 만날 수 있다.

　　버스에서 내리자 시골 마을에 버려진 느낌도 잠시, 찻길 건너편에 흰 티셔츠 차림을 한 자원봉사자들이 손짓하며 부른다. 캄캄한 창고 안에 매달린 배. 광섬유로 몸을 치장한 배가 푸른빛으로 빛나고 있다.「바다의 그릇Voyage through the Void」(Artwork No.074, 나가사와 노부호 작)이라는 제목의 이 작품은 배 위에 올라가 누워 몸을 감고 가볍게 흔들리는 배에서 파도 소리 비슷한 음악을 즐길 수 있다.

　　나카야마 지역에는 이 작품 외에도 몇 개의 작품들이 더 있는데, 그중 가장 인상적이었던 건 멀리 계단식 논이 흘러내리는 풍경 아래 자리 잡은「올리브의 꿈Dream of Olive」(Artwork No.077, 왕원치 작)이라는 대나무로 엮은 집이다. 2013년 예술제에도 대나무로 엮은 집을 만들었던 이 작가의 작품이 나무가 썩으면서 무너졌다는 기사를 읽은 적이 있는데, 이번에 새로운 디자인으로 다시 작업을 했다.

바다가 면하지 않은 장소에 놓인 「바다의 그릇」 설치 전경.

쇼도시마에서 자라는 대나무로 만든 대형 설치물 「올리브의 꿈」

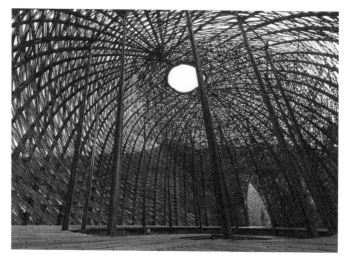

높은 천장과 대나무 벽 사이로 들어오는 빛이 내부를 밝힌다.

4,000개의 대나무로 촘촘하게 엮어 만든 집이다. 가까이서 보면 아
주 튼튼해 보인다. 내부에 들어가면 높은 천장과 대나무 사이로 번
져 들어오는 빛이 시원하게 돔 내부를 비추고 있어 잠시 자리에 누
워 하늘을 바라보며 산에서 들리는 풀벌레 소리를 듣는 것도 좋다.

독자적인 문화와 풍경이 많이 남아 있는 쇼도시마는 숙박 시설 등도 잘 정비되어 있다. 주요 특산물로는 간장과 올리브 등이 있다.

교통 정보

섬 내에서는 버스 이동이 가장 편리하다. 렌터카나 자가용도 이용할 수 있으나 주차는 지정된 곳에서만 가능.

물품 보관

도노쇼항, 사카테항에 코인로커 이용.

도노쇼항 코인로커
(06:30~20:00까지, 24시간 이용 가능한 것도 있음. 요금 200~400엔)

사카테항 코인로커
(안내소 운영시간에 따라 다름. 요금 200~300엔)

구사카베항
접수 후 이용(08:00~19:00까지. 요금 200~300엔)

이케다항
접수 후 이용(08:00~18:00까지. 무료)

숙박 정보

섬 내에는 호텔 및 료칸이 다수 있다. 자세한 내용은 아래의 사이트 참조.

쇼도시마 관광협회 http://shodoshima.or.jp

육지가 된 섬 샤미지마

샤미지마는 예술제가 열리는 섬들 중 유일하게 배가 아닌 기차를 타고 가야 한다. 기차역이 섬에 들어간 것은 아니고 이전에는 섬이었는데 바다를 메우면서 육지에 달라붙었다. 그래서 육지가 된 섬에 닿으려면 다카마쓰 기차역에서 열차를 타고 30분 정도 가다가 사카이데역에서 내려 다시 버스로 갈아타고 들어간다.

섬에 이를수록 왠지 공장 지대를 지나는 것 같은 기분이 든다. 이런 느낌은 본토와 시코쿠를 잇는 거대한 세토대교의 교각 아래를 지날 때 한층 강해져 썰렁한 분위기로 치닫다가 마침내 섬에 닿는다. 이 세토대교는 다리 하나에 자동차와 열차가 동시에 다니는 터라 첫인상에도 거대한 구조물이라는 인상이 강하게 든다. 섬은 이런 거대 구조물 아래 바짝 붙어 있다.

섬에 도착하면 가장 먼저 눈에 띄는 게 세토대교 기념관이다. 마치 다리가 낳은 자식처럼 다리 아래에서 웅장한 자태로 버티고 있다. 1980년대를 풍미하던 일본 포스트모던 스타일의 기념관 건물은 각이 딱 맞아떨어지며 좌우대칭의 단단한 형상을 하고 있다. 그래서

세토대교 바로 아래에 세토대교 기념관과 전망대가 바짝 붙어 있다.

때로는 로봇처럼 보이기도 한다. 벽에 숨겨진 단추를 누르면 벌떡 일어나 세토대교를 수호하는 로봇으로 변신할 것 같은, 뭐 그런 분위기랄까. 아무튼 좀 촌스럽고 구태의연해 보이기도 하지만, 거대한 철골 다리 옆에 있으니 그런대로 짝을 이루며 크게 불만 없는 분위기를 연출한다.

기념관 옆에는 360도 회전하며 올라가는 전망대가 있다. 그러고 보면 샤미지마는 다리라든지, 전망대라든지, 기념관도 그렇고 대형 시설로 승부하는 섬인가 싶다.

전망대를 한쪽으로 두고 작품들이 설치된 공원을 한 바퀴 돌았다. 이제껏 봐왔던 한적한 섬들의 느낌 대신 이곳은 주민들이 편하

아이들에게 단연 인기가 높았던 타냐 프레밍거의 「계층·지층·층」 설치 전경.

게 올 수 있는 공원다운 곳이다. 공원은 휴일을 맞은 가족들로 바글
거린다. 사람들이 많다 보니 실내에 있는 작품을 보기 위해 길게 늘
어선 줄이란! 나오시마나 데시마에서도 보기 힘든 긴 줄에 사람들도
적잖이 놀라는 눈치다.

그날 가장 인기가 높았던 작품은 이스라엘을 거점으로 활동
하는 러시아 출신의 조각가 타냐 프레밍거Tanya Preminger의 「계층·지
층·층Stratums」(Artwork No.132)이라는 작품이었다. 동그랗고 낮은 동
산 가장자리를 빙빙 돌며 올라가는 길을 만든 이 작품은 특히 아이
들에게 단연 인기였다. 아이들이란 이렇게 간단한 언덕의 울렁거림
만으로도 즐거울 수 있는 능력이 있다. 평소라면 나도 한자리 차지

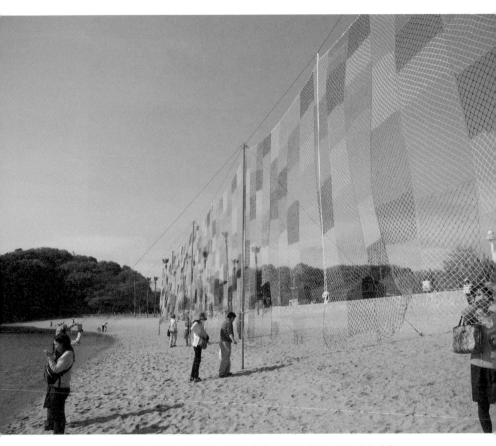

샤미지마 해변가를 길게 두른 이가라시 야스아키의 「하늘 그물」 설치 전경.

하고 올라가봤을 텐데, 많은 가족들이 제 아이들이 신나게 뛰어다니는 동산 주위에서 사진 찍느라 여념이 없기에 끼어들기도 뻘쭘해져 차마 올라가지는 못하고 주변을 빙글빙글 돌며 사진만 찍었다.

바다를 마주한 공원에도 사람들이 많고 전망대에도 줄이 길게 늘어섰다. 아무튼 누가 샤미지마가 어땠냐고 물어본다면, 아주 많은 사람들이 찾는 공원이라고 답할 것 같다.

샤미지마에서 가장 볼만했던 건 해변가에 설치한 「하늘 그물 Sora-Ami — Knitting the Sky」(Artwork No.134, 이가라시 야스아키 작)이라는 알록달록한 색채의 작품이었다. 섬에서 고기 잡는 그물을 색색으로 물들여 섬사람들과 함께 엮어 만든 작품이다. 그물을 이어가며 섬과 바다의 기억을 엮었다는데, 그물과 주변 풍경이 오버랩 될 때 그 존재감이 옅어지면서 주변에 녹아드는 게 보기에도 아주 멋지다. 특히 좋았던 것은 사진이 잘 나온다는 것.

과거에는 세토내해에 떠 있는 섬이었으나 현재는 육지와 연결되어 육로로 이동이 가능해졌다. 만요, 고분 등 유적 등이 남아 있어 역사를 느낄 수 있다.

교통 정보

다카마쓰역에서 기차 이용.

물품 보관

세토대교 기념공원 또는 사카이데역에 코인로커 이용.

세토대교기념관 코인로커
(09:00~17:00까지. 요금 100엔, 사용 후 반환)

사카데역 코인로커
(09:00~17:00까지. 요금 300~700엔)

숙박 정보

섬 내에는 숙박시설이 없다. 숙박을 원하는 경우에는 사카데시 주변의 숙박시설을 이용하면 편리하다. 자세한 내용은 아래의 사이트 참조.

사카데시 관광협회
http://www.kbn.ne.jp/home/kankou/index.html

여름

오시마

메기지마

다카마쓰

쇼도시마

여
름
회
기

봄에 여행을 다녀온 후 바쁜 일상으로 복귀해 지내다 보니 여행의 기억이 아주 먼 옛날 일인 것처럼 느껴졌다. 그러다 어느 날 아침 출근시간 차들로 옴짝달싹 못하는 강변도로에서 강을 따라 유유히 날아가는 새들을 바라볼 때나 일을 하다 잠시 모니터에서 눈을 돌려 창밖으로 눈부시게 빛나는 푸른 하늘을 바라볼 때, 짧은 휴식시간, 옥상 벤치에서 여의도의 빌딩과 그 너머로 남산의 풍경이 멀리까지 또렷이 보이는 투명한 계절이 오면 나도 모르게 파란 바다와 하늘, 태양이 뜨겁게 내리쬐던 세토우치에서의 기억들이 떠오르곤 했다. 하루키의 말처럼 멀리서 북소리가 들려오는 것일까.

날이 점점 더워지는 계절이 되자 예술제 여름 회기가 열렸다. 나는 가방을 둘러매고 마치 정해진 일과를 마쳐야 하는 학생처럼 다카마쓰를 찾았다. 아마 선선한 바람이 부는 가을이면 다시 한 번 이곳에 올지도 모르겠다. 여름 회기에는 봄에 미처 보지 못한 몇몇 작품들을 찾는 게 목적이라 일정도 봄에 비해 짧게 잡았다. 짧은 시간 안에 최대한 많이 돌아다녀야 한다.

마침 이른 아침에 떠나는 항공편이 있어서 다카마쓰에 도착하

자마자 항구로 가 재빨리 쇼도시마로 가는 배에 올랐다. 첫 목적지는 쇼도시마의 '후키타 파빌리온Fukita Pavilion'. 섬에 들렀다 나오는 길에 다카마쓰항에서 열리는 행사를 둘러볼 계획이다.

8월에 이곳에 오면 더워서 사람들이 별로 없을 줄 알았는데, 막상 와보니 봄 시즌만큼이나 붐볐다. 대단하다. '32도 더위쯤이야' 해버리는 게 예술의 힘인 걸까.

여름 이야기가 나와서 하는 말인데, 개인적으로 여름에는 가급적 일본에 가지 않는다. 더위에 약한 탓도 있지만, 대학원 시절 일본에 건축 답사를 다니면서 더위를 먹어 고생을 했던 경험이 있어서다. 다들 건물 보러 나가는데 대절한 버스 기사 아저씨와 버스 의자에 비스듬히 기대 누워서 다시는 여름에 일본에 오지 않으리라 결심한 적이 있다. 여름철 일본에 다녀오신 분들은 아시겠지만, 날이 그 정도로 무척 덥다. '무척'이라고 말했지만, '도저히 못 견디게 더워서 쓰러질 지경이다'로 고쳐야 할까 망설여지는 그런 더위랄까. 다카마쓰 공항에서 나오는 순간 마이클 잭슨의 문워크를 시연하면서 다시 터미널로 돌아가 비행기 타고 집에 가고 싶은 심정이었다고 하면 좀 과장이겠지만, 작렬하는 태양의 열기 속에 눅눅한 습기가 더해져 과연 예술제 여름 시즌을 제대로 즐길 수 있을지 걱정이 든 건 사실이다. 그러니 이런 날씨에 예술작품을 보러 온 사람들로 페리 터미널이 붐비는 광경을 봤을 때 이 사람들이 예술에 환장한 건 아닐까……는 좀 그렇고, 아무튼 꽤 놀랍기는 했다.

다카마쓰에서 출발한 배가 도노쇼항에 닿자 부리나케 올리브
버스를 타고 후쿠다 지역으로 향했다. 배 시간, 버스 시간을 맞추느
라 마음이 바빴다. 섬의 해안가를 굽이굽이 돌면서 한 50분쯤 갔을
까, 종점인 후쿠다에 도착했다. 텅 빈 버스의 마지막 손님을 따라 내
렸다. 자동판매기에서 음료수를 뽑아들고 천천히 마을 골목길로 접
어들자 멀리 신사가 보이고, 그보다 훨씬 높게 자란 아름드리나무
가 보였다. 그리고 그 옆에 '후쿠다케 하우스—아시아 아트 플랫폼
Fukutake House-Asia Art Platform'(Artwork No.110)으로 사용되는 옛 초등학교
교정이 눈에 들어왔다. 옛 학교의 추억을 그대로 간직한 채 리모델
링 된 이곳은 드문드문 관람객들과 동네 노인분들만 보일 뿐 대체로
조용한 옛 교정의 모습을 하고 있었다. 가수 예민 씨가 불렀던 「아에
이오우」라는 노래 가사처럼 누군가의 추억으로 남아 있을 법한 모
습이다.

"…… 하늘이 맑고 깨끗한 날이 오면 교정에 울리던 고운 새소
리와 창밖으로 쌓여간 우리 즐거웠던 음악시간 큰 나무는 기억해주
겠지."

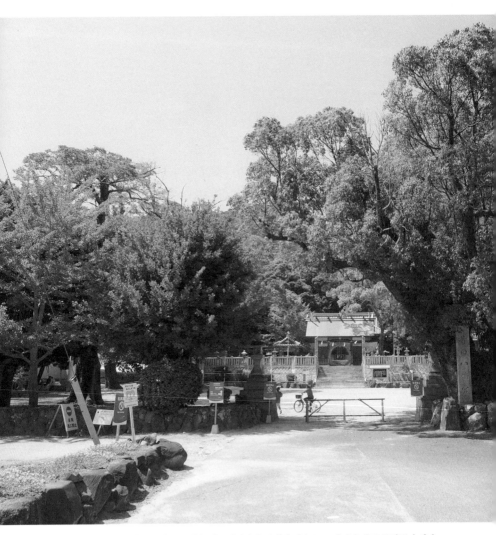

왼편 나무 뒤로 옛 초등학교 교정을 리모델링한 후쿠다케 하우스—아시아 아트 플랫폼이 있다.

　노래처럼 이곳에도 커다란 나무가 자라고 있다. 교정에서 뛰놀던 아이들을 지켜보며 한 세월을 보냈을 법한 크기다. '후쿠다케 하우스—아시아 아트 플랫폼'이라 불리는 이곳은 카페로 사용되는 체육관, 전시장으로 사용되는 교사校舍, 그리고 작은 파빌리온으로 구성되어 있는데, 무엇보다 배치가 재미있다.

　종이를 한 장 깔고 왼편에 운동장, 그 위쪽에 교실, 오른편에 체육관을 그린다. 여기까지가 초등학교 교정이다. 체육관 오른편에 신사를 두고 초등학교와 신사 사이에 나무들을 그리고 마지막으로 파빌리온을 나무 아래 그리면 완성. 여기서 뭐가 재미있느냐고 묻는다면, 건축에서 중요하게 생각하는 '관계'라는 개념을 엿볼 수 있다는 점이라고 하겠다. 그 관계의 핵심은 파빌리온인데, 학교 운동장같이 넓은 땅을 두고 굳이 좁은 나무 아래를 택해 파빌리온을 설치한 이는 바로 데시마미술관을 디자인한 니시자와 류에다.

　사실 건축주의 처음 요청은 학교와 체육관 안에 전시장이며, 하우스 카페 등 모든 시설을 넣어달라는 것이었다. 니시자와도 '그래, 그럼 어디 한번 볼까' 하고 현장을 방문했을 것이다. 그런데 교정과 신사를 둘러보고는 마음을 바꿨다고 한다. '주변에 이렇게 좋은 나무들이 있는데, 왜 시설을 모두 학교에 넣으려는 거야, 신사의 녹음을 학교 쪽으로 끌어와야지!' 하면서 낸 아이디어가 체육관에는 카페 주방과 간단한 공연시설을 설치하고 외벽을 일부 헐어낸 다음 신사 쪽 나무 아래에 좌석과 파빌리온을 만드는 것이었다. 그러면 학교와 신사가 연결되면서 자연이 학교 쪽으로 흘러 들어오게 된다.

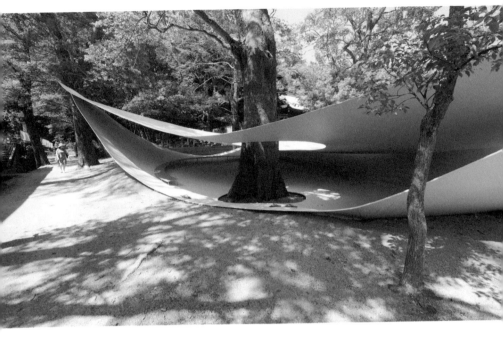

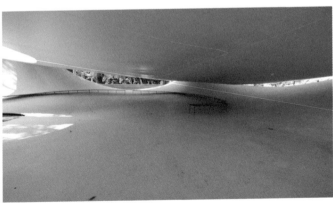

니시자와 류에가 설치한 후키타 파빌리온. 철판을 마치 종이처럼 구부려 올렸다.

문제는 나무가 자라는 곳은 신사 소유의 땅이라 함부로 손을 댈 수 없었는데 다행히 신사 측에서 이 아이디어를 흔쾌히 받아들였다고 한다. 나무가 교정과 신사를 단절시키는 요소였는데 오히려 이 둘을 연결하는 공간이 된 것이다.

배치가 끝나면 다음 문제는 나무와 어울리는 파빌리온을 어떻게 디자인할 것인가. 파빌리온은 사람이 사는 곳이 아니니 각종 설비라든지 복잡한 고민 요소가 필요 없다. 순수하게 형태와 개념으로 접근할 수 있어서 건축가들에게는 자신의 건축관을 드러내 보일 수 있는 기회이기도 하다. 니시자와는 처음부터 가볍게, 기초 공사도 불필요하고, 창이나 문과 같은 부수적인 요소도 없는, 그저 나무와 나무 사이를 연결하는 하나의 오브제 같은 풍경으로서 파빌리온을 고안했다. 철판 두 장을 겹치고 구부려서 그 사이에 공간을 만든 것이다. 형태는 뭐랄까 초등학생이 미술시간에 종이 두 장을 이어붙이고 '선생님 끝났어요!' 하는 장면이 떠오르기도 하고, 나무 둥치 아래 떨어진 나뭇잎처럼 보이기도 한다. 보기 드문 형태다. 두 장의 철판이 위아래에서 부드러운 곡선으로 휘어지다가 끝부분에서 만난다. 철판에는 구멍을 뚫어 나무 한 그루를 통과시켰고 판과 판 사이에는 낮은 벤치가 놓였다.

처음 사진으로만 봤을 때는 '대체 저게 뭔가' 싶다가 곧 '저게 뭘로 만든 거야' 했다. 나중에 철판으로 자연스러운 곡선을 만들었다는 사실을 알고는 좀 놀랐다. 철판을 종이 말 듯 가볍게 말아 올리다니. 신발을 벗고 허리를 구부려 틈 사이로 들어가 벤치에 앉았다. 차

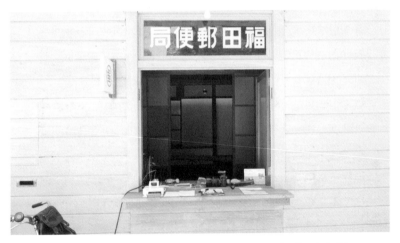

체육관을 개조해 만든 카페와 전시 공간으로 이용되는 후쿠다 우체국.
이날 타이완 예술가들이 내부를 꾸미고 손님을 맞고 있었다.

가운 금속 느낌. 여름에는 시원해서 좋다.

니시자와 류에의 작업 중에는 건물과 주변이 맺는 관계에 초점을 맞추는 것들이 많다. 자연의 흐름을 그대로 받아들이는 데시마 미술관, 작은 전시관들의 벽면을 유리로 만들어 거리를 걷는 사람들에게 마치 갤러리에 들어온 것 같은 느낌을 주는 도와다十和田미술관, 둥근 형태와 독특한 전시 방식으로 도시 어디에서나 접근하는 사람들을 받아들이는 가나자와 21세기미술관 등 모두 건물과 주변을 관계 맺는 방법에 초점을 맞춘 개념이 돋보이는 작업들이다. 그러다 보니 예사롭지 않은 형태가 자주 나온다. 예전에 한국에서 열린 한 강연 자리에 선 니시자와가 이렇게 주변과 관계 맺기를 하다 보면 건물이 대지를 넘어갈 때가 많아서 설계할 때 항상 땅이 부족하다며 웃던 모습이 떠오른다.

파빌리온 나무 그늘 아래에 누워 「아에이오우」를 검색해서 들어본다. 작품 안에 누울 수 있는 것도 여행의 즐거움 중에 하나다. 시간이 가고 구름이 지나가고 하루가 흘러가는 중이다.

봄 회기에는 조용했던 다카마쓰항에서 여름밤 '세토우치 아시아 빌리지Setouchi Asia Village'라는 꽤 큰 행사가 열렸다. 행사는 크게 세 부분으로 이루어지는데, 하나는 태국에서 온 장인들이 전통 공예품을 직접 만들어 전시하거나 파는 시장과 '올어웨이 카페, 그리고 〈APAMS Asia Performing Arts Market in Setouchi 2016〉이라는 이름의 공연이다. 공연에서는 아시아 각국에서 준비한 서커스, 마임, 댄스 등을 선보인다.

특히 행사장 한편에서는 무더위에도 불구하고 낮에는 예술제가 열리는 섬 주민들이 섬의 다양한 상품을 알릴 겸, 섬에서 나는 재료로 음식을 만들어 파는 장터가 열렸다. 많은 사람들이 올리브, 어묵, 문어밥 등 도시락을 사서 그늘 아래서 맛있게 먹었다. 그들 중에 30도가 훌쩍 넘는 거리에서 땀을 뻘뻘 흘리며 볶음 철판 우동을 만드는 아저씨가 있었는데, 예술제의 성공을 위해서라면 이런 더위쯤이야 하는 결의에 찬 주걱질에서 어떤 비장함마저 느껴지더라.

사실 예술제를 찾는 사람들이라고해서 오직 예술작품만을 보

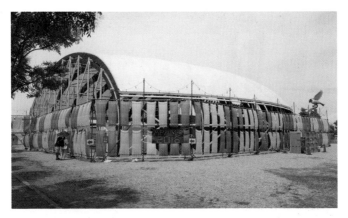

예술제 여름 회기를 맞이해 열린 〈APAMS 2016〉 행사장.

고 돌아가고 싶어 하지는 않는다. 나도 그렇지만 이곳의 느낌을 총
체적으로 갖고 싶은 욕심이 든다. 이럴 때 지역에서 나는 음식을 맛
보는 것만큼 좋은 게 없다. 음식에는 그 지역의 문화와 풍토, 기억
들이 녹아들어 있으니까. 이런 사실을 잘 알고 있는 예술제 총감독
인 기타가와 후라무北川フラム 씨는 지역에 어울리는 매력적인 음식을
어떻게 제공할지 궁리했다고 한다. '세토우치 후라무 음식학원'도 그
런 고민 끝에 나온 것인데, 연간 8회에 걸쳐 121명의 수강생에게 '지
역 음식 만들기' '음식을 통한 지역 활성화'에 대한 강좌를 진행한다.
그 결과 이번 예술제에서는 각 섬에 있는 몇몇 식당에서 맛있는 전
통음식을 맛볼 수 있는 푸드 프로젝트를 경험할 수 있었다.

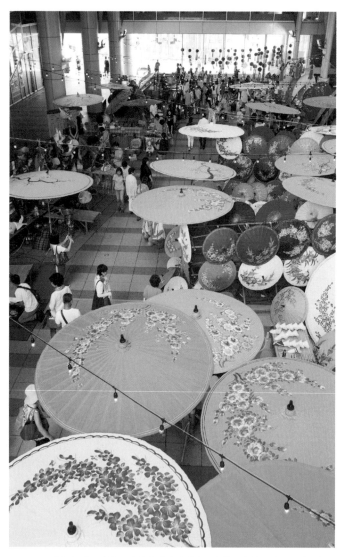

예술제 여름 회기를 맞이해 열린 다카마쓰에서도 다양한 행사가 열렸다.

다카마쓰에서도 '올어웨이 카페'ALL AWAY CAFE'(Artwork No.174, EAT&ART TARO)라는 제목의 재미있는 먹거리 작품이 선을 보였다. 일반적으로 음식이 작품이 되는 순간이란 뭐라 형용할 수 없을 만큼 맛있는 음식을 먹었을 때 하는 말이겠지만, 올어웨이를 소개하는 포스터에는 다양한 세계 언어로 이렇게 씌어 있다. "나는 당신의 언어를 이해하지 못합니다." (이 말은 내가 일본에서 '스미마셍' 다음으로 많이 사용한 문장인데, 정확하게는 'I can't speak Japanese'라는 말을 많이 했지요.) 말인 즉 "음식을 주문할 때는 손짓으로 하세요"라는 문장이 뒤에 생략된 것이다.

해외여행 가서 이런 경험 한두 번은 해봤을 게다. 식당에 들어가면 뭔가 맛있는 지역 음식을 먹고 싶기는 한데 벽에 붙은 메뉴가 당최 무슨 말인지 알 수가 없는 거다. 손짓으로 이것저것 가리키며 주문을 한다. 때로는 성공하기도 하지만, 대부분 '햄버거 앤 코크'로 결론이 날 때도 많다.

올어웨이 카페에서는 이런 걱정을 할 필요가 없는 대신 다른 수고가 필요하다. 예를 들어 식당에 가서 김치찌개가 먹고 싶을 때 메뉴판이 없다면 어떻게 할까?(이곳에 김치찌개는 없습니다.) 손으로 냄비 모양의 둥근 원을 그리고 적어도 김치는 알 테니 '김치' 하며 냄비에 넣는 시늉과 파를 착착 써는 행동, 돼지 흉내를 낸 다음 척 잘라서 냄비에 넣고 가스레인지를 켜는 시늉을 하지 않을까? 그렇게 주문을 마치면 기대에 찬 눈빛으로 과연 주방에서 뭐가 나올지 기다리는 것이다. 올어웨이 카페는 바로 이러한 행위에서 착안한 작품이다.

서로 말이 통하든 통하지 않든 작품에 참여한 사람은 손짓과 눈빛으로 주문을 하고 나오는 음식을 불평하지 않고 먹어야 한다. 가격은 무조건 500엔.

제대로 된 음식이 나올 확률은 높지 않지만, 확실한 건 이 과정에서 우리가 예술가와 커뮤니케이션을 하기 위해 평소라면 어색해서 시도조차 하지 않았을 노력을 기울인다는 점이다. 여기에는 단순히 음식을 주문하는 퍼포먼스를 넘어서는 의미가 있다. 소통 수단으로서 언어는 훌륭한 방법이지만, 동시에 동일 언어 밖의 사람들과는 단절된다는, 어떤 의미에서는 장벽이 생겨버린다는 사실을 일러주는 것이다. 즉, 올어웨이 카페는 예술을 통해 이 벽을 한번 넘어보자고 제안한다. 주문 끝에 제대로 된 음식을 받는 순간 찾아오는 주변의 박수와 쾌감은 장벽을 넘어 타인과 성공적인 커뮤니케이션이 이루어진 것에 대한 보상, 그리고 맛있는 음식을 시식하는 것으로 마무리되니, 꽤 매력적이고 배까지 든든해지는 작품이다.

예 술 제 의 소 울 푸 드 | 우 동

　　먹는 얘기가 나와서 하는 말인데, 다카마쓰는 우동으로 유명한 도시다. 어디선가 한 번쯤은 '사누키 우동'을 들어봤을 터. 사누키는 이 지역의 옛 이름이다. 옛날부터 질 좋은 밀가루(애석하게도 요즘은 호주산을 쓴다죠)와 국물을 우려낼 멸치 등이 풍부하게 나는 덕에 우동으로 유명한 고장이 되었다니 맛이야 두말하면 잔소리랄까.

　　『하루키의 여행법』이라는 책을 보면 무라카미 하루키도 이곳으로 우동 여행을 왔었다. 물론 하루키의 젊은 시절 이야기지만 그는 다카마쓰 주변에서 열 곳 이상의 우동집을 찾아다니며 우동을 계속 먹었는데, 그의 말에 따르면 감기 걸린 일행이 코를 풀면 우동 면발이 코로 나오는 게 아닐까 싶을 정도로 먹었다고 하니 아름답지는 않지만 왠지 그 모습이 상상이 간다. 탱탱하기로 둘째가라면 서러울 쫀득한 사누키 면발이 배 속에서 똬리를 틀며 차곡차곡 쌓이다가 코를 푸는 순간 외부로 발사되는 장면. (말하고 나니 좀 그렇기는 하네요.)

　　또 우동이라면 가가와현을 배경으로 한 「우동」이라는 영화도 있다. 뉴욕에서 배우로 실패한 주인공이 고향으로 돌아와 「우동 순

레기」라는 기사를 잡지에 기고하면서 뜻하지 않게 우동 붐을 일으킨 다는 내용이다. 전국에서 수많은 사람들이, 오토바이족까지 찾아와 우동집마다 긴 줄을 서고 조용하던 마을은 이내 시끌벅적해진다. 그렇게 형성된 우동 붐은 사람들의 일상이 무너지는 부작용을 낳기도 하다가 결국에는 조용히 가라앉는다. 영화는 이후에도 우동을 만들던 아버지가 돌아가시고 그 맛을 재현하려는 주인공의 노력과 성공 이야기로 이어진다.

내게는 우동이 이번 예술제와 겹치는 느낌이 들더라. 세토우치 트리엔날레도 세계적인 행사로 성장해 해마다 세계 각지에서 여행 객들이 찾아오는 붐이 일었다. 너무 많은 외지인들이 찾아오는 탓에 일상을 침해당한 주민들의 불평 또한 없지 않다. 또 영화 속 주인공이 우동 기사를 쓰면서 사진을 전혀 넣지 않고 사람들의 상상을 불러일으킨 것처럼, 미술관들 역시 사진을 찍지 못하게 하여 현장에 방문했을 때 놀라움을 배가시키려는 전략을 택한 곳들도 있다. 그러면 우동 붐이 잦아들 듯 이곳의 인기 또한 언젠가는 저물 텐데, 그때 섬들은 어떻게 대처할까? 예술제는 과연 어떤 질문을 던지게 될까? 아마 올해 섬들을 다니면서 그 답을 찾아봐야 하지 싶다.

영화도 봤겠다. 하루키 에세이도 읽었겠다. 다카마쓰에 왔으니 우동을 안 먹을 수 없지. 어떤 우동을 먹을까? 뜨거운 국물에 말아먹는 가케우동, 날달걀을 풀어 쓰유에 찍어 먹는 붓가케 우동…… 종류도 많고 맛집도 여러 곳이다. 유명한 집들을 가보면 좋겠지만 예

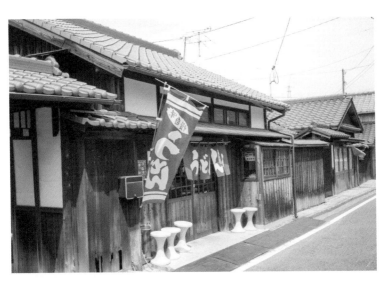

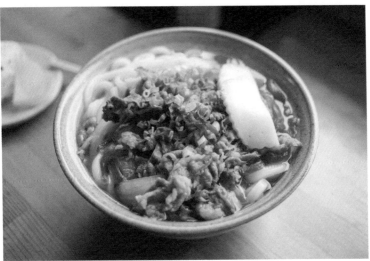

술제 사이에 잠시 짬을 내야 하니 저녁 무렵 항구에서 가까운 집을 찾아보는데, 우동가게가 참으로 많다. 아케이드 거리를 걷다가 이곳은 우동의 천국이니 적당히 아무 데나 들어가도 맛을 내주리라 기대하며 발길 닿는 식당으로 들어섰다. 올어웨이 카페에서처럼 용기를 냈더라면 시원한 국물에 간장을 넣어 먹는 우동이라든지, 무를 강판에 갈아먹는 것이라든지 다양한 시도를 해볼 수 있었겠지만, 도대체 그런 우동은 어떻게 손짓으로 말할 수 있단 말인가, 생각하면서 "가케우동" 하고 간단하게 주문했다.

쟁반 하나를 들고 우동 면 하나를 주문하니 다진 파를 올리고 국물을 부어준다. 옆으로 옮겨 새우튀김 하나, 야채튀김 하나를 골라 우동 위에 얹으면 끝. 가격은 모두 합쳐 500엔. 자리에 앉아 후루룩 소리를 내며 면발을 입에 넣고 씹으니 역시 탱탱한 식감이 좋다. 국물에 젖은 튀김 역시 그저 눅눅해지려니 했는데, 국물과 섞이면서 구수한 맛이 더해진다. 이래서 우동 위에 튀김을 올려 먹는군. 비록 다양한 시도는 못했지만 그저 일반적인 우동 맛도 괜찮았다.

다카마쓰에 와서 유명 식당들의 우동 맛을 보려면 시에서 운영하는 우동버스를 타면 된다. 주중에는 오전·오후 나눠서 하루에 두 군데씩, 주말에는 하루 일정으로 지역의 여러 우동 가게를 둘러보는 프로그램이다. 가게들이 시 외곽에 있는 경우가 많아 교통편을 알아보는 것도 쉽지 않고 인기가 높아 재료가 떨어지면 바로 문을 닫는다니, 차를 빌리지 않는다면 우동버스도 좋은 선택이 될 것이다. 나도 가을 회기에 다시 오면 꼭 우동버스를 타봐야겠다. 아침부터 한

가하게 우동을 먹으면서 도시를 다니면 어떤 기분이 들지 궁금하다.
이번 예술제에서는 먹는 것도 예술이니까 말이다.

한
여
름
의
음
악
공
연

메
기
하
우
스

예술제는 회화, 조각, 설치미술, 음식, 분재, 공연 등등 다양한 분야의 작품을 아우른다. 여기에 음악 또한 빠질 수 없다. 메기지마의 '메기하우스MEGI HOUSE'(Artwork No.042, 아이치 현립예술대학 세토우치 아트프로젝트팀 작)가 음악 공연을 주로 담당한다.

여행 전 행사 일정표를 보고 메기하우스에서 구미 오치모토 아이치음대 교수의 공연이 열리는 날로 일정을 맞췄다. 나는 음악에 문외한이라 그분이 어떤 분인지도 모르고 예약을 했는데, 안다고 해서 그날의 음악이 크게 다르게 느껴지지는 않았을 것 같다. 가만히 있어도 땀이 흘러내리는 7월말 오후 2시에 봄에 이어 메기지마를 다시 찾았다.

메기하우스는 야외 공연장이다. 작은 집 한 채와 넓게 깔린 마루로 이루어졌는데, 날이 좋은 계절에는 야외 마루에서 공연을 하고 오늘같이 더운 날에는 집 안에 그랜드 피아노며 악기를 들여놓고 연주를 한다. 물론 벽이 없어 집 안이나 밖이나 덥기는 마찬가지다.

배 시간을 잘못 맞춰 조금 늦게 도착했다. 서둘러 메기하우스의

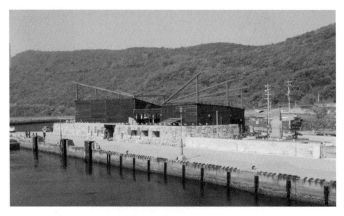

여름에 다시 찾은 메기지마.

담장을 돌아 건물 입구로 들어가는데 피아노 소리가 담을 타고 넘어
왔다. 순간 늦었으니 빨리 들어가야지, 라는 생각보다 설마 계속 이
런 곡만 연주하지는 않겠지 하는 생각이 먼저 떠올랐다. 그때 들리
던 긴 '음악'이라기보다 그냥 '소리'(소음이라고 하고 싶지만 더운 날 고
생하신 연주자에 대한 예의가 아니다 싶어서)에 가까웠다. 현대음악.
사실 나는 음악에 조예가 깊지 않아 현대음악이라면 특별히 찾아 듣
는 편도 아닌데, 막상 그런 자리에서 만나니 좀 엉거주춤하게 되더
라. 날씨도 그렇고 이런 땀나는 날 현대음악 듣다가 더위 먹는 거 아
닌가 싶기도 하고.

　　불안한 마음을 안은 채 조용히 건물 안으로 들어가니 이미 스무
명이 좀 안 되는 사람들이 모여 연주를 듣고 있었다. 세계 초연이라

메기하우스로 가는 길.

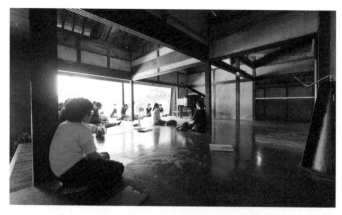

고택을 개조해 만든 메기하우스는 공연장으로 활용되고 있다.

는 설명이 붙은 짧은 연주가 끝날 때마다, 박수 치는 타이밍이 맞나 싶기도 하고, 더운 날씨에 꾸벅꾸벅 조는 사람들도 있고, 몸을 앞으로 숙인 채 열심히 듣는 여고생도 있었는데, 연주는 잘 모르겠지만 아무튼 그날 일본의 옛집을 리모델링한 어둑한 공간에서 울리는 소리는 나름 공간과 조응하는 면이 있었다.

　　조용히 뒤편에서 사진을 찍다가 마루로 나가 작은 나뭇가지가 드리운 그늘에 앉았다. 그때 연주자가 그날 유일하게 멜로디가 '느껴지는' 쇼팽의 「야상곡」을 연주했다. 잔잔하고 부드러운 멜로디가 흘러나오자 에라 모르겠다 하며 마루에 벌렁 누워버렸다. 야외 공연장의 장점이라고 하면 이런 게 아니겠는가. 음악 사이로, 담 너머로 사람들이 떠들며 지나가는 소리, 풀벌레 울음소리가 조용히 들리고,

메기하우스는 벽이 없어 안과 밖이 자연스레 연결된다.

뜨거운 태양, 바람에 나뭇가지가 흔들리는데, 시원한 맥주 한잔이
있었더라면 거의 완벽한 순간이 아니었을까 싶다.

연주가 끝나자 아마 그날 나온 것 중 가장 큰 박수가 나왔던 것
같다. 이어서 다시 꿍꽝거리는 현대음악으로 바뀌었지만.

기
억
의
전
시

오
시
마

　　오늘도 여느 날처럼 아침 일찍 다카마쓰항으로 갔다. 오늘은 오
시마로 출근한다. 그런데 오늘 출근길은 평소와 조금 다르다. 사람
들을 실어 나를 페리 대신 어선 서너 척이 우리를 맞는다. 오시마는
섬의 특별한 사정으로 다른 섬에 비해 오가는 사람이 많지 않아 정
기적으로 다니는 배편이 없다. 티켓을 파는 창구가 따로 없고 근처
안내센터에서 방문 신청을 하면 배를 탈 수 있다.

　　커다란 페리를 탈 때는 몰랐는데, 작은 배는 바다에 떠 있는 작
은 잎사귀 같은 것이더라. 항구에 이는 파도를 따라 삐걱거리며 위
아래로 오르락내리락 하는 배를 보고 있자니 멀미라도 할까 싶어 걱
정이 들었는데, 어선 세 척이 파도를 가르며 질주하자 나름의 박력
에 그런 기분은 슬그머니 사라져버렸다. 그렇게 10여 분을 달리니
다카마쓰항에서 가까운 오시마에 도착했다. 소박한 항구에는 자은
어선 몇 척이 한가로이 찰랑거리고 있다. 조용하다. 누가 오시마의
첫인상이 어땠느냐고 묻는다면 "참 조용하더군요"라고 할 만큼. 사
람은 한 명도 보이지 않고 방파제에 막힌 파도마저 잔잔해져 거짓말
을 조금 보태면 정적 소리가 쨍 하고 들릴 것 같았다.

오가는 사람이 많지 않아 인적 드문 오시마 바닷가.

배에서 내리자 자원봉사자들이 손짓하며 우리를 맞았다. 다른 섬들에서는 관람객들이 항구에 내려 자유롭게 작품들을 찾아 이동하지만, 이곳에서는 자원봉사자들의 해설을 들으며 함께 움직여야 한다. 스무 명 남짓한 사람들이 멋지게 자란 소나무 아래 모이자 자원봉사자들 중 한 분이 자기소개를 하고 섬 탐방이 시작되었다. 나는 사람들의 후미에서 천천히 따라갔다.

섬 어디선가 아까부터 학교 교정에서 수업 시작을 알리는 노래처럼, 잔잔한 멜로디가 계속 흘러나왔다. 부드럽지만 신경 쓰이는 노래. 이어 길 위에 페인트로 그어진 하얀 선이 눈에 들어왔다. 아스팔트의 검은색과 대비되어 눈에 띄는 흰 선. 선은 항구를 빠져나와

주변 건물들의 입구로 연결되더니 다른 길들과 만나고 이어지고 나
뉘지기를 반복하면서 건물 사이로 사라진다. 섬의 거의 모든 길에
그어진 선이다. 사실 도로 위에 선이 그어졌다고 누가 신경이나 쓰
겠느냐마는, 여행 오기 전 선이 그어진 이유에 대해 어느 정도 파악
을 하고 온 터라, 선들의 풍경을 눈으로 직접 확인할 때의 느낌은 예
사롭지 않았다.

　이 섬은 예술제가 열리는 여타의 섬들과는 조금 다른 성격을 갖
고 있다. 오시마는 한때 섬 전체가 한센병 환자들을 격리 수용하던
요양소였다. 현재 명칭은 '오시마 청송공원'. 한때 700명을 넘어서
던 입소자들은 현재 80여 명 가량이 남아 있다. 이들은 이미 병이 완
치되어 더 이상 환자가 아니라 입소자들이라 불린다.

　이곳의 시설은 카페가 하나, 전시장이 한 곳, 추모 공간 한 곳이
전부로, 나머지는 모두 이곳 입소자들을 위한 것이다. 여느 섬들처
럼 주민들이 살아가면서 만들어진 골목 풍경이라든지, 식당이나 가
게 따위는 기대할 수 없다.

　요양소라면 아픈 환자들을 따뜻하게 돌보고 병을 치료하기 위
해 따스한 햇볕 아래 휴식을 취하는 이미지가 떠오르지만 한센병에
관해서라면 이야기가 좀 다르다. 1800년대 후반 한센병의 정체가
밝혀진 후 치료제가 발명되기 전까지 환자들은 사회로부터 근절되
어야 할 대상이었다. 일본 역시 한센병 관리는 치료보다는 격리 수
용에 주력했는데, 이들에 대한 격리 수용 조치의 역사는 1906년으

로 거슬러 올라간다. 당시 러·일전쟁 승리 후 일본 정부는 한센병은 문명국인 일본에 맞지 않는다며 부랑 환자를 단속·격리할 목적으로 '나병 예방에 관한 건'이라는 법률을 제정하고 전국을 다섯 구역으로 나눠 요양소를 설립했다. 여기에 환자들을 강제 입소시켜 독실에 가두거나 중감방, 형무소에 보내고, 식사를 주지 않고 굶기거나 입소자의 생활을 감시·감독, 심지어 단종수술까지 했다고 하니 요양소라기보다는 수용소나 형무소에 가까웠다.

요양소의 위치 또한 환자들이 절대로 도망갈 수 없는 섬이나 구릉지에 숨겨두었다. 우리나라 삼청교육대가 떠오르는 대목이다. 오시마 역시 섬이라는 조건 덕에 요양소가 들어왔던 것 같다. 사실 여기까지는 굳이 일본만의 상황은 아니었다. 세계 여러 나라가 치료제가 발명되기 전까지 나병 환자들을 강제로 격리하는 정책을 추진했으니 말이다. 하지만 일본의 문제는 치료제가 발명된 후에도 제국주의, 국수주의 경향으로 순수혈통에 대한 추종의 분위기 속에 환자들을 강제로 격리하는 정책을 그대로 유지한 점이다.

1996년에 일본의 환자, 변호사와 시민, 사회단체 등의 노력으로 결국 나병 예방법은 폐지되고 입소자들은 거주 이전의 자유를 얻게 되었다. 90년 만의 일이다. 오시마에 사람들이 자유롭게 왕래할 수 있게 된 것도 이때부터다. 하지만, 한센병의 후유증으로 눈이 멀고 손과 발 등이 변형된 상태에서, 단종정책으로 동거할 자식마저 없는 이들의 사회 복귀가 성공할 가능성은 거의 없다.

그리고 병 자체보다 무서운 게 이들에 대한 사회적 편견과 혐오

오시마에는 시력이 약해져 거동이 불편한 입소자들을 위해
길 위에 흰색 선이 그려져 있다.

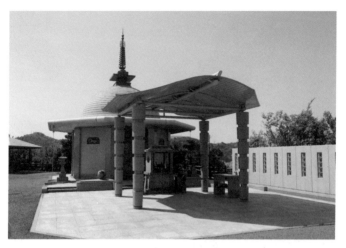
오시마 추모 공원 정경.

다. 실제로 사회로 나갔던 이들이 식당에서 쫓겨나는 등 사회적 편견에 못 이겨 다시 요양소로 돌아온 경우도 있다. 제1회부터 예술제에 참가한 오시마는 바로 이런 아픈 기억 위에 서 있다.

길 위에 그려진 하얀 선 위를 걸었다. 하얀 선은 시력이 약해져 거동이 불편한 이들이 길을 잃지 않도록 그어놓은 슬픈 선이다. 사람들과 길을 가다가 잠시 이들이 눈이 어둡다는 사실을 잊고 가이드로 함께 동행하던 입소자에게 지도를 펼치고 산 정상에 있는 추모비까지 가려면 얼마나 걸릴까 하고 길을 물었다. 두꺼운 안경을 쓴 그분은 잠시 당황스러운 기색으로 안경을 고쳐 쓰고 눈을 잔뜩 찌푸려

옛 입소자들의 거주지를 개조해 만든 섬의 유일한 전시 공간, 갤러리15.

시력을 모았다. 그제야 나도 실수했구나 깨달았는데, 그렇다고 눈이 잘 안 보이시죠 하면서 지도를 거둘 수도 없어서 엉거주춤 지도를 받쳐 들고 그 위를 천천히 짚어가는 그의 손가락을 바라보고만 있었다. 결국 힘없는 미소를 지으며 지도를 거두는 그의 얼굴을 보는 순간 미안함이 몰려들었다.

오시마를 여행하는 것은 선을 따라가는 여행이고 그래서 이늘의 아픔에 동참하는 여행일지도 모른다는 생각이 들었다. 해설자를 따라 돌아가신 분들의 납골당 앞에서 잠시 고개를 숙이기도 하고 설명도 들으면서 20여 분을 걸어서 옛 입소자들의 거주지를 개조해 만든 섬의 유일한 전시 공간인 '갤러리15'에 도착했다.

　미술관이 상처 입고 아픈 기억을 드러내는 방식은 여럿 있다. 죽은 이들의 옷가지를 모아 거대한 무덤을 만들기도 하고, 끝없이 펼쳐진 추상화된 대리석 묘비들 사이로 관람객을 거닐게 하기도 하며, 그들의 이름을 단단한 벽에 새겨 두기도 한다. 때로는 어두운 공간에 죽은 이들의 얼굴을 하나씩 띄우는가 하면, 피를 흘리는 밀랍인형 등과 고통에 찬 신음소리로 테마파크 같은 분위기를 조성하는 곳도 있다. 여기에 정답이 있을 리 없지만, 방식이야 어떻든 간에 고통의 감정을 극적으로 드러내는 게 대부분이다.

　하지만 오시마를 기획한 다카하시 노부유키(현 나고야 조형대학

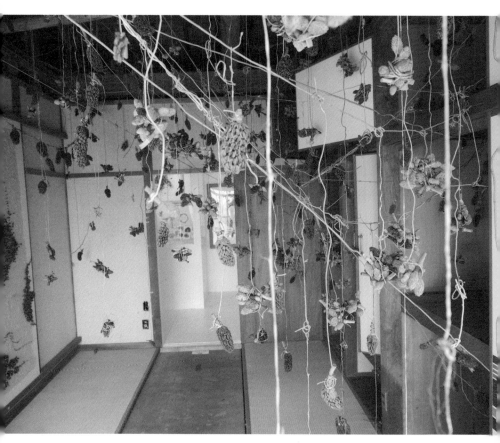

과거의 기억을 담담하게 전시한 갤러리15의 전시 팡경.

교수)는 극적인 감정의 노출 대신 과거의 기억을 담담하게 기술하는 방식을 택했다. 이들의 삶이 얼마나 비참하게 억압받았는지 보라며 분노하지 않고 마치 일기를 쓰듯 차분하게 보여준다.

　예술을 통해 상처받은 이들의 치유를 돕는 게 이곳을 기획한 교수의 전문 분야지만, 처음 오시마 프로젝트를 맡았을 때는 그도 뭘 어떻게 해야 할지 전혀 감을 잡을 수 없었다고 한다(사실 저도 처음에 이 섬에 대해서 뭐라고 써야 할지 모르겠더군요). 그러다 차츰 입소자들과 함께 시간을 보내고 이야기를 나누고 교유하면서 외부에 전해지지 않은 섬 자체의 메시지가 있음을 느꼈다고 한다. 내부에 메시지가 있으니 다른 섬들처럼 외부에서 작품을 들고 와서 전시할 게 아니라 섬 자체의 이야기를 어떻게 외부로 전달할지를 고민했다고. 그리하여 다카하시 교수는 외부와 공감대를 만드는 일을 첫 번째 목표로 삼았다. 오시마의 특성상 섬은 외부와 단절 상태였다. 과거에는 물리적으로, 이후에는 정신적으로. 이런 상태에서 섬과 외부를 연결하는 공감대를 만들지 못하면 프로젝트는 성공할 수 없었다.

　프로젝트의 또 다른 목표는 오시마 잊지 않기다. 현재 오시마에는 80세가 넘은 고령의 입소자들이 대부분이다. 이분들이 돌아가시고 나면 섬은 결국 잊힐 텐데, 사람으로 치면 대가 끊기는 것이다.

　공감대 형성과 오시마 기억하기를 고민한 작가는 '상냥한 미술 やさしい美術 프로젝트'의 일환인 '인연의 집つながりの家'이라는 프로젝트를 내놓았다. '상냥한 미술 프로젝트'는 나고야 조형대학 졸업생들과 지역 유지를 중심으로 시작된 것으로, 예술을 통해 병원과 지역

섬 주민, 요양소 직원, 관람객 들이 서로 만날 수 있는 곳, 시요루 카페.

을 잇거나 좋은 환경을 조성하는 데 앞장선다는 취지를 갖고 있다. 이 프로젝트의 일환인 '인연의 집'은 오시마와 외부를 연결하고, 과거와 현재, 더불어 미래가 연결되기를 바라는 마음으로 기획되었다. 이로써 섬의 역사가 잊히지 않고 다음 세대로 이어지기를 소망하는 것이다.

인연의 집은 '가이드' '시요루 카페cafe SHIYORU'(Artwork No.118) '갤러리15 바다의 메아리GALLERY15 "Sea Echo"'(Artwork No.117) 등 세 부분으로 이루어지는데, 제1회 예술제 때부터 크게 달라진 건 없다고 한다. 그중 가이드는 섬의 이야기를 외부인들에게 들려주는 역할을 한다. 다른 섬과는 달리 이곳에서는 과거를 명확하게 전달하는

게 중요하니 가이드의 임무가 막중하다.

시요루 카페는 섬 주민, 요양소 직원, 관람객 들이 서로를 만날 수 있는 장소다. 예술제 이전에는 이들이 모두 모여 얼굴을 맞댈 수 있는 장소가 없었다. 이곳에서는 섬 주민들이 예전에 만들어 먹었던 추억 속의 과자를 판매해 먹거리를 통해 이들의 기억을 공유한다.

갤러리15는 섬의 유일한 전시장이다. 과거 이곳에서 살았던 입소자들의 주택을 개조해서 만들었다. 단층 건물에 낮은 박공지붕, 그 안에는 손에 잡힐 듯 가깝지만 갈 수 없었던 다카마쓰항을 찍은 희미한 사진들, 입소자들이 사용했던 수저며 무료한 시간을 보내며 즐겼을 바둑판 등 일상의 물건들이 전시되어 있다.

전시장 한편에는 격리된 섬의 운명처럼 섬을 떠날 수 없었던 작은 배가 놓여 있다. 마치 시간이 멈춰 담담하게 과거를 전하는 듯하다. 연결하는 집 프로젝트는 2013년에 '일본 굿 디자인상'을 받았다.

전시장을 돌아 마당으로 나왔다. 한가한 바람이 불고 해가 찬란하게 비추는데, 마당 한가운데에는 콘크리트로 만들어진 해부대가 놓여 있다. 오랫동안 바다에 잠겨 있었던 탓에 표면은 거칠어졌고 한때 누군가의 살을 갈라 흐르는 피가 고였을 작은 틈에는 부식한 철근에서 흘러나온 녹물이 비명처럼 번져 있다. 작품들은 인간으로서 인정받지 못한 단종정책 속에서도 슬픔과 기쁨, 고통을 느끼는 인간이 살아 있었음을 알아달라고 말하고 있었다.

오시마를 조사하면서 흥미로운 사실 하나를 알게 되었다. 트리

전시장 밖에 놓인 해부대의 갈라진 틈이 마치 아픈 과거의 기억을 말하는 것 같다.

엔날레의 총괄 디렉터인 기타가와 후라무가 오시마를 "트리엔날레의 상징적인 장소" "오시마를 보지 않고서는 트리엔날레를 말할 수 없다"라고 말한 점이다. 오시마가 대체 무엇이기에 그가 그런 이야기를 했을까? 예술제의 모토가 '바다의 복권' '예술을 통한 섬의 재생'인데, 오시마를 보지 않고서는 예술제를 말할 수 없다는 것은 다시 살아나는 섬이라는 측면에서 오시마가 어떤 특별한 의미를 가진다는 뜻일까? 오시마는 예술제의 의미를 어떻게 받아들이고 있을까? 섬의 주민들은 프로젝트를 어떻게 생각할까? 이런 물음들이 줄곧 머릿속을 떠나지 않았다.

이에 대한 정확한 답이 될지는 모르겠지만, 2013년 트리엔날레

오시마 자료관 풍경.

가 끝난 후 어느 신문에 오시마 입소자인 노무라 씨와의 인터뷰 내
용이 실렸다.

노무라 씨 역시 처음에는 예술제를 한다고 과연 손님들이 올까
반신반의했다고 한다. 하지만 멀리서 많은 사람들이 찾아와서 지금
까지 입소자들 스스로가 하찮다고 생각하던 것들, 누구한테 보주기
도 뭐했던 것들(죽은 옛 환자들 사진, 그들이 사용했던 낡은 숟가락 등
의 생활용품, 생체실험을 했던 콘크리트 수술대의 갈라진 틈 등)을 가만
히 응시하면서 눈물을 흘리고 아픔을 공감해주는 것을 보면서 많은
것을 느꼈다고 한다. 흘러간 삶이 헛된 것은 아니었구나 하는 생각,
뭔가 의미 있는 일을 한다는 느낌, 자존감, 살아갈 용기 등등. 트리
엔날레가 외부인의 시선만이 아니라 주민들의 생각도 변할 계기를
마련한 것이다. 이제 오시마의 주민들은 자신들의 주변을 청소하고
화단을 만들고 찾아오는 손님을 위해 소박한 음식을 마련하며, 노인
밖에 남지 않은 섬의 미래에 대해 걱정한다.

외부에서 멋진 미술관을 들여오거나, 유명 작가를 초대해서 작
품을 남겼다면 어땠을까? 아마 좋은 작품을 보러 관광객들은 오겠
지만, 주민들은 주변으로 밀려나고 외부와 가로막힌 벽은 여전하지
않았을까. 섬은 예전과 변함없이 금지된 장소인 채로 말이다.

트리엔날레 총괄 디렉터인 기타가와 후라무 씨가 오시마를 중
요하게 생각했던 이유는 아마도 그가 생각하는 예술제의 역할이 이
곳에서 아주 명확하게 드러나기 때문이리라. 다시 말해 트리엔날레
가 주민들 스스로 자신의 삶을 돌아보고 자부심을 느끼며 스스로 뭔

가를 하겠다는 의지를 갖는 단초가 되었던 것이다.

다른 이야기지만, 글을 쓰면서 어처구니없는 기사 하나를 읽은 적이 있다. 우리나라 모 지자체에서 쪽방촌에 외부인을 위한 생활체험관을 설치한다는 내용이었다. 쪽방촌이라는 곳은, 알다시피 경제적인 이유로 정주권을 확보하지 못한 사람들이 도시 언저리에 마지못해 머무는 장소다. 내부로의 진입을 꿈꾸지만 어쩔 수 없이 외부로 밀려나는 곳, 불완전한 삶의 터전이다. 이곳에서 부모를 동반한 아이들이 하루를 묵으며 옛 생활공간을 체험한다는데, 결론부터 말하면 가난을 상품화한다는 여론의 뭇매를 맞고 '○○시 동구 옛 생활체험관 설치 및 운영 조례'는 폐기되었다. 지자체에서는 '구도심에 맞는 체험관을 조성하면 자연스럽게 지역을 찾는 사람이 늘고 다른 관광지와도 연계해 지역 경제가 활성화될 것'이라며 나름 쪽방촌의 재생이라 부를 만한 뭔가를 기대했는지는 모르지만, 사실 조례가 통과됐더라면 해외 토픽에 날 만한 일이었을 게다. 씁쓸하다는 말 외에 달리 부르기도 뭐한 일련의 사태를 지켜보다 보니 '재생'이라는 주제가 참으로 어렵다는 생각이 들었다.

물론 관에서도 낙후된 상황을 어떻게 개선해야 할지 지역에 대한 고민을 많이 했을 것이다. 하지만 이들이 찾아낸 방식은 그곳의 주민들을 대상으로, 구경거리로 삼는 방식이었다. 그곳에 사는 사람들은 가끔씩 찾아오는 외지인들이 자신들을 마치 인생의 실패자 쳐다보듯 던지는 눈길을 견딜 수 없었을 것이다. 그리고 부모들은 함

께한 아이들에게 공부 안 하면 저렇게 된다, 뭐 이런 말이나 해주지 않았을까. 이런 상황에 체험관을 짓는다고 한들 그게 유지될 수 있을까 의심스럽다.

　재생이란 그 층위가 다양하여 일반화할 수는 없지만, 오시마를 보다 보면 어쩌면 대단한 공간을 만들고 경제적으로 윤택하게 해주는 게 아닐 수도 있겠다는 생각이 든다. 단지, 주민들이 스스로를 돌아보고 이곳을 바꾸고 싶다는 작은 용기를 갖게 하는 것, 기분이 바뀌게 하는 것. 그리고 그들 주변에서 우리가 할 수 있는 일은 이를 위해 시작점을 만드는 일일 수도 있다. 물론 이조차도 어려운 일이겠지만, 적어도 쪽방촌에 생활체험관을 짓는 일과는 무관할 것이다. 아무튼 오시마는 100만 명이 넘게 찾은 2016년 제3회 트리엔날레를 맞았고, 그 주체는 이곳의 주민들이었다.

한센병 회복자 국립요양시설이 있는 오시마. 자원봉사 서 포티인 고에비타이(こえび隊)의 가이드 투어를 통해 오시 마의 역사를 살펴볼 수 있다.

교통 정보

섬 내에서는 도보로만 이동 가능. 매달 둘째 주 주말에 작품을 공개하므로 고에비타이에 신청.

고에비타이 신청
tel: 087-813-1741
e-mail: info@koebi.jp

물품 보관

섬 내에는 물품보관소가 따로 마련되어 있지 않으므로 다카마쓰 항 주변 코인로커 등을 이용.

숙박 정보

섬 내에는 숙박시설이 없다. 숙박을 원하는 경우에는 다카마쓰시 주변의 숙박시설을 이용하면 편리하다. 자세한 내용은 아래의 사이트 참조.

가가와현 관광협회 http://www.my-kagawa.jp

가을

이부키지마

아와시마

다카미지마

혼지마

가
을
회
기

2016년 11월에 가가와현 마루가메丸亀시를 찾았다. 마침내 예술제의 마지막 회기다. 마루가메는 가가와 서편 섬들로 여행을 떠나는 출발지다. 봄, 여름 회기 때 베이스 기지였던 다카마쓰의 역할을 맡은 셈이다. 징검다리처럼 띄엄띄엄 옆으로 늘어선 서편 섬들은 섬 아래로 가까운 항구를 하나씩 끼고 있어 반드시 마루가메에서 여행을 떠날 필요는 없지만, 다카마쓰 공항에서 그곳으로 바로 가는 공항버스가 있어 나같이 외국에서 예술제를 찾는 이들이 접근하기 편리하다는 장점이 있다.

마루가메를 구글 지도에서 처음 봤을 때 발음이 참 낯설었다. 후쿠오카라든지 히로시마, 오사카 등의 대도시는 어느 정도 익숙하지만 일본 소도시로 들어가면 이토이가와糸魚川라든지 쓰루가敦賀시 등 지명이 무척 생소하게 다가온다.

이해할 수 없는 외국어가 그렇듯이 입안에서 굴러가는 어정쩡한 발음은 나도 모르게 도시에 대한 엉뚱한 상상을 하게 하는데, 받침이 없어 부드러운 소리가 나는 마루가메는 뭔가 둥글둥글 잘 굴러갈 것만 같고, 그곳에 사는 주민들은 다 성격이 원만하지 않을까, 그

래서 자동차 접촉사고가 나더라도 '하하, 이거 참 죄송하게 됐습니다' '아니요, 제가 미처 못 봤는걸요' 하며 갈 길 가는 사람들의 모습이 떠오른다. 말이 그렇다는 거다.

예술제 마지막 회기를 즐기기 위해 11월 초 어느 일요일 저녁 다카마쓰 공항에 내려 마루가메로 가는 버스에 몸을 실었다. 한 달 정도 짧은 가을 회기가 지나면 2016년 세토우치 트리엔날레도 막을 내린다. 1년 내내는 아니지만, 봄, 여름을 거쳐 가을에 이르는 동안 힘들게 준비했던 주최 측이나 자원봉사자들, 나같이 계절마다 찾아오는 관람객들은 아쉬우면서도 마음 한편으로는 '마침내……' 하는 시원한 면도 없지 않을 것이다.

해가 짧아져 6시가 조금 넘자 황혼이 들판을 붉게 적시더니 도시에 도착해 버스에서 내릴 무렵 거리는 온통 캄캄한 밤이 되었다. 아직 8시도 안 되었건만, 인적 없는 도로에 노란색 가로등만 힘들게 거리를 밝히고 있었다. 주변에 늘어선 그리 높지 않은 건물에도 불 밝힌 창이 많지 않다. 사람 없는 횡단보도에서 신호등만 혼자 초록색에서 붉은색으로, 다시 초록색으로 무심하게 바뀌고 있었다. 캄캄한 거리의 간판들 사이로 바람이 세차게 불었다. 뜨거웠던 여름 더위는 어디로 갔는지 11월 초의 저녁 바람에 점퍼 깃을 세웠다.

외국의 낯선 도시에 첫 발을 디딜 때면 아무것도 가진 것 없이 낯선 도시에 도착하여 비밀을 간직하는 것을 꿈꾼다는 장 그르니에의 글이 떠오르곤 하는데, 바람 부는 가을, 일본 소도시의 밤거리에 서니 비밀을 간직하며 느끼는 오롯한 기쁨보다는 외로움이 먼저 찾

아오고, 비밀 따위는 바다에 던져버리고 싶더라. 지금 내게 필요한
건 불 밝힌 창 너머 벗들과 식탁에 둘러앉아 두런두런 이야기를 나
누며 후루룩 들이켤 따뜻한 우동 국물이다. 장 그르니에 선생도 이
밤에 마루가메 거리에 서게 되면 생각이 바뀔지도 모르겠다.

마
루
가
메
의
아
침

어젯밤 적막한 밤 도시는 어디로 숨었는지 아침부터 거리는 등
교하는 학생들, 출근하는 사람들로 분주하다. 배를 타려고 호텔을
나와 항구로 가는 길에 마루가메역을 지나갔다. 역전 광장 옆에는
건축가 다니구치 요시오谷口吉生가 디자인한 MIMOCA뮤지엄*이 있
다. 보통 기차역은 상업시설과 복합 개발되어 도시 중심지 역할을
하는데, 마루가메는 상가 대신 미술관을 들였다. 비싼 땅에 과감하
다면 과감한 선택이다.

다니구치 요시오는 1937년 생으로 일본의 해외 유학 1세대 건
축가에 속한다. 단순한 형태와 재료 사용으로 미니멀한 건축의 아름
다움을 제시하는 디자인으로 유명한데, 우리가 잘 아는 뉴욕 현대미
술관MoMA 증축 설계로 세계무대에 이름을 알렸다.

MIMOCA 역시 단순한 박스로 매스mass를 크게 잡고 여백을 많
이 두는 그의 디자인 스타일답게 주변 여건에 비해 덩치가 크다. 역

* 일본 현대미술의 선도자 중 하나인 이노쿠마 겐이치로(猪熊弦一郎)의 작품을 전시하기 위해 설
립한 미술관.

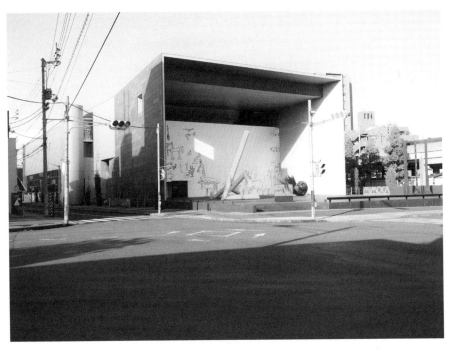

마루가메를 대표하는 현대미술관, MIMOCA.

전 광장에서 미술관을 바라보면 커다란 건물의 사각형 프레임이 얼굴을 내밀고 있다. 프레임 안쪽으로 미술관의 공동 작업자인 화가 이노쿠마의 벽화(가로세로 25×16m)가 설치되어 있다. 그 앞으로 이리저리 구부러지며 하늘을 향해 솟구치는 노란색 금속 파이프 조형물이 자칫 건조해질 수 있는 분위기를 흔들며 흥을 돋운다.

미술관은 원래 도시 외곽지역에 지어질 계획이었다. 그러다 이노쿠마의 "동시대에 생겨난 예술을 담는 미술관은 조용한 장소에 있기보다 항상 움직임이 발생하는 일상적인 장소에 있거나 사람들이 모이는 장소에 있지 않으면 안 된다"[*]라는 예술관과, 마침 당시 역 앞의 문화적 변화를 통해 도시 재개발을 모색하고 있던 마루가메 시의 구상이 맞아떨어져 장소를 역 앞으로 옮기게 되었다고 한다. 아무튼 이노쿠마 선생이 살아 있었다면 한적한 시골 섬에서 현대 예술제가 열리는 상황을 보고 생각이 좀 바뀌셨을지 모르겠네.

항구에 도착하고 여기가 맞나 싶어 부근을 서성였다. 세련된 고층 건물이 들어선 다카마쓰항에 익숙해진 눈에 마루가메항의 선착장은 뭐랄까…… 남의 집에 잠시 세 들어 사는 고시생의 방 같다고나 할까. 방 빼라면 언제라도 뺄 준비가 되어 있는 그런 느낌이다. 항구 뒤에 바짝 붙어 있는 도로와 바다 위 화물선, 그 뒤 멀리까지 보이는

[*] 이규황, 이종숙, 임채진 지음, 「Yoshio Taniguchi의 MIMOCA에 나타난 디자인 방법에 관한 연구」, 『한국문화공간건축학회 논문집』 통권 제21호(2008.03)

마루가메 페리터미널 전경.

공장들을 보고 있으니 그런 인상이 더욱 굳어진다. 아무래도 마루가메힝은 배를 타고 여행을 떠나는 이들이 주인공은 아닌가 보다.

그래도 월요일 아침 치고는 배를 기다리는 줄이 꽤 길다. 터미널에서는 예술제를 안내하는 자원봉사자들이 팸플릿을 나눠주며 손님을 맞는다. 손님의 대부분은 연세 지긋하신 할머니, 한아버지들. 혼시마에는 예술제와 관계없이 섬을 찾는 고정 손님이 있는 것 같다. 기분 좋게 맑은 가을 날. 여행 떠나는 기대감에 고조된 분위기에 따라 선착장의 목소리들도 높아간다.

천천히 마루가메항을 빠져나온 배는 오른편에 세토대교를 두

고 차가운 바닷바람을 가르며 달린다. 이곳 바다의 주인공은 단연 세토대교다. 본토와 시코쿠를 잇는 세 개의 다리 중 하나로 위아래 2단의 다리가 끝없이 바다를 가로지르는 위용이 볼만한다. 차가운 바람에도 불구하고, 세토대교가 가까워지자 모두들 갑판으로 나와 다리를 배경으로 사진 찍기에 바쁘다.

거친
항해의 흔적

간린마루호

배가 천천히 포구에 들어선다. 여느 섬들의 항구와 다름없는 풍경들. 작은 부두, 터미널이라고 부르기에 망설여지는 좀 더 작은 건물, 뒤편으로 단층의 올망졸망한 집들과 그 너머 산. 비슷한 풍경이지만, 혼지마의 예술제는 배에서 바라보이는 이곳에서부터 시작한다.

항구 왼편으로 거칠게 녹슨 작은 범선 조각이 보인다. 쇠로 된 조각을 이어 붙인 작품은 찢어진 돛이 바람에 휘날리며 팽팽한 긴장감을 담은 채 하늘에 떠 있다. 꽤나 힘든 항해를 한듯한 모습이다. 100년도 더 전에 일본을 떠나 최초로 미국에 닿은 범선 간린마루咸臨丸호의 이야기를 담은 「출항Departure」(Artwork No. 138, 이시이 아키라 작)이라는 작품이다.

간린마루호는 일본이 미국에 의해 강제로 문호가 개방된 뒤 맺은 미·일수호통상소약의 비준서를 교환하기 위해 1860년 일본 배로는 처음으로 태평양을 횡단한 군함이다. 나중에는 이민선으로 활용되다가 얼마 못 가 홋카이도 인근에서 침몰했다고 하는데, 아무튼 흑선을 타고 온 페리 제독에게 일방적으로 문호 개방을 당한 입장에

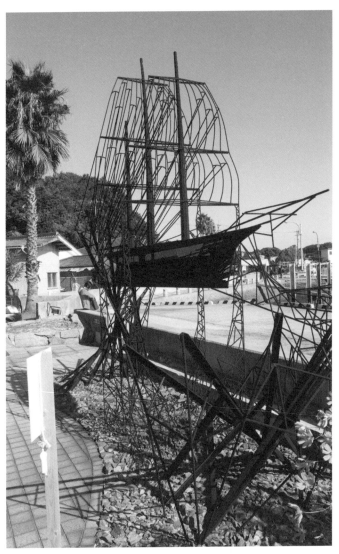

간린마루호의 이야기를 담은 「출항」 설치 전경.

서 험한 북태평양을 뚫고 상대 나라 항구에 도착했을 때는 우리도
마음만 먹으면 이 정도쯤은 할 수 있다는 통쾌한 성취감도 있지 않
았을까 싶다.

혼지마에 간린마루호의 조각상이 들어선 것은 당시 배를 몰았
던 수군들 대부분이 이곳 섬에서 차출되었기에 그 기억을 되살리는
의미에서라고 한다. 섬이 외부 세상과 맺은 관계를 보여준달까. 아
무튼 나라의 자존심을 살려야 하는 중요한 자리에 뽑힌 섬의 수군들
은 배를 모는 기술만큼은 매우 뛰어났다. 실제로 혼지마와 주변 섬
들은 예부터 시와쿠塩飽(염포)제도라고 불렸는데, 말 그대로 이 지역
은 마치 바다의 소금이 치솟는 것처럼 보일 정도로 조수의 흐름이
복잡하고 매우 빨랐다. 이런 바다에서 배를 모는 기술을 익힌 수군
들은 염포수군이라 불리며 뛰어난 항해술을 바탕으로 에도 시대부
터 지방 미곡 등의 물자 수송을 담당했다. 한마디로 배를 모는 기술
은 둘째가라면 서러운 이들이었다.

미국까지의 항해는 무척 힘들었다고 한다. 37일 동안 맑은 하
늘이 보인 것은 불과 5,6일 정도로 끊임없이 폭풍이 몰아쳤다. 항해
술이 뛰어난 염포수군이라고 하지만, 혼슈와 시코쿠 사이 내해의 조
류를 읽던 이들에게 겨울 북태평양의 거친 파도는 이전에 경험하지
못했던 세상이라 다들 몹시 당황했다. 상황은 날로 악화되어 결국
샌프란시스코에 도착했을 때는 선체가 기울어진 채였다는데, 전복
을 면한 것만도 기적이었다고.

이렇게 힘든 항해를 마친 후 대부분의 선원은 금의환향했지만,

마을의 이야기들을 간판으로 만든 모습이 눈에 띈다.

일부는 열병에 걸려 운명을 달리하고 샌프란시스코 남쪽 샌마테오 카운티의 콜마시에 묻혔다. 이들의 영혼은 먼 이국에서 안식처를 찾은 셈이다.

간린마루호에 대한 기억은 혼지마에 꽤 강하게 남은 모양이다. 마을을 돌아다니다 보면 발견할 수 있는, 마을의 작은 이야기들을 석고로 만든 둥근 '회반죽·단청 간판 프로젝트A Project of Signboards of Shikkui and Kote'(Artwork No.140, 무라오 가즈코 작) 사이에서도 간린마루호의 모습을 찾아볼 수 있다.

항구 근처 도마리泊 마을을 뒤로하고 동쪽 가사시마笠島 마을로 향했다. 다음 배 시간을 맞추기 위해 서둘렀다. 늦가을 볕에 땀이 난다. 배에 탔던 할머니들이 자전거를 빌려 타고 '오하이요' 하며 횡하니 지나쳐 간다. 나도 자전거나 빌릴 걸 그랬나. 지도에서는 그다지 멀어 보이지 않았는데, 그러고 보면 지도는 말하지 않는 게 더 많다.

가사시마 마을로 들어가려면 작은 고개를 넘어야 한다. 마을의 한쪽 면만 바다를 향해 열려 있고 삼면이 낮은 산으로 둘러싸여 있어 마을 입구는 산 사이 골짜기같이 좁다. 바다를 삶의 터전으로 삼고 육지와의 연결은 최소한의 통로만 남겼다. 외부 침입을 막기 위한 방책으로 마을을 앉힌게 분명해 보인다.

고개를 넘자 별안간 눈앞에 기와로 지붕을 이은 마을과 예스러움이 물씬 묻어나는 골목길이 나타났다. 1985년 중요 전통적 건조물군 보존지구로 지정된 곳이다. 우리나라로 치면 하회마을 정도일

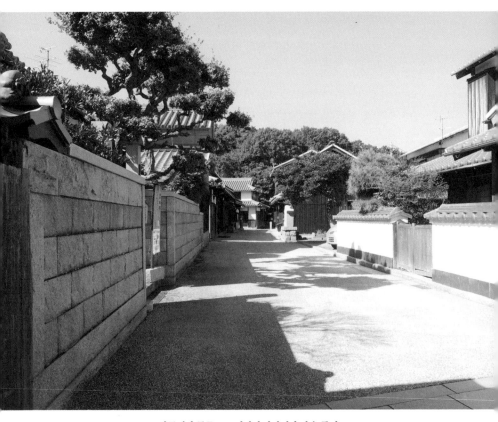

항구에서 동쪽으로 떨어진 가사시마 마을 풍경.

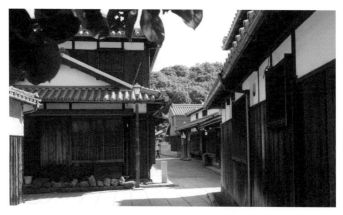

단정하면서 세련된 건물이 눈길을 끈다.

까. 옛 느낌에도 여러 가지가 있는데, 이 마을은 단정하면서 세련된
건물이 눈길을 끈다. 막새기와 문양 장식, 골목 바닥에 깔린 정연한
돌, 사선으로 만든 격자형 창틀 등 나름 멋을 부린 흔적이 여기저기
남아 있어 한눈에노 옛날에는 꽤 부자 마을이었겠구나 싶다.

혼지마는 오카야마현과 가가와현 사이, 염포제도 28개 섬들의
중심이었다. 예부터 뛰어난 조선술과 조운술을 바탕으로 물자를 수
송하는 수군의 역할을 했는데, 도요토미 막부는 어용선박으로서 연
포수군의 활동을 평가하여 650명의 선원에게 자치권을 주고 땅을
나눠주는 인명제도를 실시했다. 당시 땅은 영주나 귀족이 하사받는
것이었으니 혼지마로서는 대단한 특권을 얻은 셈이었다. 가사시마
는 이들 주민들이 모여 살던 곳으로 자치를 통해 축적한 부와 배를

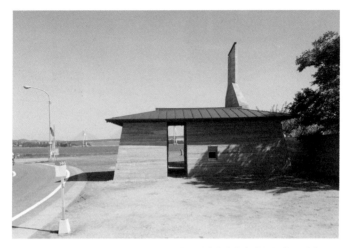

뛰어난 목수들의 솜씨가 사라져가는 것을 안타까워하며 기술을 다음 세대로
이으려는 바람을 담은 작품, 젠콘유.

만들던 목수들의 뛰어난 솜씨가 어우러지며 아름다운 마을이 만들
어졌다. 하지만 이제는 마을도 주민들이 많이 줄어 조용하고 인적이
드물다. 발을 드리운 식당 안에서 두런두런 들려오는 대화 소리를
제외하면 골목에는 사진 찍는 관광객들만 가끔 보일뿐이다. 거리보
존센터에 따르면 현재 마을의 40퍼센트 가량이 빈집으로 추석이나
명절이 되어야 뭍에 나갔던 사람들이 돌아온다고 한다.

 마을 주변에는 뛰어났던 목수들의 솜씨가 사라져가는 것을 안
타까워하며 이들의 기술을 다음 세대로 이으려는 움직임을 담은 작
품, '젠콘유×판축 프로젝트Zenkonyu×Tamping Earth'(Artwork No.146, 사이

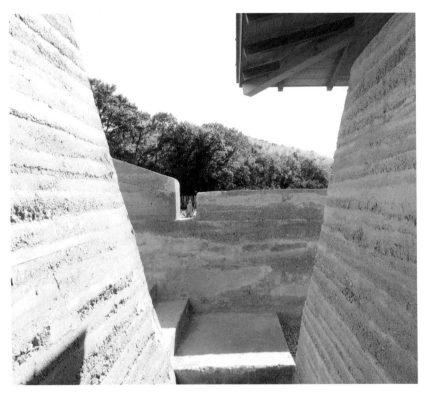

바다에서 나온 흙을 굳혀 만든 젠콘유의 벽은 마치 목수들과
자원봉사자들의 노고가 층을 이루며 켜켜이 쌓인 것처럼 보인다.

토 다다시×속 시아쿠 목수단)가 있다. 세토대교가 바라보이는 바닷가 근처에 염포제도 목수들과 많은 자원봉사자들이 바다에서 나온 흙을 형틀에 넣고 두드리면서 굳혀 만든 건물이다. 벽은 더운 여름날 그들의 노고가 층을 이루며 켜켜이 쌓인 것처럼 보인다. 첫눈에는 이곳의 용도를 도저히 알 수 없었다. 전망대라기에는 높이가 낮아 보이고 창고라기에는 문들이 꼭꼭 잠겨 있다. 뭐라도 하려고 만들었겠지 했는데 나중에 알고 보니 목욕탕이라고.

작가인 사이토 다다시齊藤正 씨는 20년 전부터 시와쿠 목수학교, 전시회 등을 열면서 목수들의 기술을 보전하는 일을 하고 있다. 이 작품에 적용된 기술이 중국 만리장성을 만들 때 사용된 것이라며 기술을 통한 문명의 연결을 이야기하고 싶었다고 한다. 뭐 그럴 수도 있지. 중국에서 나비가 날갯짓한 게 지구 반대편에는 폭풍우를 몰고 올 수도 있다는데, 그에 비하면 기술의 공유라는 무시 못 할 끈끈한 연으로 맺어진 관계인 셈이다.

여 행 정 보

本島 HONJIMA

상당한 역사적 자료가 있는 혼지마. 조선술이 발달했던 터라 염포 도편수 등 독자적인 문화가 지금도 남아 있다.

교통 정보

혼지마는 마루가메역에서 도보로 약 10분 정도 떨어진 마루가메항에서 배를 이용하면 편리하다. 섬 내에서는 자전거 렌털, 버스를 이용할 수 있다.

물품 보관

마루가메역 코인로커 이용.
(05:00~24:00까지. 요금 300~700엔)

숙박 정보

섬 내에도 숙박시설이 몇 군데 있으나 마루가메 시내 숙박시설을 이용하는 것도 편리하다. 자세한 내용은 아래의 사이트 참조.

마루가메시 관광협회 http://www.love-marugame.jp

혼지마를 뒤로하고 다카미지마로 향한다. 40명이 조금 넘는 주민이 사는 작은 섬이다. 인구로 따지면 이누지마와 비슷하다. 하지만 이누지마에는 베네세그룹이 자본을 투자해서 만든 유명한 미술관이 있다. 덕분에 외지인의 발걸음이 끊이지 않는다. 다카미지마는 그럴 형편이 못된다. 특별히 일자리를 만들 수도 없는 사정이라 한번 줄기 시작한 인구는 절대 회복하지 못할 수준으로 내려갔다. 예술제가 열리는 섬들 사이에서도 무인도에 근접해지고 있는 게 아닐까 싶다.

이전 예술제에는 이런 상황에 대한 자성이랄까, 아니면 경고랄까, 실제로 숲에서 무너져가는 폐가를 내세워 사라져가는 섬의 모습을 상징적으로 보여준 적이 있었다. 이후 예술제를 거치면서 얻은 힘을 모아 '20년 후에도 아이들의 웃음을 잃지 않는 섬'을 만들자는 나름의 재생을 목표로 한 모임도 가졌다. 빈 건물을 숙박시설로 바꾸고, 다카미지마 마라톤 대회도 열고, 고양이 카페도 만들고, 찾아오는 어린이들은 페리 요금도 할인하자는 등 많은 의견들이 오갔다는데, 지금은 그런 움직임도 보이지 않고 조용한 편이다. 일본 사람

가파른 경사를 이루는 다카미지마의 마을 풍경이 이채롭다.

들도 처음 찾는 이들이 대부분일 거라는 낙도의 섬에서 열리는 예술제가 다시 한 번 효과를 발휘할 수 있을까?

혼지마를 떠나 한 20분 정도 달렸을까, 섬 하나가 눈에 들어온다. 섬들은 대개 바다 위로 힘이 닿는 데까지 봉우리를 높이 올려 만들어지기 마련이다. 그렇게라도 해야 간신히 바다 위에 머리를 삐죽 내밀 수 있다. 그리고 나면 마을은 바다와 맞닿은 가장자리에 자리를 잡고 산봉우리에는 빽빽하게 나무가 자라, 멀리서 보면 산이 바다에 가라앉고 나무가 울창하게 자라 머리만 남은 것처럼 보일 때가 있다. 멀리서부터 보이기 시작하는 다카미지마는 특히나 다른 섬들에서 보기 힘든 가파른 경사를 이루는 녹색의 산봉우리가 바다 위로 불쑥 솟은 모습이 가장 먼저 눈에 띈다.

다카미지마에서 가장 보고 싶었던 게 있다. 바로 '바다의 테라스Terrace of Inland Sea'(Artwork No.147, 노무라 마사토 작)라는 곳이다. 혹시나 경사를 이룬 벼랑 끝의 집들 사이로 보일까 싶어 창가에 바짝 붙어 섬을 살폈다. '바다의 테라스'는 두 개 이상의 감각, 즉 시각과 미각, 레스토랑과 휴식 공간이 합쳐진, 푸른 바다를 보면서 맛있는 음식을 먹는다는 개념의 작품이다. 여느 섬들에서 본 것과 마찬가지로 공감각적이다. 입안에 침이 돌게 하는 작품이라니. 점심을 건너뛴 지금, 배가 미처 닿기도 전에 마음은 이미 문 앞에서 서성인다.

섬들을 다니면서 배가 도착할 때마다 손님들이 쏟아져 내리다 보니 작은 식당에는 자리가 없게 마련이라 이런 작품은 서두르는 게

푸른 바다를 배경으로 휴식을 취할 수 있는 바다의 테라스.

정갈하게 다듬은 화강석을 쌓아 지은 바다의 테라스.

좋다는 게 예술제 여행 끝에 깨달은 나름의 노하우랄까. 3년을 기다린 끝에 다녀온 여행의 막바지에 얻은 깨달음 치고 다소 소박한 면이 없지는 않으나 예술의 끝이 음식과 연결되어 있다는 사실은 난해한 현대미술을 이해하는 방편의 하나라고 위안해본다. 아무튼 배가 고프다.

배에서 내려 섬의 동쪽, 경사면에 자리 잡은 마을로 갔다. 골목으로 올라가는 경사길 앞에 대나무 지팡이들이 준비되어 있다. '에이 뭐 얼마나 경사가 심하다고 이런 것까지. 나이 드신 노인분들이면 모르겠지만 이 나이에 지팡이까지는 필요 없잖아'라고 생각하지만 혹시 몰라 슬쩍 하나 골라잡았다. 겹겹이 쌓인 집들 사이로 난 골목길을 올라 얕은 한숨소리가 목구멍을 타고 올라올 때쯤 튼튼하게 쌓은 석축 기단 위로 우뚝 솟아 관람객들을 내려다보는 집 하나가 눈에 들어왔다. 바다의 테라스다.

경사지에 집을 지을 때, 집 앞으로 작은 마당이라도 마련하려면 아랫집의 지붕을 이용하거나, 석축을 높이 세워야 한다. 바다의 테라스는 높은 석축을 택했다. 1930년대에 지어진 석축이라는데, 돌다듬은 솜씨가 예사롭지 않다. 정갈하게 다듬은 일정한 크기이 화강석을 45도 돌려서 빈틈없이 쌓았다. 덕분에 돌과 돌 사이의 줄눈들이 사선을 이루며 역동적인 느낌을 들게 한다. 게다가 위로 올라갈수록 석축이 안쪽으로 살짝 기울어져 기단이 만드는 선도 부드러울 뿐 아니라 높이에 비해 골목길에서 올려다보는 부담감도 줄였다.

기단 사이에 놓인 가파른 계단을 올라가 대문을 통과했다. 계단을 오르며 과연 바다는 나를 어떻게 맞이할까 하는 기대감으로 설렜다. 이어 눈앞에는 가이드북 사진 속에서 나를 유혹하던 작은 마당과 백색 페인트를 칠한 목재 데크, 그리고 그보다 더 하얀 테이블이 바다를 배경으로 손님을 맞는다. 검은색 일본 옛집, 하얀 바닥과 가구, 파란 바다.

바다의 테라스는 건축가 노무라 마사히토野村正人 씨의 작품이다. 그는 예전에 지중해 연안 도시를 여행하다가 알제리에서 바다에 접한 경사면의 새하얀 구 시가지를 보고 반했다고 한다. 지중해를 내려다보는 높은 밀도의 백색 저층 주택들. 지중해는 가본 적이 없지만 TV 여행 프로그램에서 한두 번쯤은 봤을 법한 풍경이 떠오른다. 건축가는 다카미지마의 경사마을도 세토내해를 내려다보는 멋진 풍경을 가진 마을이 되었으면 좋겠다는 생각에서 출발했다고.

토마토소스를 베이스로 젓갈을 약간 뿌린 파스타 세트를 주문하고 바다를 본다. 정면에는 세토내해의 잔잔한 바다가 시야를 크게 차지하고 왼쪽으로는 세토대교가 멀리 늘어서 있다. 오른쪽에는 다도쓰항이 보인다. 크고 작은 배가 좌우로 천천히 움직인다. 나머지는 하늘. 한가로운 풍경 속에 조용한 시간이 흐르고 있다. 섬들을 다니면서 많은 바다 풍경을 보았지만, 볼 때마다 느껴지는 시원함이란 절대 지겹지 않다.

바다의 테라스…… 이름 참 잘 지은 것 같다. 사실 테라스나 발

세토내해의 잔잔한 바다를 바라보며 음미하는 바다의 테라스의 맛.

코니 같은 공간은 2층 이상의 건물이 주를 이루는 서양 문화에서 흔한 것이라 우리나라 말로 대체할 만한 단어가 없다. 그건 일본도 마찬가지다. 집 앞의 공터라면 마낭이나 일본어 니와庭(정원) 정도로 부르면 될텐데, 앞이 탁 트인 바다를 보고 있자니 일본의 옛 정취가 물씬 풍기는 시골 마을이라도 정원보다는 '테라스'가 적당해 보인다.

바람이 불자 파스타 접시 위로 차양의 그림자가 오르내린다. 삼각형 차양. 바다를 배경으로 배의 삼각돛처럼 바람에 날리는 폼도 참 그럴싸하다. 나중에 써먹어야지 하며 수첩에 적어둔다. '바다나 강을 배경으로 삼각형 차양! 삼각형의 한쪽 기둥은 조금 더 올려서 기울어진 삼각 차양으로 할 것.'

제
충
국
의
섬

　　사람들에 따르면 다카미지마는 한때 섬 머리가 눈이 내린 듯 하얗게 세어 보인 시절이 있었다고 한다. 겨울 얘기가 아니다. 섬이 온통 하얗게 보일 정도로 꽃이 피던 시절의 이야기다. 꽃은 제충국除蟲菊. 오래전 사람들이 어느 꽃 옆에 벌레가 죽어 있는 것을 보고 벌레를 쫓는 용도로 키우던 꽃이다. 제충국은 메이지 원년에 일본에 들어와 살충제와 모기향의 원료로 재배되었다고 한다.

　　1930년대 중반에는 세계 1위의 생산량을 기록했다. 그중 90퍼센트가 수출될 정도로 중요한 수출 품목이었다는데, 물이 부족한 지역인 섬에서도 잘 자라는 꽃이라 평지가 적고 대부분이 경사지인 다카미지마에 적합해서 산머리가 하얗게 보일 정도로 제충국을 재배해 섬 밖으로 내다 팔았다. 옛 사진을 보면 산더미 같은 꽃을 짊어진 일꾼이 언덕을 내려가는 모습이 있는데, 언덕 아래로 바다까지 온통 꽃밭이다.

　　요즘에야 벌레를 쫓는 전자식 방향제들이 많이 나와 있지만 어린 시절 여름이면 참 열심히 모기향을 피우던 기억이 난다. 아침이면 집집마다 향냄새가 배고 바닥에는 동그랗게 원을 그리며 재가 떨

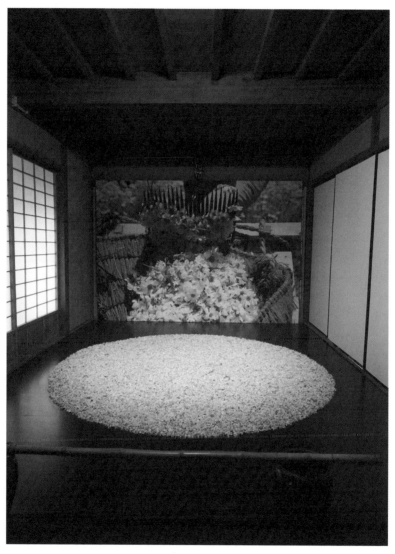

과거 제충국의 기억을 담은 '제충국의 집'.

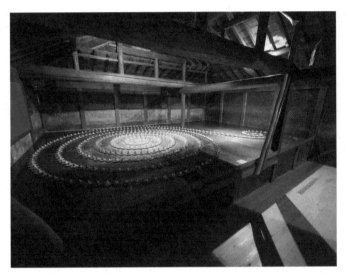

장식해놓은 모양새가 마치 모기향 같다.

어져 있었다.

　내가 좋아하는 어느 작가는 동그랗게 원을 그리는 모기향을 보며 같은 자리를 맴돌지만 많이 배운 이는 큰 원을, 폐쇄적인 사람은 더 작은 원을 그리며 조금씩 넓어질 것이라고 '인생사 모기향'의 철학을 말하기도 했는데, 지금 생각해보니 모기향은 밖에서부터 타들어가 조금씩 좁아지는 게 함정이네.

　섬에는 이런 제충국의 기억을 살린 작품이 있다. 2013년 선을 보인 '제충국의 집House of Pyrethrum'(Artwork No.155, 우치다 하루유키

작은 구멍 사이로 빛이 새어 들어 시간에 따라 내부가 달리 보이는
'변천하는 집'도 다카미지마의 관람 포인트다.

작)이 그것이다. 작품이 있는 작은 집에 발을 들이니 향냄새가 진동한다. 모기 따위는 절대로 범접할 수 없는 짙은 냄새다. 어쩌면 사람들도 작품이 아니라면 굳이 발을 들일까 싶을 정도다. 집 안에는 꽃잎을 바닥에 동그랗게 깔아놓거나 벽에 옛날 흑백 사진을 걸어두었다. 압권은 제충국 말린 가루를 산처럼 뾰족하게 쌓은 작은 접시들이 소용돌이치며 방 안을 채우고 있는 것. 한 접시에서는 가루가 천천히 타는 중이다. 모기향이 꺼져 가면서 섬의 좋은 시절도 막을 내렸지만, 2013년 예술제를 거치면서 섬의 주민들은 예술제를 위해 제충국을 다시 심고 길렀다고 한다.

이외에도 빈집을 활용한 작품 '변천의 집Transition House'(Artwork No.153, 나카시마 가야코 작)이 눈에 띤다. 내부를 비운 집 천장이며 벽에 작은 구멍을 뚫고 지름이 1~2센티미터 정도 되는 투명 아크릴 봉을 꽂았다. 집 안에 들어가 문을 닫으면 아크릴 봉을 타고 들어온 빛이 작은 점이 되어 집 안을 온통 채우는데 그 장면이 사뭇 환상적이다. 이 빛 점들은 해의 기울기에 따라 그 밝기가 변화하는데, 서서히 변화하는 빛의 흐름이 집 안의 낡은 도구들과 조응하며 과거와 현재의 다카미지마의 모습을 표현한 것 같다.

제충국의 섬으로 널리 알려져 있던 다카미지마. 경사면에 계단식으로 늘어선 마을이나 돌담 등이 다른 섬들에서 볼 수 없던 색다른 경관을 만든다.

교통 정보

다도쓰역에서 도보로 20분 정도 떨어진 다도쓰항에서 배를 이용해 섬으로 들어가면 된다. 섬 내는 도보만 가능.

물품 보관

다도쓰역 코인로커 이용(24시간. 요금 300~500엔)

숙박 정보

섬 내에는 숙박시설이 한 곳 있고, 인근의 고토히라초(琴平町), 젠쓰지(善通寺) 시내의 숙박시설을 이용하면 편리하다. 자세한 내용은 아래의 사이트 참조.

가가와현 관광협회 http://www.my-kagawa.jp

아
와
시
마
우
체
국

아와시마 학교 전경.

예술제 작품들을 만나다 보면, '참 섬에 잘 어울리는구나' 하고
감탄하는 경우가 있다. 데시마에서 만난 데시마미술관이 그랬고, 오
기지마에서 만난 온바팩토리가 그랬다. 물론 다른 작품들은 그저
그랬다고 곡해해서는 안 된다. 이 말은 특별히 어떤 작품들이 마음
에 들어왔고, 그들을 만나는 시간이 좀 더 행복했음을 의미하는 것

아트 레지던시를 운영하는 아와시마 학교.

내부에는 이곳에 머물렀던 작가들의 작품들이 전시 중이다.

이다. 아와시마에서 만난 '표류우체국MISSING POST OFFICE'(Artwork No.159, 구보타 사야 작)도 나를 행복하게 했던 작품 중에 하나다.

지역의 인구가 줄어들면 공공서비스 시설들은 비용 대비 효율이 낮은 탓에 유지되기 힘들다. 우체국 역시 마찬가지다. 아와시마의 우체국도 1991년을 마지막으로 문을 닫고 섬을 떠났다고 한다. 그러다 2013년 예술제를 맞이해 우체국 문이 다시 열렸다. 주민이 늘어서는 아니고 어느 예술가의 아이디어 덕분에 '표류 우체국'이라는 이름으로 다시 태어난 것이다.

처음 이 요상한 이름을 들었을 때는 대체 뭐하는 곳인가 싶었

닿을 수 없는 사연을 담은 표류우체국.

다. 그런데 이곳은 닿을 수 없는 편지가 마침내 도착하는 우체국이란다.

표류우체국에 닿는 편지들은 행정상의 수신 주소와 편지 내용이 향하는 수신자가 다르다. 행정상의 주소는 인구 300명도 안 되는 작은 섬, 아와시마의 표류우체국으로 되어 있지만, 이들의 편지는 돌아가신 부모님, 일찍 떠나보낸 자식, 아직 태어나지 않은 아이, 잊지 못할 첫사랑, 미래의 남편을 향한다. 때로는 죽은 반려동물, 먼지투성이가 된 계단, 산타클로스까지 수신인이 되기도 한다. 그러니까 표류우체국은 닿을 수 없는 누군가의 목소리를 대신 받아서 전시라는 방법으로 세상에 들려주는 곳이다. 사연의 아카이브랄까. 일본의 어느 신문사에서 이곳에 도착한 편지 중 일찍 아들을 떠나보낸 부모가 보낸 사연을 소개한 적이 있다.

"고타야, 표류우체국 덕분에 네게 편지를 쓸 수 있게 되었단다. 우리가 헤어진 지 19년이 지났구나. 아빠에게 열한 살 때의 네 모습만 남아 상상하기도 어렵지만, 네가 살아 있다면 어떻게 자랐을지 궁금하구나."

"내 편지는 받았니, 고타야? 아빠가 기억나니? 아빠는 너에 대한 모든 게 기억난단다. 네가 보고 싶구나. 너를 만지고 싶고 너를 꼭 끌어안고 싶구나. 꿈인 걸 알지만 꼭 이뤄졌으면 좋겠구나."

"엄마하고 네가 마지막으로 한 말이 기억나는구나. 넌 정말 엄

마를 사랑했었지. 네가 엄마에게 사줬던 반지가 기억난단다.
요즘 엄마는 뚱뚱해져서 그 반지를 끼지는 않지만 가끔씩 꺼
내서 가만히 바라본단다."

이들은 예술제가 열렸던 어느 날 우체국에 찾아와 이곳에 있는
사연들을 찬찬히 읽고 편지를 쓰면서 마음의 평화를 얻었다며 감사
의 말을 전했다고 한다.

문득 오래전 「해피 투게더」라는 이름으로 개봉된 영화가 떠올
랐다. 주인공인 아휘(양조휘 분)는 사랑을 찾아 세상 반대편인 부에
노스아이레스까지 왔지만, 그를 기다리는 것은 바람피우는 연인 보
영(장국영 분)과 힘든 식당일뿐이다. 하루는 식당에 세상의 끝 우수
아이아로 가는 여행자가 찾아온다. 그는 여행하면서 세상 사람들의
소망을 녹음했다가 세상 끝에 도착하면 그들의 소원을 그곳에서 틀
어주겠다고 말한다. 여행자는 아휘에게 녹음기를 쥐여주고 잠시 자
리를 비운다. 그때 아휘는 어떤 소원을 녹음했을까? 여행자가 마침
내 반도 끝에 이르러 녹음기를 틀자 주인공의 흐느낌이 흘러나온다.
철썩이는 파도가 몰아치는 벼랑 위 세상의 끝에서 들려오는 울음소
리. 영화에서는 아휘의 심리를 표현한 소품 같은 장면이었지만 내게
는 잊히지 않는 인상을 남겼다.

표류우체국은 영화 속 녹음기처럼 세상에 들려줄 많은 이들의
목소리를 담는 중이다. 물론 아와시마의 우체국 주변이 세상 끝 같

표류우체국장 나가타 씨.

작품을 기획한 작가 구보타 사야와 영국 표류우체국장이 한 방송국과
인터뷰를 하고 있다.

지는 않다. 아와시마 우체국은 1964년에 완공된 작은 단층 건물로
마을 어디에 두어도 눈에 띄지 않을 만큼 평범하다. 우체국원은 이
전 우체국장인 나가타 씨(아와시마 우체국에서 45년간 일하고 은퇴했
다가 여든이 넘은 나이에 재취임해서 자리를 지키는 중이다)와 작품을
기획한 구보타 사야久保田沙耶 씨가 전부다. 작가는 아와시마에서 작
품을 구상하다 바다에서 밀려온 부유물과 당시 창고로 사용되던 옛
우체국의 접수 창고 유리에 비친 자신을 보고 아이디어를 얻었다
고 한다.

　표류우체국은 예술제 기간에만 열고 문을 닫으려 했으나 계속
해서 도착하는 편지들 덕에 NHK에 소개되어 몇 해 전에는 책으로까

지 출간됐다. 현재는 한해 약 1만 통이 넘는 우편물이 쌓이고 있으며 급기야 영국에서 표류우체국 영국 버전으로 전시회도 열렸다.

사실 아와시마를 찾은 날 꽤 기대를 하고 있었다. 이미 심정적으로 감정이입이 된 상태여서 우체국에서 엽서 하나라도 손에 닿으면 울컥할 준비가 되어 있었다. 하지만 그날 우체국은 관람객들로 만원이었다. 거기서 엽서 한 장을 손에 들고 눈물을 글썽인다면 옆에서 '저 아저씨 왜 저래' 하며 눈치를 줄 것만 같았다. 게다가 그날은 영국 표류 우체국장으로 있던 브라이언 씨가 찾아와 구보타 사야 씨와 방송국 인터뷰를 하는 날이기도 했다. 커다란 촬영 장비들이 건물 앞에 놓여 있었다. 입구에서는 단정하게 제복을 차려입은 우체국장인 나가타 씨가 사람들이 내미는 책에 열심히 사인을 하고 있었다. 예술제 기간 동안 작품을 제작한 작가를 본 게 처음이라 인터뷰를 한동안 지켜봤다. 참 신기하구먼. 사진이랑 어떻게 저리 똑같이 생겼을까. 신기해. 그러다 밀려드는 사람들에게 자리를 양보하고 나왔다.

표류우체국에 엽서를 보내실 분은 missing-post-office.com 으로 들어가면 보낼 주소가 친절하게 소개되어 있으니 참조하면 된다.

여 행 정 보

栗島 AWASHIMA

일본에서 가장 오래된 선원 교육기관이 남아 있는 아와시마. 작품 관람과 함께 선원의 역사를 배워볼 수 있는 기회도 제공한다.

교통 정보

아와시마로 가기 위해서는 스다(須田)항 또는 가미신덴(上新田)항에서 출발하는 배를 이용하면 편리하다. 섬 내는 도보 이용.

물품 보관

다쿠마(詫間)역 물품보관소 접수 후 이용.
(06:45~18:40까지. 요금 410엔)

숙박 정보

섬 내에는 숙박시설이 몇 곳 있으나, 인근에 위치한 미토요(三豊)시내 숙박시설도 편리하다. 자세한 내용은 아래의 사이트 참조.

미토요시 관광협회 http://www.mitoyo-kanko.com

이부키지마는 예술제가 열리는 섬들 중에서도 가장 서편에 외로이 떨어져 있다. 지도를 보면 오가기가 만만치 않아 보인다. 마음 먹고 예술제의 모든 섬들을 돌파하겠어 하는 사람이 아닌 이상 과연 가는 사람들이 있을까 싶을 정도다.

섬의 작품들 중, 가장 흥미로운 것은 이전 예술제에 소개되었던 '화장실의 집House of Toilet'(Artwork No.164, 이시이 다이고 작)이라는 작품이다. 쇼도시마에도 작품 번호를 달고 있는 화장실('커다란 곡면이 있는 오두막Hut with the Arc Wall(Artwork No.096, 시마다 요 작)〕이 있지만, 이부키지마의 것은 좀 더 전략적이고 작품다운 면모를 지니고 있으며 철학적이다. '화장실이라는 공간' 정도만 됐어도 그저 화장실이겠거니 했겠지만, 작품 이름을 보고 있으면 왠지 특별한 의미가 있을 것만 같다.

건물은 거인이 휘두른 커다란 칼에 몇 번 잘려 나간 덩어리를 약간의 틈을 두고 다시 맞춘 것 같다. 좁고 긴 틈을 여러 방향으로 둔 건물이다. 건축가는 이부키지마 전통 축제일과 동짓날 오전 9시 태양이 비추는 방향에 맞춰 건물에 틈을 만들었다고 한다. 그 시간

에 건물 내부에 한줄기 빛이 새어 드는 걸 보면서 계절이 바뀌는 것을 알게 된다고.

십수 년도 더 된 것 같지만, 영화 「인디애나 존스」에서 해리슨 포드가 미지의 공간으로 들어가는 입구를 찾다가 막다른 벽에 이르는 장면이 나온다. 이어 아침 해가 떠오르고, 창문 틈으로 들어온 빛줄기가 천천히 바닥을 더듬다가 이어 벽으로 올라가더니, 벽에 새겨신 보이지 않던 조각상에 그림자가 지고 감춰둔 글자가 드러난다. 비밀이 풀리는 순간이다.

영화 생각을 하다 보니 이부키지마의 어느 겨울, 아침 9시 빛이 막 화장실 틈새를 통과하여 변기에 앉아 있는 누군가의 머리로 내려

건물 틈으로 새어드는 빛의 움직임으로
계절의 변화를 느낄 수 있는 이부키지마의 화장실.

앉는 순간이 떠오른다. 볼일을 보던 그가 과연 '아! 동지구나, 이제 추운 겨울이 제대로 시작되려나' 하는 감상에 젖으면서 아랫배에 힘을 주려나.

이 외에 건물을 자른 틈들은 이부키지마에서 여섯 개 대륙의 주요 도시를 최단거리로 잇는 선들의 방향이라고도 한다. 그러니까 건물 안에 들어가 좁은 틈이 만든 틈새로 밖을 바라보다가 지그시 눈을 감고 바다 건너 이국의 대도시를 떠올리면 되겠다. 다니자키 준이치로의 『그늘에 대하여』라는 책에서 한적한 벽과 청초한 나뭇결에 둘러싸여 푸른 하늘이나 신록의 색을 볼 수 있는 공간이라 예찬 받던 일본의 변소가 이제 이국에 대한 공상을 나누는 자리로 바뀌었다.

근데 말이다. 왜 하필이면 화장실이었을까, 하는 의문이 든다. 왜 수많은 공간들 중에서 계절이 바뀌는 시간을 기록하는 공간으로 화장실을 골랐던 것일까.

건축가는 화장실이라는 장소가 생활에 필수적인 공간이지만 과거에는 집의 본채와 분리되어 떨어져 있던, 주변 공간이었다고 분석한다. 그에 따르면 이부키지마 역시 일본이라는 국토 전체를 두고 보면 주변에 속한 작은 섬일 뿐이지만, 과거에는 활기가 넘치는 지역의 중심이었던 적이 있어서, 이런 섬의 역사처럼 주변 공간인 화장실을 강한 의미를 갖는 중심 공간으로 내세우고 싶었다고 한다. 즉, 주변 시설인 화장실에 여러 방향으로 틈을 내어 이부키지마와 세상을 연결하는 구상을 한 것이다. 이 정도 되면 세상에서 가장 전

략적인 화장실이라고 말하지 않을 수 없을 것 같다.

섬은 고급 멸치로도 유명하다. 멸치는 신선도가 생명인데, 이곳에서는 멸치를 잡자마자 얼음을 채운 고속선으로 옮긴 뒤 해안 가공 공장으로 직행해 짧은 시간 내에 가공 처리를 끝낸다고. 그러면 은빛이 반짝이는 최상품의 멸치가 탄생한다. 이렇게 신선한 멸치를 살짝 태워 사케에 넣어 마시는 술, 이리코자케いりこざけ, 일명 멸치술 또한 일품이다. 짧은 여행을 마치고 항구 술집에서 이부지키지마 멸치보급추진협의회에서 만든 멸치술 한 잔을 홀짝이며 배를 기다린다.

길고 길었던 예술 여행이 이렇게 저물어간다.

여 행 정 보

伊吹島 IBUKIJIMA

여름이면 멸치 수확이 활기를 띠는 이부키지마. 전국적으로 인기도 높아서 멸치잡이를 오는 경우도 있다고 한다.

교통 정보

이부키지마로 가기 위해서는 간온지(観音寺)항에서 출발하는 배를 이용하면 된다. 섬 내는 도보만 이용 가능.

물품 보관

간온지역에 있는 코인로커 이용.
(24시간. 요금 300~400엔)

숙박 정보

섬 내에는 민박시설이 몇 곳 있다. 또는 인근에 위치한 간온지 시내의 숙박시설을 이용하면 편리하다. 자세한 내용은 아래의 사이트 참조.

간온지시 관광협회 http://kanonji-kankou.jp

이부키지마를 마지막으로 2016년 예술제 순례는 막을 내렸습니다. 마지막 밤은 기차역으로 돌아가는 도중에 있던 미토요三豊시 다쿠마詫間라는 마을에서 보냈습니다. 밤기차를 타고 다카마쓰로 돌아가 도시의 야경을 보며 여행의 마지막 밤을 자축할 수도 있었지만, 순례의 마지막은 낯선 이름만큼이나 작은 시골 마을에서 조용히 마감하는 것도 나쁘지 않을 것 같아서였지요.

배에서 내릴 때부터 날이 어두워지더니 마을에 도착할 때쯤에는 완전히 캄캄한 밤이 내렸습니다. 호텔이 없는 작은 마을에서 하루를 보낼 방 하나를 인터넷을 검색해 간신히 찾았습니다. 늦었지만 주인아저씨가 편한 웃음으로 맞아주더군요. 한국인은 처음이라고.

불도 켜지 않은 채 다다미가 깔린 방에 짐을 내리고 허리를 쭉 펴고 누웠습니다. 창으로 마을 가로등 불빛이 들어와 천장을 희미하게 밝혀주었습니다. 가방에서 예술제 패스포트를 꺼내 보았습니다. 작품 번호마다 찍힌 도장들이 보이더군요. 미처 보지 못해 빈 칸으로 남아 있는 것들도 있고요. 하지만 다 채우지 못했다고 해서 섭섭하지는 않았습니다. 2016년 예술제가 어느새 제 앞에 다가온 것처

럼 다음 예술제도 이미 조금씩 다가오고 있음을 아닐까요. 그때 빈
칸마다 동그란 도장이 다시 찍힐 것입니다. 물론 기다림에 약한 제
성격상 2017년 여름 데시마 레몬 호텔에서 섬과의 인연은 계속 될
거라는 걸 압니다. 예술제의 목적이 팬과 인연을 만들어 일회성이
아닌 다시 찾는 관계를 만드는 거라면 적어도 제게는 성공한 셈이
아닐까 합니다.

앞서 말했듯이 2017년에는 아트 세토우치가 봄부터 가을까
지 열립니다. 새로운 작품을 들이지는 않지만, 2016년 예술제 작품
들 대부분을 다시 볼 수 있으니 책의 내용을 흘러간 추억담이 아니
라 현재진행형의 것으로 읽어주시면 좋겠습니다. 아, 그리고 섬에
가실 분들은 작품들마다 개관일이 다를 수 있으니 예술제 홈페이지
(setouchi-artfest.jp) 뉴스란에 들어가 섬마다 열리는 작품 개관 스케
줄을 꼭 체크해서 어이없이 허탕 치는 일이 없기를 바랍니다.

책에 일부 건물의 내부 사진을 싣지 못했습니다. 사진을 넣을
수 있었다면 건물을 이해하는 데 많은 도움이 되었을 텐데…… 건물
을 운영하는 주최 측의 관리 정책상 내부 사진 촬영은 금지였지요.
홈페이지에 올라온 사진을 이용하기 위해 몇 차례 사진 사용 요청을
했지만, 역시 허락받지 못했습니다. 직접 와서 눈으로 작품을 보아
달라는 의미로 이해하려고 합니다. 최소한의 이해를 돕기 위해 이들
을 대략적인 스케치로 대체하기는 했으나 그 분위기를 전달하는 데

어느 정도 효과가 있었는지는 모르겠습니다.

마지막으로 아트북스에 감사드립니다. 출판사와 약속한 시간을 맞추지 못한 정도라고 말하기에는 너무 많이 늦어버렸거든요. 전화 올 때마다 가슴이 뜨끔했습니다. 기다려주셔서 죄송하고 감사하다는 말씀을 드립니다.

한 인간으로 세상의 어느 도시, 장소와 인연을 맺었다고 생각되는 곳이 몇 군데인가 있습니다. 이제 세토의 섬들도 그들 중 하나가 되었고, 그 인연은 계속되리라 믿습니다. 그럼 2017년 여름에 다시 봅시다.

나오시마에 대체 뭐가 있는데요?
어느 건축가의 예술 섬 순례기
©차현호 2017

초판 인쇄 2017년 8월 7일
초판 발행 2017년 8월 17일

지은이 차현호
펴낸이 정민영
책임편집 임윤정
편집 손희경
디자인 강혜림
마케팅 이연실 이숙재 정현민
제작처 한영문화사

펴낸곳 (주)아트북스
출판등록 2001년 5월 18일 제406-2003-057호
주소 10881 경기도 파주시 회동길 210
대표전화 031-955-8888
문의전화 031-955-7977(편집부) 031-955-3578(마케팅)
팩스 031-955-8855
전자우편 artbooks21@naver.com
트위터 @artbooks21
페이스북 www.facebook.com/artbooks.pub

ISBN 978-89-6196-299-5 03600